心理畫3

MENTAL PICTURE

[我手畫我心]

嚴文華 博士 ◎著

自序：我手畫我心

這幾年發生的一些事情，促成了這本書的誕生：

一是我接受了出版社編輯的邀請，為《塗鴉日記—「傾聽」你的心靈》這本譯著寫推薦語。閱讀完整本書，我先畫了一幅「讀後感」，然後寫了推薦語。《塗鴉日記》中所講的用圖畫記日記，是我多年前就實行過的，但沒有堅持下去，它觸動了我那塵封已久的心田，讓我萌發了開圖畫日記工作坊的想法。

在數次工作坊期間，我見證著學員們的個人成長，見證著圖畫日記的神奇，為他們的進步感到由衷的高興。圖畫日記伴隨著有些人走過了人生最大的一道關卡，伴隨著有些人度過了非常愉快的一段時光，還伴隨著有些人挖掘出自己更多的潛能。

我們的工作坊結束了，但圖畫日記會伴隨著很多人一直走下去。這些圖畫工作坊也讓我獲得了許多領悟、感動和沉澱，這些沉澱中的一部分，呈現在這本書裡。感謝參加工作坊的朋友們，他們用心畫出這些圖畫，並且允許我在書中使

用這些圖畫。他們是誰並不重要，所以書中沒有出現他們的任何個人資訊。重要的是，他們表達了當代城市人的心理，他們的苦惱、他們的壓力、他們的衝突，透過這些圖畫表達出來。相信讀者和我一樣，會被學員們從內心流淌出來的圖畫所觸動。我相信這些實例會讓讀者看到圖畫的魔力，進而增強運用圖畫進行個人成長的信心。

二是與色彩的近距離接觸。以前在運用圖畫技術時，我一直侷限於用鉛筆和水彩筆，但受到一位熱愛繪畫的同行的鼓勵，開始嘗試運用更多的色彩和工具。在一個冬日暖陽的午後，我去文具店採購了幾大盒顏料、各種型號的筆、各種尺寸和質地的紙，開始畫第一幅畫。

那些色彩、構圖和形狀給我帶來的享受，讓我的心更加沉靜，讓我的生活節奏變得舒緩而享受。與此同時，我多了一雙眼睛看周圍。去公園，我會去看樹幹上的疤痕和光影，因為我要在畫中表現樹幹上的斑駁。走在路上，我會注意看那些建築物的樣子，看它們在空中形成怎樣的線條。我知道

我不會成為專業畫家，但圖畫給我提供了更豐富的表現力。

　　而對色彩、構圖和線條的掌控，讓我的圖畫日記更能細膩、準確地表達我的內心，反過來讓我更清楚地認識自己。後來，我把更多的色彩、畫筆和紙張用於圖畫工作坊，它們使得學員們表達的豐富性大大提高。

　　這本書的主旨是讓忙碌的城市人，能夠透過圖畫和文字的結合，探索自己的內心，讓自己的外在自我與內在自我相互認識，更加和諧，成為一個健康、智慧的現代人。

　　為達到指導性、實用性和操作性相結合的目的，這本書在三部分的設置中做了如下安排：第一部分為「走進圖畫日記」，即第一章，介紹了圖畫日記的特點、性質以及圖畫日記的準備，包括做出決定，添置材料，安排好時間，找到屬於自己的空間，擁有一個圖畫日記的團隊。

　　第二部分為「忙碌都市人」，包括第二章至第八章，選擇了大都市人最常見的五個主題。第二章在操作上介紹如何畫出第一篇圖畫日記；第三章主題為瞭解自我，回顧歲月；

第四章為瞭解壓力及應對壓力;第五章為瞭解及面對恐懼;第六章為處理內心衝突;第七章為處理成人與父母的關係;第八章為內心整合,以手畫心。

第三部分為「發現悠揚生活」,選取中小城市中人們的圖畫,呈現了與大都市人不同的心理畫面,包括第九章和第十章。第九章透過把放鬆訓練與圖畫日記相結合,呈現了人們在傾聽情緒整合的放鬆訓練後畫出的內心圖畫;第十章則展現了中小城市中生活的人們對壓力和恐懼與大都市人不同的理解及處理。

整本書不僅詳細介紹每一步的操作,而且有大量圖畫。這些圖畫不僅直接表現了現代大都市人的所憂、所慮、掙扎、困惑和解脫以及中小城市中的悠揚生活,而且還配有闡述文字和解讀文字,讓讀者可以更多地瞭解圖畫的心理學解讀。

另外,為方便讀者在家中可以進行圖畫日記,本書特別加贈引導語 MP3 光碟,聆聽這些配有放鬆音樂的指導語,

可以幫助讀者更好地進入圖畫日記的狀態，並跟隨指導語畫出本書提到的主題。這些引導語的文字內容由我撰寫，並且由我錄製。這些錄音和指導語適合於健康群體。對於那些有嚴重心理疾病的人，由於有些主題探索自我較深，建議在專業人士的指導下使用這些文字、錄音和方法。

「我手畫我心」這個題目來自於多年前我中學時代寫的一首詩，只改動一字，當時用的是「我手寫我心」。不論是用文字，還是用圖畫，探索自己的內心是每個人生命歷程中的必修課。

如果說我的《心理畫2—畫中有話》一書注重的是從心理諮詢師的角度來解讀來訪者的圖畫，把圖畫做為心理諮詢的有效工具，那麼這本書則是站在一個關注現代城市人的心理學工作者角度，用溫暖的關懷和支持，讓人們更好地自我瞭解、自我和諧和自我成長。

六年前我非常關注對圖畫細節的分析，而當下，我則關注從整體上作畫者想要表達的主題，以及這個主題和作畫者生命成長、個人成長的關係。

其實這也是我這些年的感悟：人的自我成長可以在任何時候開始，成長在任何時候都是必需的。而自我成長的力量是非常強大的，曾經的脆弱可以變成剛強，曾經的痛苦可以變成微笑，曾經的衝突可以變成動力。成長的力量有多大，我們就能走多遠。圖畫是幫助人們走進內心、促進個人成長的神奇工具。

繁體版序

　　非常高興這本書能用繁體字出版，書中的 174 幅圖畫能和更多的人見面，也許你會在這些圖畫中看到自己。世界的奇妙在於，人們通過圖畫這種方式能夠更坦誠地相互面對。只是，文化差異可能還是會影響讀者們如何從自己的角度解讀這些圖畫。

　　本書的簡體版是於 2009 年出版的。藉這次繁體版出版的機會，我重新審閱了所有的文字和圖畫，並且對全部內容做了修訂。修訂主要體現在以下幾個方面：一是把原書的一些錯誤進行糾正。非常高興有這樣一個機會來做這件事情；二是對一些圖畫進行了更深入的解讀。簡體版時有些圖畫我只是進行了描述，而此次則增加了解讀部分；三是對全書的結構進行重新梳理，每一章下面的目錄多了一級標題，整體的邏輯更加清晰。希望這些圖畫和文字能夠引起你的共鳴，並且也讓你開始畫畫，讓你和我們一樣享受圖畫帶來的心靈成長。

下圖是我在 2012 春天裡畫的一幅曼陀羅。我想用它來問候所有讀到繁體的讀者。你懂這些問候，是嗎？

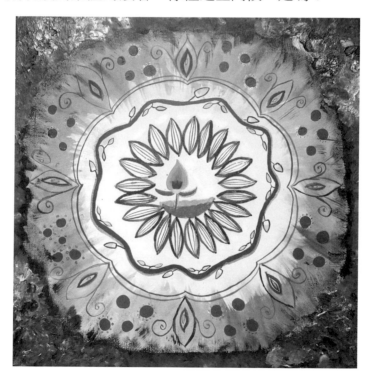

嚴文華，2012 年上海，梅雨時節

目錄 contents

第3部分
發現悠揚生活

結語

透過圖畫看中國當代都市人的心理特點

feel my stomach

第 *1* 部分

走進圖畫日記

第 1 章
用圖畫記日記

什麼是圖畫日記？

　　圖畫日記就是用圖畫加文字的形式來記日記。它的特點是關注自我內在的感受、情緒。和傳統的文字日記相比，它不僅關注事件本身，而且關注事件背後的情緒反應。文字日記最主要的功能是記錄、表達、反省和宣洩，圖畫日記同樣可以具備這些功能。在用圖畫記日記時，神奇的一點是，它記錄的可能不是在現實中發生了什麼，而是你的內心發生了什麼。傳統日記的強項是記錄事實經過，而圖畫日記的強項是記錄和整理情緒。促使我們行動的往往不是事實，而是情緒。

　　我們可以用一個例子來說明：有一位白領和她的同事在辦公室吵架了。當她寫日記時，她可能這樣寫：「這件事情

讓我非常憤怒。我在公司工作十多年，從來沒有人這樣對待過我，吵架使得我覺得自己顏面大失。我的樣子哪裡還像個有權威的經理?!」但當她用圖畫來記日記時，就畫出了這樣一幅圖畫（圖 1-1）。

看著自己的這幅畫時，她說：「這是我和同事之間不開心的一件事。同事本來坐在走廊的那一頭，我們中間隔著一排櫃子。但她走到我面前跟我說一件事情，指責我，結果把我惹火了。我畫了她在向我射箭，畫了我火冒三丈，和她大吵起來。事情過後我心裡非常不舒服。我在公司工作十多年，從來沒有這樣過，但這次居然發火，我自己感覺很不好。而且那個同事從此不理睬我。我覺得更難過……我覺得自己處理同事關係的技巧有問題。」

在這幅畫中，作畫者沒有寫實地畫兩個人站在她的辦公桌前吵架，而是畫了同事躲在櫃子後面向她射箭，畫出了她被攻擊、被暗算的感受。她的

圖1-1　辦公室裡的爭吵

火冒三丈也變成了一種被動的自我保護，那些豎起來的頭髮、在頭頂上的火表明她的憤怒有多深。畫面中有很多條分界線—- 她的辦公桌椅和同事的辦公桌椅、走廊、櫃子等，一再地表明她的同事「越界」了。她對同事的不滿可以從她和同事的位置上看出：她是站立的、高大的，而同事是蹲著的、矮小的。她情緒的低落可以從畫面的純黑色、冷冰冰的櫃子和桌椅上看出來。

　　這些豐富的資訊，從文字日記中是看不出的。也就是說，在用圖畫來記錄這件事情時，作畫者已經在整理和釐清自己的情緒，這個過程並不一定在意識層面進行，因為作畫者畫完後才解讀到這些資訊。在畫畫時，她只是跟著她的感覺走，把感覺畫出來而已。這幅畫使得作畫者開始全面反省自己與所有人的人際關係，並且最終透過改變圖畫的形式改變了與同事的關係。

　　之所以稱之為「圖畫日記」，是因為本書所要講的不是偶一為之的圖畫，而是堅持每週畫、每月畫、每年畫，用圖畫的方式記錄下自己內心的感受，養成用圖畫記錄內心的習慣，不斷地和自己的內心溝通，用圖畫做為自我成長的工具。

為什麼選擇圖畫？

每個人走進自己內心的方式不同，有的人需要傾訴，有的人需要寫日記，有的人需要獨處靜思。圖畫日記就是為這三種人準備的。你可以透過圖畫日記來表達自己的情緒，反省自己的內心，和他人一起分享。之所以選擇圖畫日記，是因為它更適合圖畫時代的現代人。

圖畫的豐富度很高，一幅畫勝似千言萬語。圖畫的基本元素是構圖、顏色、線條，它們的千變萬化需要很多文字篇幅才說得清楚。在溝通的培訓中，常有這樣的遊戲：讓 A 組的人看一幅畫，然後描述給 B 組的人聽，讓 B 組的人根據 A 組的人的描述，盡量畫出跟原畫相同的畫。很少有人能成功。不僅僅是因為溝通技巧，還由於圖畫的性質。圖畫的線索太多、太豐富，在圖畫面前，語言是蒼白的。

圖畫比文字更接近我們的潛意識。文字是人類為了表達自己才發明的，但文字後來演變成了人類隱藏自己的工具。語言的學習本來就是社會化的一個過程，而社會化就意味著充滿批評和判斷。這並非不好，但如果我們時時刻刻、各方面都在被批判、被判斷，我們很難保持自我。除了少部分人接受過圖畫的專門訓練外，大部分人的圖畫技術都沒有被訓

練過，所以它是天然的、原始的表達自我的工具。圖畫比語言更接近真實的自我。

　　圖畫更擅長表達情緒、情緒的濃度和細緻性。如同圖1-1的例子，寥寥幾筆勾畫出來的圖畫，有很多的情緒包含在其中。「憤怒」這種常見的情緒很方便用文字描述出來，但憤怒到所有的頭髮都豎起來、盤旋在頭頂的怒火比人都高這種程度，可能用圖畫表現更傳神。而且畫中還含有一些微妙的情緒：被攻擊後不得不應戰的委屈感、無奈感、被迫感和被傷害感。作畫者所感受到的傷害程度可以從粗粗的、反覆描畫的箭中看出。在複雜的、濃烈的情緒面前，語言是虛弱的。

　　在圖畫日記中，圖畫與文字是結合起來的，每一幅圖畫都有時間、主題、思考的記錄，文字可以很簡短，但卻會多一個語言的線索，方便我們檢索、回憶和思考，並進一步昇華圖畫所表達的主題。

　　圖畫日記可以快速完成。養成圖畫日記的習慣後，可能從動筆到畫完、寫完文字內容，短則三五分鐘，長則數十分鐘，具有非常大的靈活性。那些有記圖畫日記習慣的人，會隨身帶著一個圖畫本、一盒彩筆，在等車、等人、開會休息的空檔，方便地畫完圖畫日記。表達內容豐富、佔用時間不

多，這很符合當代城市人的生活節奏。

　　由於圖畫日記的以上特點，圖畫日記可以成為現代人瞭解自我、走進自我的神奇工具。

如何開始？

　　在你準備成為圖畫日記的實踐者之前，你需要做一些準備，包括：做出決定，添置材料，安排好時間，找到屬於自己的空間，擁有一個圖畫日記的團隊。

擁有決定

　　最重要的是你的決定：開始記圖畫日記。

　　下面是常見的妨礙人們做決定的錯誤信念：

　　「我不會畫畫。」記圖畫日記並不要求繪畫功底，也不要求美術專業背景，這裡的「圖畫」只是一個借用詞彙。如果這個詞本身引起人們的誤解，那可以用「塗鴉日記」來表述。不會畫畫根本不會成為障礙。圖畫日記最重要的準備是擁有一顆自由的心。「不會畫畫」是禁錮我們的一個標籤。養成記圖畫日記習慣的人會發現，儘管「我不會……」這樣的句子仍然存在，但它已不再是禁錮自己行動的桎梏。相由

第 1 章　用圖畫記日記

心生，心靈自由以後，更常用的表達會是「我想做……」、「我願意做……」。圖畫日記是一個小小的支點，它可能會影響你的生活態度，會讓你做一些更智慧的決定，會讓你的內心更和諧。其實，這不是圖畫日記本身帶來的，而是藉由這個工具，你走進了自己的內心。

　　圖 1-2 展示的是一位從來沒有畫過畫的人記的第一幅圖畫日記。在一張 A4 紙上，她只用鋼筆寫了一個「1」。即使這麼簡單的圖畫，作畫者也有自己的解讀：「人是赤裸裸來到這個世界上，赤裸裸地走，就像『1』一樣，兩頭是起點和終點，而中間怎樣走，則要看自己。想怎麼做，就怎麼做。」短短幾句話的背後，是她的人生態度，是她的人生決定。你可以畫出你自己的風格的圖畫。不論它是怎樣的簡單、缺乏美感，那都是獨一無二的圖畫，是你表達自己的工具。

　　「我不知道畫什麼。」在開始時，人們確實有可能不知道畫什麼主題。雖然圖畫與心靈的通道天然就存在，但有時我們太久沒有用它，需要用一些力氣把它打通。本書給出了一

圖1-2　「1」

些主題，相信讀者可以從中找到適合自己的主題。此外，你的生活、工作、學習和社會經歷是你取之不盡的圖畫內容。當你開始嘗試利用圖畫表達自己時，可能有些東西會比較模糊。圖 1-3 就是一幅表達這種狀態的圖畫。這是第一次畫圖

圖1-3　煙囪

畫日記的一位女士所畫的。

「我腦子裡很久沒有浮出東西。最後出來的是煙囪，一個很大的煙囪。我本來想豎著紙畫，但感覺畫不下，決定還是把紙橫著畫，可以把煙囪畫得更大。底下有炭火在燒，不是那種很大的火，但一直有火。有煙冒出來，很輕的煙，我用了最淡的一種顏色。這些煙沒有固定的方向。但我希望來一陣風，讓風的方向固定下來。」

第 1 章　用圖畫記日記

　　那些四處飄散的煙霧就是她頭腦中思緒的寫照。她把它們畫了下來。這是一個很好的開始。後來她畫了很多非常有意思的圖畫，比如第六章「魚缸中的魚」（圖 6-19）、「米缸中的鼠」（圖 6-20）。她後來的圖畫和最初的晦澀已不可同日而語。她的經歷是有代表性的。開始時心靈的鏡子像是被蒙上了灰塵，幾次練習後，灰塵被拂去，鏡子裡的影像就會顯現。最初的練習可以從自己當下的狀態開始。當通道被打通後，那些靈感會源源不斷地湧出來。有時你會來不及畫，有時你會驚訝於自己的內心原來還有這麼多豐富的內容。

　　打消了以上的顧慮之後，你可以做一個決定：開始記圖畫日記。這只是一個決定，幾秒鐘的事情，但它是一個承諾，你對自己的承諾。

擁有材料

　　圖畫日記和傳統的文字日記不同，你需要準備好相對的材料。雖然你在入門後可以按照自己的喜好來配置材料，但這裡還是列出一個標準化的材料清單。

　　圖畫本：做為起點，強烈推薦用本子而不是紙張來記圖畫日記，這樣可以省卻到處去找圖畫的麻煩，因為單張的紙很容易被亂放。可以根據自己的需要來選擇圖畫本：如果是

放在固定的地方，可以選擇大一些、厚一些的圖畫本。如果是放在包包裡隨身帶，可以選擇小一些、薄一些的圖畫本。做為起點，不用選擇太厚的圖畫本，那樣用很久都用不完。看到自己畫完一本圖畫本的欣喜往往會讓你更享受、更堅持圖畫日記。我推薦初入門者在家裡或辦公室裡用小學生用的圖畫簿，26cm×36cm，20張。帶在包包裡可用再小一些的速寫簿。不論用哪一種，你需要選一本讓自己賞心悅目的、拿在手裡非常舒服的圖畫本。看到這個本子，你就有愉悅的感覺。

圖畫紙張：在練習一段時間後，也許你會覺得圖畫本的大小已經容納不下你想表達的廣闊性，你會藉助更大的紙張、更多樣化的材料。你可以到文具店或美術社，去挑選你需要的圖畫紙張。我常用到一些彩色紙。不同紙的顏色可以表達不同的感覺，所以，紙的顏色本身會讓圖畫更多一層表現力。

畫筆：最基本的是水彩筆、蠟筆、油畫筆、彩色鉛筆、螢光筆、鉛筆、原子筆和橡皮擦。我推薦用 24 色的，方便你需要時可以找到自己想用的顏色。如果是放在固定地方用的，可以選體積大一些的畫筆；如果需要帶在包包裡，可以選體積小些的畫筆。你可以嘗試每一種顏色、每一種畫筆帶

第 1 章　用圖畫記日記

給你的不同感覺。有人在表達不同的主題時嘗試不同的色彩和畫筆，有人偏愛幾種色系和某一種畫筆。你完全可以放開膽子去嘗試，你想怎麼畫就怎麼畫，沒有一種顏色和畫筆會不高興。鉛筆、原子筆和橡皮擦之所以必要，是因為有人習慣先用鉛筆勾勒輪廓，用鉛筆或原子筆寫文字。

　　當你熟悉這些畫筆後，也許你會想嘗試其他的畫筆來表達自己。你會體會到嘗試新事物的快樂。這時，水彩、水粉、油畫等顏料就可以登臺亮相了。做為最初的入門者，你也許會被文具店裡那些精巧的筆和工具、漂亮的顏料吸引住，恨不得把整個店都買下來。建議你先購買最基本的顏料和畫具，確定自己喜歡後，再去添置。

　　以上列出的是基本材料。不要跳過這一步。沒有這一步，圖畫日記就沒有物質基礎。我曾經遇到過這樣的事情：有一個人參加圖畫工作坊已有兩週，可是除了在工作坊現場畫的圖畫，他回去以後沒有畫過一張圖畫。問他為什麼不做練習，他說：「我總是沒有時間去買筆和紙。」這可能是真實理由，也可能是一種內心深處的抗拒，但不論怎樣，材料的準備是很重要的。關鍵的一點是，帶著愉悅準備和挑選這些材料，已經是在給內心裡那顆圖畫日記的種子澆水了。

擁有時間

做了記圖畫日記的決定後，需要每週畫至少 2 ～ 3 幅畫，這就需要時間上的維持和合理安排。

「我沒有時間記圖畫日記。」這是很多人拒絕圖畫日記的理由。不排除真的有人會忙到這種程度，但更多的人在這個理由背後還有一個假設：「我不認為圖畫日記重要到我需要安排時間給它。它真的值得我這麼做嗎？」圖畫日記可能並不適合每一個人，但它適合很多人。如果你對透過圖畫走近或走進自己的心靈感興趣，你就可以嘗試。

也許這一點也不會讓人驚訝：那些擁有時間記圖畫日記的人，往往是對探索自己內心有興趣並且願意自我成長的人。動力和時間成正比。他們的經驗是：

固定某一段時間為圖畫日記時間：有一位日理萬機的企業高層主管在每天上床後、入睡前的五分鐘畫圖畫日記；還有一位管理者是在每天午休時間畫畫；還有一位是每天早晨起床後先畫畫、再做事。他們的共同點都是固定一個時間。這樣做的好處是非常容易形成規律。生理和心理都容易跟著這個時間做出反應，多次練習後，很容易在這個時間點進入狀態。

利用零碎時間：那些在事件連續帶之間的三、五分鐘，

第 1 章　用圖畫記日記

看上去很不起眼，但如果你利用它們記圖畫日記，你會發現這三、五分鐘的感覺像是有十多分鐘那麼長。這種零碎時間，你可以自己尋找：等班車時，開會早到了五分鐘時……要訣是你需要隨身帶著圖畫本和彩筆。

　　情緒有變化時：有人在情緒變化時特別有衝動想要發洩，這時可以用畫畫來宣洩自己的情緒。有時是積極情緒，更多的是消極情緒。這時畫畫，是藉著圖畫這第三隻眼睛來看自己。圖 1-4 就是作畫者在與先生吵架後畫的畫。畫完這幅畫，她的怒氣就消了。因為自己的「心」變成了一座劍的山，真的讓她怵目驚心。這不是她想要擁有的「心」。

「這是我和先生吵完架後我的心，全部尖銳地『揪』起來，像是刺人的刀。我想要讓他難過，就會傷到他；要想傷到他，必須把自己的心變得尖銳；要想自己尖銳，必然

圖1-4
爭吵後的心

會自己難過。」

擁有空間

對那些剛開始記圖畫日記的人來說，最好可以擁有一個固定的、不受打擾的空間。這個空間可大可小，大者如書房、辦公室，小者如床頭、小閣樓。如果這個空間只為你所用，而且專為圖畫日記所用，那是最理想的。

如果擁有一個相對獨立的空間，最好能按照自己喜歡的方式對這個空間進行佈置，其原則是讓自己感到舒適、靜心和安全。有的人會擺放讓自己入靜的水晶石或玉石，有的人會擺放賞心悅目的鮮花，有的人會放一些綠色植物。按照自己喜歡的方式來佈置這個空間，讓自己的心可以在這裡敞開。

對聽覺敏感的人，會喜歡在記圖畫日記時放一些背景音樂，讓自己徹底放鬆。這一點很好，只是有個提醒：音樂對我們的情緒有引導作用。如果音樂與你所表現的主題是一致的，那非常好，音樂就像一雙翅膀，會讓你的思緒飛得更遠。但如果音樂與你的情緒不一致，你會非常彆扭，就像穿了一雙不合腳的鞋在跳舞。

對嗅覺敏感的人可能還會在記圖畫日記時點一支薰香，讓淡淡的香氣幫助自己更好地放鬆。

在最初時，如果有語言引導，將會幫助人們更快地浮現圖像，更好地和內心交流。本書特別附贈引導語 MP3 光碟，就可發揮到這樣的作用。當你熟練地掌握圖畫日記技術後，完全可以用更個性化、更適合你的指導語。在心裡默唸是一樣的，不一定非要唸出聲。

擁有團隊

在最初記圖畫日記時，不是很容易堅持。如果擁有一群志同道合者，則會幫助你堅持下去。一旦養成習慣，不管是否處於團隊中，你都會堅持下去。對記圖畫日記的人來說，擁有團隊不是一個必要條件，而是發揮著錦上添花的作用。

團隊的一個重要作用是大家相互鼓勵、相互監督，使得圖畫日記能夠堅持下去。另外，它還有相互分享的作用。圖畫日記的團隊可以發展成為一個相互情感支持的團隊。一個好的圖畫日記團隊能讓每一個成員都能從其他人身上獲得理解和支持。在這個過程中，團隊組織者有著很重要的作用，要在有人違反規則時溫和地提醒，要在有人過於深入時及時拉回，要在有人游移之時給予關注。總之，團體輔導的那些要求和技能在這樣的團隊中都有表現。

為達到以上目的，團隊最好具備以下條件：

人數不要太多：5 ～ 8 人是較為理想的規模，既方便每

個人都有足夠的時間與他人交流，同時又能形成團隊互動和張力。雖然圖畫日記團隊不要求成員的同質性，但同一年齡層的人可能會有更多相似的人生命題。

參加者都是圖畫日記的愛好者或至少是決定記圖畫日記的人。在進入團隊時，能承諾參加每一次活動、堅持每週至少畫兩幅圖畫日記。

每個參加者都是平等的：組織團隊者並不等於指導者，誰都不享有批判別人的特權。建立平等的、相互信任的團隊氛圍非常重要。為了有這種信任感，可以有一些組織規則：在小組中的任何分享，不帶到小組之外；每個人每次發言的時間不超過 5 分鐘（或 10 分鐘，根據情況而定）；不要批判別人的圖畫；不要把自己的解讀強加給別人，尊重作畫者自己對圖畫的解讀；準時開始、按時結束等。

圖畫日記團隊不等於心理治療團隊：如果沒有專業人士的參與，不建議把圖畫日記團隊做為治療團隊。那些有重度心理疾病、有嚴重心理創傷的人，並不適宜加入這樣的團隊。

安排好團隊活動的時間：最初團隊成立時，可以每週活動一次，每次活動 2～3 小時，每次都有一個主題，既分享已畫好的日記，也一起畫新的主題畫。等圖畫日記已成為

第 1 章　用圖畫記日記

小組成員生活的一部分後（一般在 7 ～ 8 星期後），可以降低活動的頻率，一個月或一個季度活動一次。可以在第一次活動時討論今後活動的時間、規則，確定後人手一份，方便每個人安排出時間參加活動，並遵守規則。

　　選擇並固定團隊活動的場所：選擇固定的、安靜的、不受打擾的場所，可以方便團隊成員一進入場所，就做好參加活動的準備。

第 *2* 部分

忙碌都市人

第 2 章

你的第一篇圖畫日記

用放鬆訓練引導出第一幅畫

當你做了決定，備好材料，安排好時間，找到了屬於自己的空間，或者還擁有一個圖畫日記的團隊後，可以準備畫第一幅畫。

本書附贈聲音檔適用於此處（MP3 光碟 NO.1）。第一幅畫是個起點，它關注放鬆自我、學會感受自己的身體。

圖畫的引導語

引導語如下：

現在，我將帶你進入圖畫日記的準備狀態。我會帶著你進行身體的放鬆，讓你的心靈放鬆下來，然後浮現出圖畫。

你可以用自己感覺舒服的姿勢坐好。你可以進行一些身體的調整，讓自己更舒服。舒服的狀態會讓你更放鬆。如果你願意，你可

以閉上眼睛。關注在自己的呼吸上。你的呼吸深、長、慢、勻，這會讓你更加放鬆。

我會帶領你按順序放鬆身體的各個部位，從頭到腳。我們先從頭部開始。想像有一束陽光照著你的頭部。你的頭皮放鬆下來，每一根頭髮都在它的位置上，充分地放鬆。陽光照著你的前額，你的眉毛，你的眼睛，眼睛周圍的肌肉，你的臉頰。陽光照著的部位，肌肉變得放鬆。

陽光照著你的嘴巴、你的下巴，你的上顎、下顎、牙齒、舌頭、喉嚨和聲帶都能感受到陽光的溫暖，它們徹底放鬆下來，處於舒服的狀態中。你的整個頭部處於非常放鬆的狀態。

現在，陽光照在你的脖子上。你的脖子非常放鬆、非常舒服。陽光照在你的雙肩上。你能夠感覺到肩膀完全放鬆下來，隨著你的深呼吸，那些繃緊的感覺會流出身體，緊張的感覺從肩部消失，你覺得非常舒服、非常溫暖。

陽光照在你的手臂上。你的胳膊、手肘、手腕、手掌到每一根手指，都能感受到陽光照射的舒適。你的雙手變得非常放鬆，自然地垂下或放在那裡。

你很舒適地呼吸著。你會發現自己的呼吸深沉而均勻。你能感受到呼吸的韻律。你能感覺到隨著每一次呼吸，你的胸腔有規律地起伏。陽光照在你的胸部，你的胸部感覺暖暖的，完全放鬆下來。陽光照在你的腹部，你的腹部完全放鬆下來。

現在，陽光照在你的背上。陽光從與肩膀相連的背部，沿著你的脊椎照射下去，背部覺得暖暖的，整個後背放鬆下來。舒展背部所有的肌肉。陽光照著你的臀部，臀部完全放鬆下來。

現在，陽光繼續向下，照著你的大腿、膝蓋、小腿、腳踝、腳底和腳趾，每一寸皮膚都能感受到陽光的溫暖，它們完全放鬆下來。

第 2 章　你的第一篇圖畫日記

你的雙腿變得十分沉重，舒服的沉重與放鬆。陽光的照射使你的雙腳變得溫暖。

現在，你的全身都籠罩在陽光中。陽光照到了你身上的每一個地方。你變得非常放鬆。每一寸肌膚都感覺得到陽光的撫觸，每一個細胞都感受得到陽光的溫暖。你的身體變得溫暖起來。

體會這種放鬆的感覺。仔細感覺一下，身體有哪個部位沒有完全放鬆下來。找到那個部位，體會那種感覺。如果要你的全身都徹底放鬆，那很好，體會完全放鬆的感覺。不論你擁有哪一種感覺，盡量體會它。如果要描畫出來，這種感覺是什麼顏色，是什麼形狀。可能它已經很清晰了，可能需要一些時間。好，現在它很清晰地浮現出來。對，非常好。現在，你可以睜開眼睛，選用自己喜歡的顏色，用自己想用的彩筆，把它在紙上畫出來。畫完之後，在圖畫的背面把你對圖畫的解讀寫下來。

這個練習幫助人們建立身體與感覺之間的關係，讓自己的身體處於放鬆狀態，讓自己的感覺處於敏銳狀態，接收身體狀態的信號，並且把它轉化為圖畫。由於放鬆的引導較長，這個過程對大多數人來說都不難。下面列舉幾幅在這個引導下所作的圖畫，都是作畫者的第一幅圖畫日記。

溫潤的胃

「這是我感受到的胃部的感覺（圖 2-1）。以肚臍為中心，有一輪弧線逐漸擴散開來，有點像水波紋，被小石子一

擊，往外擴散開去。波紋的中心是一個紅點，不大也不小。再往外一點的弧線內有一個稍大些的藍點。還有一個最小的白點。我感覺那紅色的點是我自己，藍色那點是我的真愛，白色的那點是我的孩子。所有的點都處在同心圓上。開始時旋轉的方向是從裡到外，後來從外向內旋轉，最終三個點會聚集到圓心。就像一個漩渦，最終是往裡在旋。」

讓作畫者感到神奇的是，在冥想時她的身體有反應，她的肚子發出了「咕咕」的聲音，她清晰地感覺到身體的反應，並且把它畫了出來。這幅畫是畫在淡綠色的彩紙上，所以本身是代表著生命力和愉悅。這是一個愛的漩渦，而她需要「消化」這種愛的關係，所以她身體有反應的部位是「胃」。

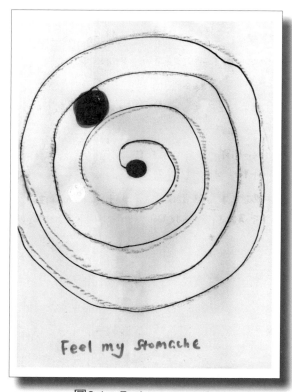

圖2-1　Feel my stomache

第 2 章　你的第一篇圖畫日記

這幅畫讓作畫者非常驚喜，因為它清楚地表達了她在愛的路上處於哪個階段。她非常高興自己沒有在愛情中迷失自己，儘管藍點那麼大──那代表真愛對她的吸引力，儘管開始時旋轉的方向是由裡向外，但最終愛的中心是她。每一個點都有自己的軌道，代表著每個人都有自己的位置，這讓她很安心。愛帶給她的掙扎和衝突階段已經過去，她正在理順這些愛的關係。

這位作畫者也是感受到自己的胃（圖 2-2），正在享受茶水的胃。但他表達的主題不同。「在寒冷的冬夜，泡上一壺普洱茶，架在白瓷的暖爐上，濃沉的普洱散發出氤氳的熱氣。爐中的火光透過小孔映透出來，整個房間充滿溫暖。普洱的凝重給人力量，幫助我驅走冬日的濕冷，就像是沐浴在久違的陽光中，渾身上下充滿一股暖流，讓我舒坦。」

他解釋：「在冥想時提到了陽光，我的腹部覺得很暖和。我覺得喝茶也像陽光照在身上的感覺。我用廢棄的燈罩，做了一個煮茶用的工具。畫面上那些小孔和葉子，是燈罩本身的裝飾，裡面是燃燒的蠟燭，把這些裝飾突顯出來。上面是一壺正在煮的普洱茶。往往是家人吃完飯看電視之時，我喜歡自己一個人在房間裡泡茶沉思。平時做事覺得自己被掏空

了，而喝茶會讓我覺得有力量，又補充進能量。」透過這幅圖畫，可以看出作畫者是透過孤獨獲得力量，孤獨讓他覺得很溫暖，他需要和自己在一起。在第一幅畫中不論表現出來怎樣的主題，我們都應接受它，不去批判它。就像這幅畫，不要去批判作畫者不應該堅守孤獨。隨著圖畫日記的深入，我們會發現有些東西並不像它表面看上去的那樣，那壺茶的背後也許並不是享受孤獨。但做為第一幅畫，我們不要過

圖2-2　感覺到我的胃部

第 2 章　你的第一篇圖畫日記

多地深究它背後到底還有什麼，讓自己的感覺表達出來最重要。

　　這位作畫者感受到的同樣是胃（圖 2-3），但狀態不同：「在放鬆的狀態下，是一種溫潤、充實而明亮的感覺。畫出來的不如感覺到的舒服。這可能因為『道可道，非常道』。」其實作畫者真實的胃感覺並不是這樣好，因為她有胃炎。腸胃系統的疾病多和壓力有關。「在放鬆的狀態中，我看到的是一個溫潤、充實而明亮的胃。非常舒服。這不光是胃的感覺，而且還是整個人最近兩年的感覺。我覺得比以前充實、安然和自在。以前一直在意別人對自己的評價，現在學會了不依賴別人的評價。非常舒服的胃在冥想時像一種玉的感覺，所以我在邊上畫了一些絲絨，像一顆玉安放在寶石盒中。」這種狀態對作畫者來說是非常舒適的，不光是胃，而是整個身心。

圖2-3　溫潤的胃

碩大的肚子

「在我的意念中，肚子成了一個碩大的氣球，是紅色的氣球（圖2-4）。氣球中是一些羽毛，是彩色的羽毛。畫完後我想到的是這幾週工作上的壓力。金融危機帶來的影響是銷售額能否達成，需要裁員、節省開支。這些事情該怎麼做都壓在我

圖2-4　像氣球一樣的肚子

心頭。羽毛代表的是輕盈，氣球代表的是上升，所以我對解決這些問題充滿著希望。」整個畫面用了暖色調，表明了作畫者對解決問題充滿了希望。

血液循環不良的腰

「我當時覺得後腰的部位有血液在流淌，有些涼意，覺得身上的器官循環比較慢，血液似乎不通暢，缺乏活力。（圖2-5）」作畫者在動筆之前一直擔心自己畫不出來，但冥想過後，她畫了這幅畫，並且在後面寫了這些文字。畫完了她感悟到這幅畫的重點是「缺乏活力」。如果一直坐在那裡，腰部的血液不會通暢，只會更淤積。所以畫中的信號其實是

要讓自己的身和心都沐浴在陽光下，是一個提醒她開始增強活力的信號。問她會做什麼來增強活力，她說會堅持鍛鍊身體。

圖2-5　感覺到背部

有尖刺的肩背部

「肩頸部有痠痛感（圖 2-6）。那種痠痛感像黑色的尖刺，刺入了身體。可能是因為久坐，也可能是因為雙肩承受的東西太多了。該改變這種感受還是該卸掉一些擔子？」這是作畫者自己的解讀。非常有意思的是這幅畫在團隊中引起的討論。

有人問：「這種黑色的尖刺應該是形成已有一段時間了，對嗎？看上去非常沉重。」

作畫者回答：「對。肩部的痠痛感一直就存在。」

有人說：「我覺得這像兩根釘子，如果它們在妳的身體裡，會很不舒服，我非常想幫妳拔掉。」

作畫者回答：「但我不想拔掉，因為它已經是我身體的一部分，連結著我的身體，有實際的功能。我要做的只是改變它的狀態。可能不是黑色，而是其他顏色，或讓它柔軟起來。」

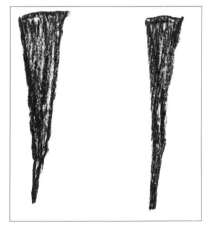

圖2-6　肩部的尖刺

有人說：「我覺得這像兩個三角形，不穩定。」

作畫者回答：「它本來就鑲嵌在身體裡面，不存在不穩定的問題。」

從這些討論中可以看出：團隊成員非常想為作畫者提供一些解讀和幫助，作畫者對其進行了有選擇的接受。作畫者對圖畫的理解會更重要，因為圖畫表達的是他（她）本人的感受，而從圖畫中悟到行動信號的也將是作畫者本人。

這是作畫者給自己的圖畫取的名字（圖 2-7）。「冥想時我身體部位有反應的地方是心臟，很緊張，似乎有點憋氣。浮現出的畫面就是心在一個黑框中。畫完之後覺得這個

黑框其實是一扇窗。窗外風景宜人，春色融融，有藤蔓攀窗而上，開出花朵，還有柳枝依依。」作畫者畫完這幅畫，寫完這些文字後，覺得有必要再畫一幅畫。她馬上畫了第二幅畫（圖 2-8）。

　　「把那扇窗推開，窗外所有的景色都可以進來。風景依然很好，而我的心可以融入其中。」與前一幅畫相比，黑色的窗框為綠色的窗所替代，而綠色的窗與大自然的綠色融為一體。楊柳依舊依依，藤蔓依舊攀窗而上，但它們不再被窗戶阻隔在另外一個空間中，它們和心靈處於同一個空間中。

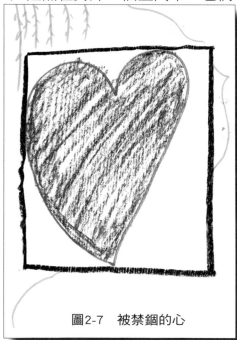

圖2-7　被禁錮的心

　　作畫者寫道：「我自己看兩幅畫，其中一個很大的變化就是心的形狀變化了：在第一幅畫裡，當我只關注自己的心時，我的心是全部的世界；當我打開心窗時，世界是我的全部，心只是一顆小小的心，但它能容納更多的東西。在畫第二幅畫時，當時我

都覺得畫心是多餘的，因為畫面上其實沒有心的位置，這顆心應該包容著世界，或者說世界包容著這顆心。」

這兩幅畫透露出的資訊非常有意義，作畫過程本身就在幫助作畫者澄清自己，成長自己。圖2-7的主題是「禁錮」，而圖2-8的主題是「開放」。外在的環境並沒有變，但當作畫者的視角發生變化時，

圖2-8　打開心窗

世界就會發生變化。她的那些感覺都非常切合，因為在兩幅畫中，作畫者都畫了窗，並沒有把窗戶撤掉，因為她知道，心是需要窗戶來保護的，所以窗戶是必要的。讓她不舒服的只是封閉的窗戶，所以她改變了窗框的顏色。

其實在最初的圖像中，她提到浮現出來的是黑框，而畫完後意識到這個黑框其實是窗戶。這樣的過程告訴我們：有

些東西也許並不是在開始時就清楚明瞭，但只要一步一步做下去，很多東西會越來越清晰。

那些能夠很快進入放鬆狀態的人，可以嘗試透過放鬆訓練引導出自己的圖畫。但也有些人不能一下子進入放鬆狀態。不要急，進入放鬆狀態有個訓練過程，給自己一些時間。

對那些一時很難進入放鬆狀態的人，也許可以嘗試透過主題文字引導出第一幅圖畫。

透過主題文字引導出第一幅圖畫

用文字引導第一幅圖畫的具體做法如下：

可以在圖畫紙的反面先寫上一句話或幾句話，和想要表達的主題有關的。然後靜靜地等待和主題有關的圖畫浮現出來。常見的主題文字有：

◆在過去一週裡，我印象最深刻的事情是什麼？

◆在過去的一個月裡，我印象最深刻的事情是什麼？

◆最近三個月以來，困擾我的最主要的情緒是什麼？

◆當下我最主要的感受是什麼？

◆我對未來有怎樣的生活／工作目標？

◆我理想的生活狀態是怎樣的？

　　這樣的主題可以寫出很多，你可以根據自己當下的狀態來寫。同樣地，在畫完之後，仍需要在畫的後面寫出對圖畫的解讀。下面，我們以「在過去一週裡，我印象最深刻的事情是什麼？」這個命題為例，解讀幾幅圖畫。

過去一周發生的事情

　　「這是我帶了兩個下屬和另外一個部門的經理在開會。開會結果非常好。這增強了我的信心。過去我一直很怕這樣的會議，但我現在很享受做這樣的事情。（圖2-9）」作畫者用了很意象的一種手法，把自己的愉悅情緒表現出來。問作畫者為什麼沒有畫四個人坐在那裡開會，答曰：「一是我不會畫人，畫出來不會好看；二是我想表達那種喜悅，而畫人無法讓我表達出這種情緒。」這個例子可能會給那些總是擔心自己畫畫技巧不足以表達自己的人信心。當我們想要表達自己時，圖畫總可以幫助我們找到足夠的線索來表達。圖畫日記的真諦不在於畫得像不像，而在於它是否是你真正想表達的。

　　「上週最開心的是知道女兒成績有很大的進步。這是我用心智圖幫助女兒複習功課獲得的成功。我的數學一直很

第 2 章　你的第一篇圖畫日記

圖2-9　專案組開會

好，所以怎麼也想不通女兒的數學怎麼會不好，平時考得非常差。考試前一週，我坐下來給她複習數學。我用了心智圖這個軟體，幫她畫好基本的後，就讓她往裡面填各種東西。她最喜歡兔子，所以在最中間畫了一隻漂亮的兔子，然後兔子喜歡吃胡蘿蔔，又在二級框裡畫一個蘿蔔，然後如果蘿蔔是三角形概念的話，就讓她在後面把所有的三角形都概括出來。這樣做了一天，她自己做的，把一本書的內容全部壓縮在一張 A4 紙上了。然後晚飯後我就不讓她讀書了，帶她出去玩。然後把這張紙列印出來貼在牆上，有空就讓她看看。

結果這次數學她考了95分。她很開心，我比她更開心。」這幅畫（圖2-10）是一幅寫實圖——它更多地表現了事件而不是情緒。用它做圖畫日記的起點也是一個不錯的開始。

圖2-10　心智圖

這幅畫（圖2-11）後面寫了很多文字，像是一篇真正的文字日記：「過去一週裡印象最深刻的是週末的聚會。那天請了幾位朋友來，提前預告大家，下午我們會朗讀自己喜歡的詩。我提前在網路上搜尋自

圖2-11　和藝術在一起的一天

己喜歡的詩。看到那些熟悉的詩人名字、看到熟悉的詩句，那些過去的歲月就在眼前。那些詩，像種子一樣，種進了我的心田。那麼多年，我沒有再來看過這片詩的田地，本以為那些詩已經飛走了，但它們還在那裡，仍然給我溫暖的感覺，仍然能滋潤我的心田。那些心田裡，已有鬱鬱蔥蔥的草兒長出，已有五顏六色的花兒開放。那些詩歌從來不用想起，永遠不會忘記，融入我的血液，記錄著詩一般的歲月。只要有詩，我就不會孤獨。詩人和我在一起，我也會成為詩人。一個擁有詩歌的民族，就是有希望、有思想的民族。

那天詩會後，我們吃飯，美食、美酒，我很得意地看到所有的菜都被吃光了，這是對我廚藝最好的誇讚。美食不僅在於味道，還在於和誰一起吃。

飯後我們欣賞音樂。欣賞音樂是有距離的。有距離是不夠的，還需要參與其中。參與的方式是跳舞。一開始只是我一個人表演舞蹈，後來是所有的人一起跳。那些音符散落在房間的每個角落，每個人的身上都落滿了音符，每個細胞都隨著音符的韻律而動。

這樣的生活，是我願意過的：擁有午後陽光中的詩會；擁有朋友；欣賞音樂，翩翩起舞；享受美食、美酒。不亦樂乎！」

這些文字已足夠闡述這幅畫。但如果僅有這些文字，沒有這幅圖畫，寫作者的個性特徵和那些情緒，就不會這麼明顯：圖畫中所用的顏色和構圖，表達出作畫者的愉悅感。作畫者非常有邏輯性，她把不同的表達放在不同的空間中，而且相互界限分明：畫的左上部是詩歌的田地，藍色的長框代表著詩歌題目，那一條條線，代表著一行行詩，代表著不同旋律、不同時代的詩。而右上部，是些陽光，既代表著午後的陽光，又可以理解為照耀在詩田上的陽光。左下部是餐桌，佈置得很有唯美情調，桌上有鮮花、高腳酒杯和菜餚；右下部是音符組成的一條韻律彩帶。這幾部分之間用綠色的線隔開。這幅畫可以成為作畫者的生活宣言：「我是要過這樣的生活！」當她的現實生活與此合拍時，她的幸福感就會更高。

　　「我的寵物鼠小白今天死了。牠是被同伴小黃咬傷致死的。我當了一回獸醫，以為牠能撐過去，沒想到牠痛苦了兩天後還是走了。」那些藍色的外圈似乎是給寵物鼠的一個墳墓，也像是給作畫者內心情緒的一個容器。而它裡面，包含著傷痛、死亡和難過（圖 2-12）。

第 2 章　你的第一篇圖畫日記

圖2-12　SS死了⋯⋯

「和這位新朋友的交談，像是撥動了心靈的琴弦一樣，琴弦開出美麗的花朵。那些珍珠一樣的想法，那些水晶一般的思想，輕輕漂蕩在交談的海上。那些水草般自由的思想，舒適地蕩漾著。」整個畫面（圖 2-13）充滿了唯美的感覺。可以感覺到作畫者非常愉悅的情緒。用這種方式來記錄事

件，關注的可能不是交談的具體內容，而是情緒和感受。這些要比那些觀點更能長久地存在於個體的記憶中，並且會影響著個體的行動。

圖2-13 認識一位新朋友

第 2 章　你的第一篇圖畫日記

更多的嘗試

　　如果有人嘗試過以上兩種方法，仍然畫不出第一幅圖畫，不要灰心，可以再多一些嘗試。

　　檢視一下，是因為太靜反而畫不出嗎？如果是這樣，確定好主題後，可以站起來，做一些簡單的身體運動，轉轉腰，伸伸胳膊，踢踢腿，全身活動一下。保持站著，閉上眼睛想剛才的主題。可以試著抬手在空氣中做拿筆畫的動作，想像一下在空氣中運動的軌跡會形成怎樣一幅圖畫。想好了，可以睜開眼睛把它畫在紙上。圖 2-14 就是這樣一幅畫。

在少量的身體運動後，作畫者畫了一個簡單的圖，她解釋說：「我感覺大腦裡面好像有一團東西，像氣一樣，從腦袋裡飛出去了，在飄蕩，在飛揚，不知飛到哪裡去了，絲絲縷縷，最後都飄光了。」做

圖2-14　從腦袋裡飛出去

為第一幅畫，這是一個不錯的起點。

　　檢視一下，是因為擔心自己畫出來的東西太難看了嗎？如果是這樣，可以先告訴自己：「我只是畫一些草稿。如果滿意我就留下，如果不滿意我可以撕掉。」讓自己有選擇的餘地。

　　檢視一下，是否因為腦子太亂而畫不出來？可以先練習一下放鬆訓練。腦子裡太亂是因為太多的聲音和想法在同時說話。這說明你可以畫出很多幅畫，但需要一幅一幅地畫。經過訓練後，你會學會同一時間只讓一種聲音說話。即使同時有好幾種聲音，那也是你要求它們同時出現的。

　　圖 2-15 就真實地反映了這種狀態。在畫之前，作畫者寫道：「我感覺腦子裡有些沉重，有些亂，似乎有很多東西充塞在其中。」她把這種狀態畫出來後又寫道：「裡面有一些東西壓迫著我的身體，使我不能放輕鬆，總感到自己有一些事情要去做，又不想去做，不願意正

圖2-15　我是一個逃避者

面面對，怕增加痛苦。所以用待在家裡看電視或睡覺或吃零食來麻痺自己。我是一個逃避者吧！我這樣評價自己。」我們可以看到，當她畫出來後，她就已經在面對自己了。

檢視一下，是因為太想第一幅畫就畫得特別好、特別深刻反而畫不出來嗎？如果是這樣，可以讓自己放輕鬆。好與不好、深刻與不深刻都是你自己的評價，不是別人的評價。如果不考慮別人，畫得好、畫得深刻對你很重要嗎？所有的圖畫日記都是給你自己看的。如果畫得不好、畫得不深刻又怎樣呢？你會損失什麼呢？要學會不自我批判，不自我否定。畫出第一幅畫，要比第一幅畫畫得一鳴驚人更重要。

你還可以給自己更多鼓勵，哪怕在紙上畫出一根線條，都是有意義的。

不要擔心自己沒有什麼可以畫的。一旦開始記圖畫日記，你會發現自己睜開了另外一隻眼睛，對生活、對世界有更多的感悟。你沒有注意到的那些事物，現在可能會觸動你，會成為你圖畫日記的內容。這是因為你的心打開了，那些事物就會湧現出來。放手去塗鴉吧！

第3章
瞭解自我，回顧歲月

瞭解自我

　　圖畫日記的功能之一是幫助人們更加瞭解自己。清楚自己是誰、從哪裡來、在哪裡，之後才能繼續往前走。圖畫日記團隊在瞭解了圖畫日記、嘗試和體驗畫畫後，第二個主題就可以是「瞭解自我、回顧歲月」。

　　瞭解自我的心理學方法有很多種，平時常見的人格測試就是方法之一。瞭解自我的圖畫主題也有很多種，這裡呈現的是藉由其他事物來表現個人的特徵。

　　根據這一主題，瞭解自我部分的放鬆引導語「MP3 光碟NO.2 」如下：

　　需要說明的是，考慮到作畫者的放鬆訓練是一個過程，需要熟悉和掌握，所以放鬆引導的主體部分和第二章中的引

導是一樣的，只是在作畫具體要求上有所不同，請讀者留意。

圖畫的引導語

現在，我將帶你進入圖畫日記的準備狀態。我會帶著你進行身體的放鬆，讓你的心靈放鬆下來，然後浮現出圖畫。

如果你願意，你可以閉上眼睛。你可以用自己感覺舒服的姿勢坐好。你可以進行一些身體的調整，讓自己更舒服。舒服的狀態會讓你更放鬆。如果你願意，你可以閉上眼睛。關注在自己的呼吸上。你的呼吸深、長、慢、勻，這會讓你更加放鬆。

我會帶領你按照順序放鬆身體的各個部位，從頭到腳。我們先從頭部開始。想像有一束陽光照著你的頭部。你的頭皮放鬆下來，每一根頭髮都在它的位置上，充分地放鬆。陽光照著你的前額，你的眉毛，你的眼睛，眼睛周圍的肌肉，你的臉頰。陽光照著的部位，肌肉變得放鬆。

陽光照著你的嘴巴、你的下巴，你的上顎、下顎、牙齒、舌頭、喉嚨和聲帶都能感受到陽光的溫暖，它們徹底放鬆下來，處於舒服的狀態中。你的整個頭部處於非常放鬆的狀態。

現在，陽光照在你的脖子上。你的脖子非常放鬆、非常舒服。陽光照在你的雙肩上。你能夠感覺到肩膀完全放鬆下來，隨著你的深呼，那些繃緊的感覺會流出身體，緊張的感覺從肩部消失，你覺得非常舒服、非常溫暖。

陽光照在你的手臂上。你的胳膊、手肘、手腕、手掌到每一根手指，都能感受到陽光照射的舒適。你的雙手變得非常放鬆，自然

地垂下或放在那裡。

　　你很舒適地呼吸著。你會發現自己的呼吸深沉而均勻。你能感受到呼吸的韻律。你能感覺到隨著每一次呼吸，你的胸腔有規律地起伏。陽光照在你的胸部，你的胸部感覺暖暖的，完全放鬆下來。陽光照在你的腹部，你的腹部完全放鬆下來。

　　現在，陽光照在你的背上。陽光從與肩膀相連的背部，沿著你的脊椎照射下去，背部覺得暖暖的，整個後背放鬆下來。舒展背部所有的肌肉。陽光照著你的臀部，臀部完全放鬆下來。

　　現在，陽光繼續向下，照著你的大腿、膝蓋、小腿、腳踝、腳底和腳趾，每一寸皮膚都能感受到陽光的溫暖，它們完全放鬆下來。你的雙腿變得十分沉重，舒服的沉重與放鬆。陽光的照射使你的雙腳變得溫暖。

　　現在，你的全身都籠罩在陽光中。陽光照到了你身上的每一個地方。你變得非常放鬆。每一寸肌膚都感覺得到陽光的撫觸，每一個細胞都感受得到陽光的溫暖。

　　在身體完全放鬆之後，請浮現一個畫面，把自己想像成一株植物、一個動物或任何一個事物。世界上的萬事萬物都可能代表著我們的某個方面，我們在萬事萬物中看到自己。可能你頭腦中有很多畫面，只讓一幅畫面清晰起來，浮現出來，我不知道它是一株植物還是一個動物，還是其他任何事物，但你知道，它能代表你。看看它的顏色、大小、形狀，看看它周圍有什麼。讓它清晰起來。這幅圖畫清晰起來之後，你可以睜開眼睛，把它畫下來。

樹枝上的新芽

　　「一個本來沒有明天的樹椿，春天來到的時候，竟然萌

第 3 章　瞭解自我，回顧歲月

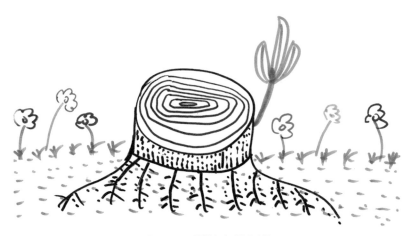

圖3-1　樹樁上的新芽

發出了新的綠芽，而且是那麼粗壯、有力。在四周鮮花的映襯下，新枝蓬勃向上。那些小花都在為新芽加油、吶喊。總有一天，它又會是一棵頂天立地的參天大樹。樹樁上的年輪，會為新枝提供經驗，而那些根會提供養分，讓新枝更快、更好地成長。」

從畫面上（圖 3-1）看，樹樁曾經是參天大樹。在圖畫日記團隊中，當被問及那棵樹為什麼會被砍掉，作畫者答曰：「不知道，反正它是被砍掉了。」這被砍掉的樹意味著生命成長過程中有一些東西中斷，也有可能意味著很多事情要從頭開始。但發出新芽是有積極意義的信號。雖然樹樁有著很多傷痛，但這幅畫的顏色有很多暖色調，而且樹樁與新

芽、新芽與小花之間有互動，在傷痛中有新生，因此是非常好的信號。

　　「春天已經來了。她在大樹上發出了綠的訊息。我感到自己就是這棵大樹。經歷了寒冬的洗禮，體內孕育的力量已經開始迸發，相信事業的春天已經不遠了。」這是兩週之後出現在同一位作者圖畫日記中的圖畫（圖 3-2）。

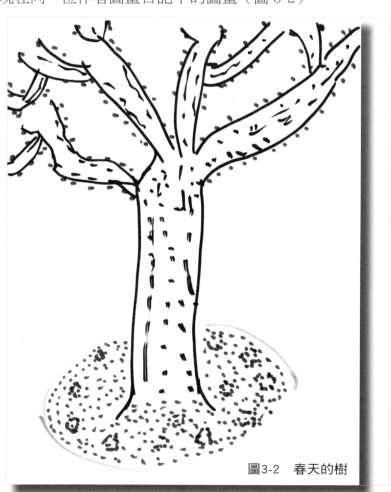

圖3-2　春天的樹

　　他自己解釋說：「這是我那天在茶室等一個朋友時，不經意間在窗外看到的一棵樹。當時我坐在二樓，所以可以清楚地看到樹的枝椏和葉子。我發現枝頭已經有綠意了，馬上感覺到春天來了。我當時身邊只有一支原子筆，我就用它在紙上畫了一幅草圖。晚上回家後就用彩筆把它畫下來了。地面上是圍起來的一圈草，是那種四季常綠的草。那是一棵很大的樹。」

　　可以認為是情境觸發了作畫者畫這幅畫，但更深層的原因是他曾經畫過樹樁與新芽。在每天看到的那麼多事物中，他對樹有特別的感悟，於是選擇了樹來表達自己。那個新芽在他的心中從來沒有停止過成長。一旦我們在潛意識中種下一個新芽，它就有自己的成長力量。這棵樹就是這樣長成的。一年後，這位作畫者在事業上開拓了新的領域，開始進入他人生的輝煌期。

兩匹馬的愛情

　　「四月春天的一個午後，和煦的陽光灑在草地上。太陽非常好。在非常大的、茂盛的草地上，我是一匹高大帥氣的棕色馬。馬的毛油光滑亮，很有精神。這匹馬已經跑過一段路，跑到柳樹邊，垂頭飲水，有點累，但心情愉快。水是甜的，喝一口非常舒服。不遠處的草地上有一個小孩，那就是

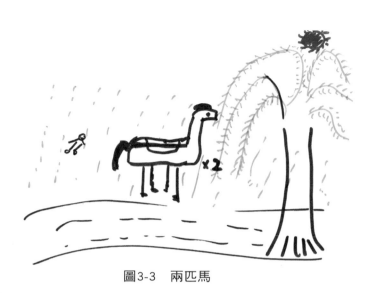

圖3-3　兩匹馬

我兒子，正在草地上曬太陽，眼睛不時看一下那匹馬。那匹馬的旁邊我還想畫另外一匹馬，棕黑色的駿馬，並肩在一起，彼此給予力量和愛的傳遞。」

　　由於繪畫技巧所限，那匹馬作畫者畫不出，所以用了乘以2來表示（圖3-3）。這個小小的細節告訴我們：繪畫技巧從來都不是圖畫日記必備的條件，只要你願意，你總是可以找到表達自己的方式。從畫中可以看到，棕色馬的馬背上有一副馬鞍，是一匹準備要旅行的馬。「有點累」是作畫者當下狀態的描述，但作畫者可以補充到能量，及時恢復體能，能走更遠的路。這幅畫其實還是一幅家庭動態圖，描繪出了家庭成員的互動關係。作畫者把這種動態關係放在了非

常開闊的室外，反映出這種互動關係的開放性。

草地上的向日葵

　　「首先浮現出來的是一株植物，是向日葵，金黃色的。然後浮現出來的畫面是一個人躺在草地上曬太陽，非常舒服。風清雲淡，望望天，看看地，一切都那麼順眼，不知道自己還想看到什麼。」當團隊成員說幾乎看不清向日葵時，作畫者解釋說自己用的彩筆不對，顏色特別淡，其實想畫得更濃重一些。

圖3-4 草地上的向日葵

為說明這幅畫（圖 3-4）中表達的好心情，作畫者補充說：「我以前從來不會畫笑的太陽，這次畫了一個笑的太陽。」當用放鬆引導做為圖畫的準備時，有可能浮現出的畫面不只一幅，這幅畫就是兩個畫面的疊加。但兩個畫面有共同點：追逐太陽，感受溫暖。

森林中的松鼠

　　「一隻小松鼠，在一片森林中，很像是水杉林，因為樹幹都是筆直的，直沖雲霄。小松鼠非常輕靈，非常自由，無憂無慮。樹上有牠的窩，但牠並不侷限於某一棵樹，天地為家，四處可走。森林很大，松鼠很小。天地很大，蝸居很小。體形很小，思想卻可以很高遠。松鼠是森林的一份子，牠可以做森林的主人，但從不倨傲。牠食松子、松果，不傷害森林中的任何植物或動物，用爪子捧食，優雅而可愛。松鼠喜歡群居，可以和很多動物做朋友，但又有自己獨立的時間和空間。牠和好朋友不一定時時在一起，卻可以分享很多冬夏春秋。牠可以在地上行走，可以在樹枝間跳

圖3-5　森林中的小松鼠

躍，可以在樹上攀爬上下，非常靈巧。（圖 3-5）」

在作畫者眼中，松鼠是森林的小精靈。而圖畫是我們潛意識森林中的小精靈，跳躍在不同的樹枝間。

包裹在盒子中的人

圖3-6　方盒子

「我包裹在套子中。套子包裹在方盒中。方盒包裹在夜色中。（圖 3-6）」

包在套子中的人看不出性別，看不出年齡。而包在方盒子中的人已沒有任何個性和特色，只有一層厚厚的殼。即使是這樣，仍然覺得不夠，需要用夜色讓方盒更加模糊、看不清。這是一顆被包裹的心，這是一個被包裹的人。要把夜色驅散，把那方盒打開，把那套子取掉，有一段長長的路要走。套子中的人要學習用自己的眼睛來看世界，而不是透過重重包裹來看世界。要成長為一個獨立的人，而不是一個沒有自我的人。

各種圖形的集合

「一個圓，裡面有各種顏色，有各種形狀，有尖銳的形

狀，有曲線的形狀。有做了好事的我，有犯了錯誤的我。這些全部都是我。我就是這些圖形的集合。缺了其中任何一個，都不是現在的我。如果時光可以倒流，我不會為過去做的事情後悔，因為那就是一個完整的我。那些圖形都是我的某一個側面，就像張國榮的歌裡所唱的：你所接觸的其實只是我的側面。只有我才最瞭解我，知道我是什麼樣的。」這幅畫（圖 3-7）用一個比喻表達出個體的豐富性。每個人可能會從這幅畫中讀到不同的圖形：有人看到霜淇淋，有人看到月亮，還有人看到山峰……重要的是作畫者自己的解讀。

從以上圖畫中可以看出，當用世界上的萬事萬物代表自己時，有人選擇動物，如馬、松鼠，有人選擇植物，如新芽、向日葵，有人選擇事物，如套子、各種圖形。有些是我們平時根本不會想到的，有些是在意識層面從來不會觸及的，但透過圖畫的方式，它們會在我們筆下流淌出來。接受它們，不要批判它們，

圖3-7　我的集合

讓它們說話。它們給出的信號都是非常有意義的。比如像樹椿與新芽的作畫者，在團隊中，人們一直認為這是一個成長非常順利的中年人，但他的圖畫述說了另外一個成長故事。儘管團隊成員並不知道那個故事是什麼，但他們能理解他的情緒。

回顧歲月

在做完當下自我的描畫後，可以回溯過去。過去是現在的基礎，過去一直影響著我們，我們需要去看自己走過的路。在這裡，可以用下面一段引導語（MP3 光碟 NO.3）：

圖畫的引導語

調整一下自己的呼吸，調整一下自己的身體，調整一下自己的思緒，讓自己的身心進入放鬆狀態。如果你願意，可以閉上眼睛。所有的身體調整都會幫助你更快地放鬆下來。你能夠聽到周圍的各種聲音，這些聲音不會打擾到你，它們可以幫助你更快地放鬆下來；你能夠感覺到身體與周圍的接觸，能夠感受到周圍的溫度，所有這些感覺會讓你更加放鬆。

在這個屬於你自己的時空當中，你的呼吸會變得深、長、慢、勻。隨著深呼吸，你身體的感覺慢慢變得清晰起來。你能感受到每一次深呼吸，氣流吸進來，在全身流動的感覺，氣流呼出去，身體

微微的起伏。每一次深呼吸，你的身體感覺都會不同。每一次吸氣，你的精神會更加集中，關注在呼吸上。每一次深呼，都會帶走一些緊張感，你會更加放鬆。你身體的各個部位都放鬆下來。頭、頸、肩、胸、腹、臀、大腿、小腿、腳、胳膊、手指，每一塊肌肉、每一個骨節都徹底放鬆。在放鬆狀態中，我們來談一談成長。

我們在不斷地成長。我們的成長凝聚著歲月。回想自己一路走到現在，就像觀看一部屬於自己的電影，就像翻開屬於自己的一幅長卷畫。你看到哪些畫面？你看到哪些鏡頭？成長的故事從哪裡開始？是從你呱呱墜地、看到父母的第一眼起，還是從那個蹣跚學步的孩子開始？我不知道，你來決定。

從哪裡開始都沒有關係。也許你願意走進自己童年時住過的房子。成長的記憶會撲面而來，這會讓你更加放鬆。你的呼吸會更加深沉。你聽得見自己走進房子的腳步聲。握著門把手，你輕輕推開了門。你第一眼會看到什麼？我不知道，你會知道。

你在房間裡慢慢地走動，你看得見房間裡的家具、擺設，聞得到廚房裡的飯菜的香味。你走進自己的房間，坐在自己的床上，可以看到那個小小的人兒怎樣從小長到大。第一件玩具、父母注視的眼光、一起玩耍的同伴、小學時的同桌、一張張考卷、用過的課本。中學時的夏令營、下雨時撐過的傘，還有撐同一把傘的人。第一件正式的衣裝、第一顆青春痘、第一次失眠。畢業典禮，和同學的告別。走進新的學校。走進工作公司的第一天……那些場景、那些畫面在你的頭腦中閃現，就像電影放映一樣。

體驗自己內心在觀看這些場景和畫面時的感覺。這些感覺會幻化成一幅怎樣的畫面？可能有很多畫面，可能有很多鏡頭，讓那些畫面凝固成一幅畫。看看它的顏色、大小和形狀，看看它周圍還有

什麼事物。當這幅畫非常清晰地浮現出來時，請你睜開眼睛，把它們畫下來。

人生如同江河水

　　「在冥想時，一提到走過的歲月，一條氣勢磅礴的江河就出現了，像是長江，又像是黃河，一瀉千里，奔湧而下。當我畫樹時，那些水又變成堅實的土地。儘管最初是想這些樹生長在河岸邊，但發現這些奔湧的水也可以承載樹的生長，似乎又變幻成土地。樹上結滿了果實，是一樹豐碩的果實。在回望過去時，才發現自己走過的路還是非常順利的。只是當時那些小小雨滴匯聚時，沒有想到會形成這樣一條江河。」這幅畫（圖 3-8）表現出了磅礴的氣勢，非常有震撼

圖3-8　一瀉千里的江河

力。在圖畫日記團隊中，這幅畫引起了熱烈討論。

「你怎麼想到畫一條這麼大的江呢？」有人問。

作畫者說：「以前在圖畫中我也常畫水，但一直都是小溪、小河，而這次出現的是大江、大河。畫出後心裡非常舒服、輕鬆，好像終於有一種能量湧出來了。」

有人說：「從這幅畫中感覺到非常有能量。但這樣大的能量如果用得好沒有問題，用得不好也會有破壞力。」

「你是說要給這些能量正確的方向是嗎？」作畫者澄清道。

「是的。」

「對，我同意。」作畫者贊同道，「如果這麼大的能量不用，是非常可惜的，而且壓抑下去未必是件好事，所以要給它方向，讓它能夠發揮出來。」

「給能量一些途徑和管道。」有人補充道。

在圖畫心理學中，如果朝左流動的水一般是流向過去的。這幅畫中水是流向左邊的，所以是對過去的回溯。畫筆的流暢性表明了作畫者思維的流暢性。構圖和用色表明了作畫者的審美感。這幅畫的主題是回溯與能量。它是一個清楚的行動信號：要做一些事情，把過去的經歷和經驗轉化成能量。在畫完這幅畫不久，作畫者確實做了一些事情：在網路

上開通了大學同學校友錄，召集了大學同學聚會，成立了定期聚會的活動小組。

　　幾個星期後，這位作畫者又畫了另外一幅以河為主題的畫，命名為「夢中的河」（圖 3-9），因為這是她作夢時夢見的河。「夢中聽到一個朋友說：『家鄉那條河污染得很嚴重，在那兒的孩子們怎麼辦？』我本來是在城市中，不知怎麼就到了我小時候家鄉的那條河邊。我坐在河邊，俯身仔

圖3-9　夢中的河

細地看河水：渾濁得有些發綠，裡面有魚、有蝦、有垃圾，但魚和蝦全是死的，沒有任何生命的。河水本來是靜止不動的，我一直看著，它就開始流動起來，我就側身坐在岸邊，隨著河水向前流去。有些像電影中的鏡頭。河水越來越清澈，裡面有魚、有蝦、有水草，是非常有生命力的一條河。河水流到一個彎道處時，我被鬧鈴驚醒了。」

儘管是夢中的河，但也是一條有意義的河，而且和上文那條河有關：河水是流向右邊的，也就是流向未來的。當它開始流動時，它就具有了生命力。當它停滯在過去時，它就是死水一潭。而河水之所以流動，是因為作畫者的關注。這個夢和這幅畫的行動信號是：不能僅僅停留在過去，要向前奔流。

人生如同上臺階

　　「每一步都有成長。有開心也有痛苦。從冷到熱，從窄

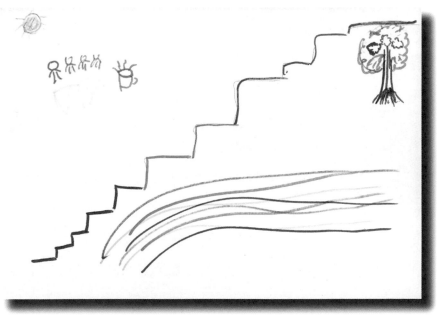

圖3-10　上臺階的一生

到寬，生活有如彩帶，豐富多彩。小時候因為生活狀況不好，非常沒自信，所以用黑色來畫那些臺階。上了大學，變得有自信，很大的一個臺階，那個橙色的臺階。然後上了 MBA，人生的一大改變，是一個大大的臺階，橙色的。然後進到一家跨國公司工作三年。這是人生成長非常大的階段，是那個紅色的、特別大的臺階。然後換工作，到一家民營企業工作三年，也有成長，只是那裡的企業文化不是很適合我，一個棕色的小臺階。然後到了一家外資企業，做得非常開心，玫瑰色的大臺階。接下來，希望自己能在上臺階的同時，更平穩一些，不要像以前那樣辛苦。右下角的彩色絲帶代表我的生活繽紛多彩。左上角是我的一些支援元素，家人、朋友和書，還有溫馨的相聚。」

　　圖 3-10 中用爬臺階代表成長是有典型意義的，因為它是不斷成長的寫照。作畫者把人生分成了 11 個臺階，她畫的每一個臺階都有其含意，是人生重要的階段。臺階的顏色和大小也都被作畫者賦予了含意。作畫者還在一些細節上表達了自己。右上角最高一個臺階下是一棵樹，作畫者說：「這是我自己。樹上開滿了彩色的花。如果有可能，我希望這棵樹畫得更大一些，我覺得自己是一棵更大的樹。」右下角那些彩帶，左上角那些人、書和飲料，表明了作畫者對生活情

趣的關注。彩帶雖然多，但並不亂，表明作畫者擅長安排生活中眾多的活動。

從旅行包和車票展開的人生

「上學前，我的生活就是一個旅行包和一張半票，一直在家鄉和上海之間穿梭往來。童年裡我印象最深的就是鐵軌。那時候，在家鄉支邊的上海人很多，只要有人到上海來，就把我帶來。到了上海，好處是可以吃到好吃的東西。家鄉那時畢竟還是很苦。但過了一陣我就吵著要回家，因為看不到爸爸媽媽。所以無論誰到上海來，不管是探親還是看病，最後再把我帶回去。列車上的列車員都認識我。回家的好處是可以看到爸爸媽媽，但吃得不好。小時候嘴巴又挑，媽媽一看我皮包骨頭了，又把我送回來。上小學後我就固定在家鄉了，記得最清楚的是有一條河，河邊有樹，水裡有魚，大部分的時間都在河邊玩，根本不記得自己讀過什麼書。初中就回上海來讀了。印象最深刻的是鵝卵石舖的路（上海話叫彈格路）以及老式弄堂，畫了一條這樣的路，還有一間房子，還有書，那些讀也讀不完的書。那時得讀書了。那些彩色線條，是我工作以後的感覺。以前的生活都比較單純，但工作後就比較複雜了，或者說豐富多彩了，所以我用了不同的顏色來畫。不同的事情相互交錯，就像不同的

第 3 章　瞭解自我，回顧歲月

圖3-11　從家鄉到上海

旋律重疊著，有歡樂也有痛苦。那些黑色的點代表我遇到的困難。但不論怎樣，一直向好的方向在前進，是振奮向上的。」

在圖畫日記團隊分享時，圖 3-11 的作畫者補充說：「我沒有掌握好畫面，如果可以，我會把下面右邊的線條畫得更高一些，表現出我一直是向上的。」童年、青少年、成年，作畫者挑選了人生不同階段中的典型場景，把它們濃縮為自己的過去。如果比對這些階段，顯然童年和小學是最愉快的，在上海的中學則是被「拘束」的生活，藍色的馬路、房子和書本表明了這一點。工作以後的感受所佔比例最大，代表了工作在作畫者生命中所佔的重要性。

小草長成大樹

在團隊分享時，作畫者說：「冥想時我頭腦中浮現出了

三幅畫面：一幅是童年，我手拿掃帚在掃地。小時候我一直做家事的，家裡所有的家務幾乎都是我做的。爸爸那時喜歡拍照，那種照相機是老式的，黑白照片。照片上的我不是在掃地就是在削馬鈴薯，總是在工作。屋子裡還有一個雞毛撢子，是用來體罰的。其實那時父母打我不是用雞毛撢子，而是用皮帶或其他東西，我家門後就吊著一根很粗的棒子，專門用來打我們小孩的。我的童年從來沒有快樂過，哪怕一天都沒有。我一天一天熬著，那時覺得自己就是門口的那株小草，誰都可以踩幾腳。但小草並不是那麼容易被踩死。屋後

圖3-12　黑白的房子和綠樹

有一棵大樹。我心裡懷著希望，希望自己有一天能長成一棵大樹。

　　第二幅是長大的我：我打開房門，雙手叉腰站在門口，準備走出門去。當年那株小草已經長成一棵大樹，有很深的根，不是那麼輕易會被撼動了。天上有鳥在飛。

　　第三幅是現在的我。儘管還是有波折，但我現在的狀態很好：樹上結了果子，我正靠著樹休息。如果我願意，我隨時也可以站起來走。我不知道今後人生還有怎樣的難關，但我覺得沒有自己過不去的關。」

　　這幅畫（圖 3-12）是由鉛筆畫和彩筆畫組成的。童年和青少年的局部圖中，鉛筆畫更多。這是因為作畫者對童年和青少年的生活沒有任何好感，所以用了黑白來描畫。可以看到的是，作畫者盡量在做一種客觀的展示，並沒有憤怒、抱怨在其中，所以有一種冷靜，有一種距離。左面的房子是剖面圖，也是一個比喻：現在我可以

圖3-13　年終總結

來解剖和分析當年的自己了。儘管如此，從童年開始就有的綠色卻貫穿著三幅局部圖，不論是童年那株小草，還是青少年時的那棵大樹，還是中年後的那棵碩果纍纍的樹，都代表著希望，代表著成長的力量。

我們可以看到成長的力量有多大。那些飛翔的鳥代表作畫者對自由的渴望。家是束縛作畫者的地方。那敞開門、雙手叉腰的動作，是作畫者的獨立宣言。在前面兩幅畫面中作畫者一直在做事情，終於在第三個畫面中，作畫者坐下來休息了。

人生如同爬坡

「這是對過去一年的總結。在年終總結時，我終於鬆了口氣，總算實現年初的承諾了。但前面的路還很崎嶇，我休息一下再繼續前進吧！明年將是非常有挑戰性的一年。那排鳥代表我站得高看得遠。」在團隊中分享這幅圖畫（圖3-13）時，一位成員說：「如果是我家裡人畫這樣一幅畫，我會心裡有些不安，因為那個坡實在太陡峭了，我會擔心他能否爬上去。不是因為能力，而是太辛苦。」作畫者回應道：「如果坡太平，我覺得沒有意思。倒是陡坡讓我非常有熱情，有動力。」非常簡潔的一幅圖畫，但代表了剛剛走過的365天。

第 3 章　瞭解自我，回顧歲月

圖3-14　爬坡的人生

「人生就像負重爬坡。前面是需要努力去爬的坡，那些黑色、棕色的東西代表我將遇到的困難，可以看出遇到的困難還是非常多的。以前的路其實也是這樣走的。但回首過去曾經走過的路，我看到的是彩色的路，充滿美好的回憶，快樂多於痛苦。所以雖然累，但仍然會勇往直前。」回首會讓自己更堅定前行之路。對很多人都是如此。圖 3-14 中的終點是紅色的，代表著希望。

人生如同日記本

圖3-15　人生如同日記本

「人生就像一本攤開的日記本，裡面記錄著經歷過的花朵、歡笑、旋律、遠山、夕陽、綠樹、白雲、彩虹、眼淚和開啟心靈的金鑰匙，還有那些纏繞不清的愁緒、悲傷和迷霧。而居於人生最中心的，則是一顆心，一顆愛的心，以及這顆心對其他心的牽掛。」圖 3-15 的作畫者一直記日記，所以她的回首人生和日記有關。

成長為父親

「回顧自己這 30 多

圖3-16　小小的我

年來的人生，畫了這幅畫（圖3-16）。畫面上共有七個小人。這些都是我，是我的成長。我的童年是清貧卻又是快樂的。物質生活貧乏，給我留下了不是那麼健壯的身體，我畫了一個黑色的小小的我。但居家生活非常豐富，給了我豐富的精神食糧，培養了我的樂觀、開朗、熱情和友善。當時沒有什麼玩具，父親為我做了很多玩具。在我的記憶中，我的課餘時間都和他在一起，他一直陪伴著我。他陪我遊戲，教我下棋、玩魔術方塊，訓練我的反應能力，這些讓我終身受益。雖然他只陪伴了我短短的 20 年，但留給我的精神財富卻是我這一輩子都難以忘懷的。現在的我更加強大，我把自己畫

得更大一些。因為我的精神比以前更豐富，我清楚地知道自己是誰，要到哪兒去，明白人生的意義。我選擇了充滿能量的紅色。」

圖3-17　魔術方塊和電腦

　　不同的顏色、不同的大小，代表著作畫者在不同生命階段的成長感受。圖畫雖然簡單，但作畫者卻藉由畫這些小小的「我」，重新回顧自己走過的路。在他的回顧中，父親與自己的關係成為重點。在 10 天後的圖畫日記活動中，這位作畫者畫了下面這幅畫（圖 3-17）。

　　「小時候爸爸陪我玩魔術方塊，長大了，我陪女兒玩電腦。時代不同了，可是父母與孩子之間的感情卻沒有變化。我擁有一個快樂的童年。現在我也正努力地在我女兒身上重現。希望她也能如我一樣有個快樂童年的回憶。」作畫者說：「那天晚上我陪女兒在電腦上玩遊戲，她一邊開心地玩，一

邊問了我一個問題:『爸爸,你小時候誰陪你玩?玩什麼?』女兒的這句問話引出我這幅畫。我記起小時候爸爸陪我玩,玩魔術方塊。」

在他說這番話時,可以感受到他內心的情緒翻動,因為他的聲調和眼睛都有些潤濕。圖畫日記讓我們心中那些柔軟的情愫被翻動起來,過往記憶中我們以為不復存在的感動,其實依然在那裡等候我們。可能是一句話,可能是一陣風,可能是一個眼神。當我們開始面對過去這些情緒時,我們是在整合,我們是在告別,我們是在準備出發。

濃縮的人生

描畫自我,是為了瞭解當下的自我;回顧人生,是為了理解過去的自我。而這一切,都是為了更好地向未來出發,讓我們可以走得更遠。

一張小小的紙,可以濃縮幾十年的人生。出現在畫面上的每一根線條都是有意義的,都是在成長的記憶之河中被反覆沖刷過數萬遍後留下的貝殼和鵝卵石。記憶不是事實。但對我們來說,重要的不是事實,而是我們記憶中的那些感覺。

　　在描畫自我和回顧人生這兩個主題時，作畫者的狀態可能會發生輕微變化。畫圖 3-8 時，作畫者說：「我必須用大的紙、用毛筆，才能表達出它的奔放。」所以她用了 57cm×39cm 的紙張、水粉顏料和毛筆。而圖 3-6、圖 3-9 和圖 3-10 的作畫者，都用了 39cm×27cm 的紙張來表達自己，他（她）們覺得 A4 大小的紙已經無法承載自己想要表達的主題了。這些小的細節提醒記圖畫日記的人，可以準備好各種尺寸、各種質感、各種顏色的紙張，還有各種畫筆，在需要時隨時可以調用。不用刻意，有感覺時自然會知道自己該用什麼。

第4章

瞭解壓力及應對壓力

在整體上瞭解自我、回顧過去後，我們可以進入到對自我各個具體方面的探索，比如自己感受到的主要壓力、恐懼和內心衝突等。這一章主要關注如何透過圖畫瞭解自己的壓力感受，並且找到解決方法。

透過圖畫瞭解壓力，找到解決方法

壓力是每個現代人都要面對的。它只是一個中性概念，表示一種狀態，一種存在。但強度高、時間長的壓力卻會對人們的身心有不利影響。在圖畫日記中，壓力有時可能針對某件具體的事情表現出來，有時可能是以感覺的形式表達出來。一旦壓力能以圖畫的形式呈現，可能的解決方式也可以在圖畫中呈現。

圖畫的引導語

　　跟前一章一樣，在畫畫之前可以使用一段放鬆引導語（MP3 光碟 NO.4）：

　　在你完全放鬆之前，或許你還要調整一下自己的呼吸，調整一下自己的身體，調整一下自己的思緒，讓自己的身心能夠進入到放鬆狀態。你能夠聽到周圍的各種聲音，這些聲音不會打擾到你，它們可以幫助你更快地放鬆下來；你能夠感覺到身體與周圍的接觸，能夠感受到周圍的溫度，所有這些感覺會讓你更加放鬆。

　　在這個屬於你自己的時空當中，你的呼吸會變得深、長、慢、勻。隨著深呼吸，你身體的感覺慢慢變得清晰起來。你能感受到每一次深呼吸，氣流吸進來，在全身流動的感覺，氣流呼出去，身體微微的起伏。每一次深呼吸，你的身體感覺都會不同。每一次吸氣，你的精神會更加集中，關注在呼吸上。每一次深呼，都會帶走一些緊張感，你會更加放鬆。你身體的各個部位都放鬆下來。頭、頸、肩、胸、腹、臀、大腿、小腿、腳、胳膊、手指，每一塊肌肉、每一個骨節都徹底放鬆。

　　在放鬆的狀態中，你浮現出自己感受到的壓力，可能是一件事情，可能是一個人，可能是一種感覺。它可能發生在昨天，可能發生在上週，可能發生在過去的一個月裡，可能發生在最近的一年裡，或者最近的幾年裡。這種感覺是什麼？它變得清晰起來，你能夠感受到它的顏色、形狀、大小和重量。當這幅圖畫完全清晰後，你可以睜開眼睛，把它畫下來。

在作畫者完成這幅畫、寫完文字後，可以再次進入放鬆狀態（MP3 光碟 NO.4）：

讓剛才的畫浮現在自己的頭腦中。你希望自己在面對壓力時更有建設性，你希望自己在壓力下的感覺發生一些改變，或者，壓力本身發生一些變化。當你這樣想的時候，你的圖畫開始發生一些變化。出現一幅讓你更舒服、更賞心悅目的圖畫。

或許有什麼流動起來，或許有什麼顏色發生變化，或許有什麼形狀發生變化，或許有大小的變化，或許有重量、位置、場景的變化。或許是一些大的變化，或許只是些許的變化。關注在這些變化上。體會自己的感覺。當一幅新的圖畫出現時，可以睜開眼睛，把這些變化畫下來。可以畫在前一幅圖畫中，也可以畫在一張新的紙上。

下面，讓我們來看看幾位作畫者是如何描繪他們的壓力的。

鐵塊和平衡木

「說到壓力，腦子裡浮現出一個巨大的黑色鐵塊，壓著我的身軀，我在下面怎樣掙扎都不能擺脫，甚至動彈不得。另外還浮現出一個場景。這個場景從小就在我的腦中浮現。我走在一個窄窄的平衡木上，兩邊是尖銳的刺刀組成的牆，稍不留心就會被刺到，走在平衡木上要格外小心謹慎，如臨深淵。」

第 4 章　瞭解壓力及應對壓力

圖4-1　黑色的鐵塊和平衡木

在圖 4-1 的左邊，鐵塊的體積要比那個小小的人大很多。非常沉重的鐵塊，完全可以把一個人壓倒。畫的右邊是一根平衡木，非常危險。壓力帶給作畫者的感受是沉重而危險。這樣深重的壓力，該如何解脫？如果我們在意識層面去思考解決方案，將是非常困難的。但在潛意識層面，我們的智慧會出來工作。於是，就有了接下來的這幅畫（圖 4-2）。

「做自己。勇敢地做自己。安然、坦然地接受自己本來的模樣。享受自己。不管是陽光還是烏雲，是寵是辱，都安然地做自己。」畫面上是一個快樂的少女，站在青青草地上，頭髮在陽光下輕舞飛揚。陽光照在她身上，雨點落在她身上。她很快樂，似乎要擁抱這個世界。

在圖畫日記團隊中，大家就這兩幅圖畫展開討論：

「有一個詞妳出現的頻率很高，『安然』，妳可以給自己取一個名字叫『安然』啊！」有成員半開玩笑地說。

「對對，其實我在給孩子取名字時本來就想取名叫『安然』，但後來是孩子的爺爺取的名字，沒有用這個名字。我覺得安然的狀態非常重要。」作畫者認真地認同。

「在第一幅畫中，妳感受到的壓力主要來自外界，不論是鐵塊還是平衡木和刺刀，妳好像沒有任何選擇權，只能被動地壓在鐵塊下，戰戰兢兢地走在平衡木上。但在第二幅畫中，妳的頭髮在風中飛揚，在天地間沒有任何束縛妳的東西，而且多了青春的活力和孩童的天真，這種變化是如何發生的？」

「其實在畫好第一幅畫後，我就意識到：那鐵塊也是很容易擺脫的，只要丟棄那顆好強的心。只要不用別人的目光來要求自己，只要不生活在別人的期待中。要有自己的評判標準。所以我說要做自己。」

在第一幅畫中，那些壓力怵目驚心，作畫者用

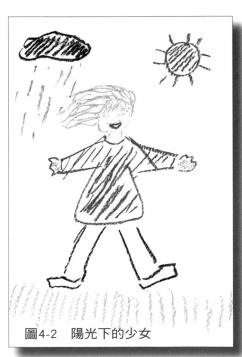

圖4-2　陽光下的少女

第 4 章　瞭解壓力及應對壓力

非常生動的比喻把感受到的壓力表達出來。如果是從孩童時期起就有平衡木的畫面，說明這種壓力感存在已久，甚至都已成為生命模式。她的所有行動都可以用「求穩」來解釋：求學、婚姻、工作等。那些鐵塊一直壓在她的身上，會讓她有些異化：繫上金磚的翅膀是飛不高的，而背負著鐵山的人是走不遠的。那些能量只能湧動在重壓之下。

對作畫者來說，做第二幅畫中那個安然的自我、張揚的自我，實屬不易。那是一個準備行動、準備接受自我、準備和環境和諧相處的人，影響環境，但並不受環境的擺佈。那是一個從鐵塊下爬出來的人，那是一個從平衡木上走下來的人，舒活了筋骨，開始安心地踩在草地上，站在草地上，享受屬於自己的陽光。她沒有忽視那些烏雲和雨水，但它們並不能影響她的心情，只是自然界的一部分。作畫者的心路歷程其實是很

圖4-3　挺直的脊椎

多現代城市人的成長歷程：壓抑得太深、太久，很難找回自己。透過圖畫，這位作畫者幸運地找回了自己。

脊椎的彎與直

「在關於壓力的冥想中，我腦中出現了脊椎的意象。感覺到它的顏色、大小和形狀，我把它畫下來：是一根頂天立地的脊椎，就那麼撐著、頂著，一塊一塊堆起來。沒有一塊骨頭敢放鬆，沒有一塊骨頭有柔韌感。」

圖4-4　柔韌的脊椎

從圖 4-3 中，我們似乎可以看到擁有這樣脊樑骨的人是一個怎樣的人：一定承受過很多的事情，或正在承擔很多責任；非常講求原則和規則，在意細節；嚴肅、緊張、高壓力、沒有靈活性；不管是否在承受重量，總是保持著僵硬的警覺狀態。這種狀態會加重壓力感。這樣的人該如何改變壓力狀態？

「這還是一根脊椎，但它是富有生命力的、靈活的、柔韌的、可以休養生息的脊椎，有生理的曲線，隨時可以改變形態，累了可以休息。」從圖 4- 4 中，我們可以看出，擁有這樣脊樑骨的人應該是一個放鬆的、遊刃有餘的人，可以

第 4 章　瞭解壓力及應對壓力

更從容地應對壓力，感受到的壓力水平也會較低。

　　這位作畫者沒有改變壓力源，而是改變了應對壓力的方式：讓自己成為一個具有靈活性的人。這是一個巨大的變化。如果我們要透過心理諮詢面談達到這一目標，需要花較長時間，但在圖畫的世界中，這只是轉念之間，而且，這一切都是在作畫者自己的頭腦中發生的，並沒有藉助別人的幫助。這就是圖畫的神奇。

烏雲和雨水

　　「我感到壓力是一朵灰色的雲，不大也不小。但不那麼濃，我畫得比較淡，它有金色的邊，這朵雲就要下雨了。雲在藍天裡，天是開闊的。它下面是綠草地，草地上是小太陽花。我感覺如果雲下雨後，會滋潤這片草地，反而是件好事。草地很綠，草地上的草很茂盛。」

圖4-5　藍天烏雲

圖4-6　雨後初晴

「我的壓力變成了雨。感覺雨下下來後心裡非常暢快。雨水滋潤了草地，草地上的花兒長大了，盛開出花朵。地上長出樹來了，樹還不小呢！也可能樹本身就在那兒。草地上有兩個小孩，一個男孩，一個女孩，在嬉戲，很開心。」

　　從兩幅畫（圖 4-5、圖 4-6）中可以看出，儘管雲不是很濃，但天空似乎給人壓力，有些凌厲，有些沉重。有一些事情鬱積在作畫者心頭。解決壓力的方法是面對它們，讓將要發生的事情發生，心頭就會輕快。這幅畫畫完後，作畫者果然有了一些行動，去面對了一些事情。有時在我們頭腦中對未發生的事情的擔憂，會比事情真正發生給我們造成更大壓力。事情真的發生時，可能會有「淋雨」的感覺，但同時所有經歷過的壓力也在滋養著我們的成長。

麵包與花兒

　　「在冥想時，我的腦海裡出現的就是這塊麵包，比較大，當我把它變小時我感覺不舒服。周圍也沒有其他東西，我也不想周圍有其他東西，我只想到了一塊大大的、厚厚的、咖啡色的麵包。」

　　「在第二次冥想時，這塊麵包被放在一個精緻的盤子中，盤子裡點綴著綠色的小花。桌子上還有一朵花兒。我希望自己擁有這樣的場景。」

第 4 章　瞭解壓力及應對壓力

圖4-7　巨大的麵包　　　　　　圖4-8　　花兒與麵包

　　食物常常代表著和「愛」有關係的資訊。在第一幅畫面
（圖 4-7）中，麵包是個比喻，是對愛的渴求，由於它在現
實中是缺乏的，所以用巨大的麵包來補償。因為缺乏，所
以成為一種壓力。而當麵包成為可餐的精緻食品時，作畫
者也就擁有了愛。那朵酷似玫瑰的花兒更點明了這一點（圖
4-8）。

米粒與書本

　　「第一次關於壓力的冥想時，我腦中出現了一粒握在手
中的、米粒大小的黑東西。我想這就是我感受到的壓力。在
長長地休假休了整整五個月後，目前我沒有感受到什麼壓
力，小小的壓力被我良好的狀態輕易地掌控了、化解了。我
想到的是要坦率地面對自己、面對眾人，不再去偽裝，不再

圖4-9　米粒大小的壓力、書本

期望得到超過我本身所擁有的能力的認可及評價，做到這一點，其實就無所畏懼了。做真實的自己，壓力可以更小。」把壓力用米粒的比喻畫出來，可以感受到作畫者的放鬆狀態。假期可以有效地調整管理者所感受到的壓力。

　　經過第二次冥想，作畫者又畫了一本書（圖4-9）。「我想到了繼續求學。可能不是去讀學位，而是學一些和管理有關的專業知識。只有透過學習才能讓自己強大。只有真正強大了，壓力才會更小一些。」人不可能完全沒有壓力。當沒有壓力時，有些人會主動尋找壓力。

大海深處的潛艇泡

　　「我在大海深處，坐在一個像潛艇的透明泡泡中。我可以控制自己在大海中的深度。淺一些，壓力就小一些；深

第 4 章　瞭解壓力及應對壓力

圖4-10　大海深處的潛艇泡

一些，壓力會大一些，但看到的風景就是別人沒有看到過的。我完全可以掌控壓力。如果我停留並享受目前的生活，那壓力會小很多。但如果想看更多的沒有看到過的世界，我必須承受更大的壓力。能夠控制壓力是一件美妙的事情。我一個人在封閉的球體中承受著壓力，同時又能控制，這是我的特質，我喜歡這種感覺。」在畫完這幅畫（圖 4-10）後，作畫者覺得不滿足。他想了想，又把透明泡泡的四周添上了旋轉的箭頭，感覺心裡舒暢很多。這些箭頭表明他可以讓球體動起來。這是他應對壓力的方式：把壓力化為動力，他要掌控壓力，而不是讓壓力控制他。

　　從這幅畫中可以看出：作畫者享受孤獨。他把自己放在大海深處，一個人，這還不夠，再加一個完全自給自足的透明泡泡，看得到周圍，但不與他人溝通。他非常強調能夠掌控周圍、掌控壓力。這種應對壓力的方式其實也是他的生活方式。

春天裡的能量

　　這位作畫者也把兩幅畫畫在了一張紙上（圖4-11），第一幅畫在了上部，第二幅畫在了下部。「我在春天的陽光裡跑步。我想運動能夠幫助我減輕壓力，帶來直接面對困難的動力，給我新的能量，讓我能夠面對新的困難，帶來勇氣面對生活中不能躲避的一切不幸！我要開始運動了，從今天開始！第二次冥想後我畫了壓力消減後的我，更漂亮、更自信，是我喜歡的自己！」

　　整個畫面由綠色和紅色組成，充滿生命力和活力。雖然畫中人都還有濃密的頭髮，代表著作畫者的沉重感和壓力感，但畫面右下角的女性所佔面積非常大，表明了作畫者對畫中人的喜愛，那種快樂和自信溢於言表。作畫者沒有畫壓力本身，而是關注於應對壓力的方法和自我的變化。這樣也是很好。

心亂如麻與寬容順勢

　　「不知該做些什麼，不知哪些不該做，不知應該開始還

圖4-11　春天裡的跑步與自信

圖4-12　心亂如麻　　　　　　　　　　圖4-13　寬容

是應該結束。在給自己壓力的同時，也給對方壓力。」圖
4-12 中有很多亂七八糟的線，有很多點，各種大小，各種
顏色，線和點糾纏在一起，有著複雜的關係，解不開、理還
亂，心亂如麻。但有一個控制性的信號：那個黃色邊框，象
徵著把所有的糾纏和煩亂都控制在一定的框架內。

　　「與其焦慮，不如寬容。給予自己和他人足夠的時間和
空間，過好自己的每一天，一切會順勢而行，寬心生活。」
圖 4-13 中心是一顆紅心，它像是不斷散發著愛的中心點，
那些波長被源源不斷地擴散，直至紙面盛不下。作畫者在畫
了剛才那幅圖 4-12 後，自己尋找解決方法。這種解決方法
並不是具體的操作方法，而是心態的調整。當她畫出這幅畫
後，那些麻煩的事情仍然存在，但她的身體明顯放鬆下來，
肌肉不再僵硬，一些柔軟的力量湧出來，儘管並不強，但足

以讓她樂觀而放鬆地面對那些問題。

糾結與舒展

　　「我不知道該怎麼辦？我不知道誰說得對？我是應該按照上司的意思來做，還是按照我自己的原則來做？怎樣做是對所有人都好的方案？」整幅畫（圖4-14）上只有曲折的Z形，怵目驚心，表現出作畫者的迷惘、不知所措，試圖尋找解決方法，但總是碰壁，看不清正確的方向在哪裡。

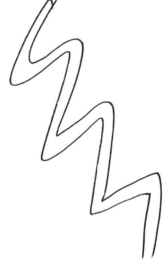

圖4-14　Z字形

　　「決定去做瑜珈，這是我新的生活態度。舒展，極限，冥想，給心靈舒展的空間，停止忙亂的腳步。深呼吸。聆聽心靈的聲音，享受片刻寧靜的幸福。」圖4-14的作畫者在一個月後又畫了這幅畫（圖4-15）。雖然不是與上一幅畫

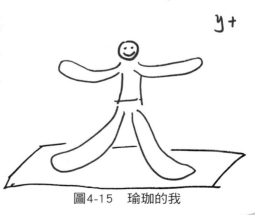

圖4-15　瑜珈的我

的主題直接對應，但那個放鬆的、舒展的笑臉人是有方向的，能夠應對環境。作畫者把練習瑜珈看成是一種生活態度的改變。這是非常有意義的信號。

拉住時針

　　「想做的事情太多，來不及做完。很想拉住時針，不讓它滴答滴答再往前走。」圖 4-16 是典型的感受到時間壓力的圖。畫中人伸出一隻手，去拉住鐘錶的指針。那比人還大的鐘、長長的胳膊，傳遞出資訊：時間飛逝，過得實在太快，無法控制。時間壓力是最常見的壓力源之一。

圖4-16　拉住時針

透過圖畫應對壓力

從所列舉的圖畫中可以看到，也許圖畫給出的並不是針對具體事情的解決方案，但我們的內在智慧卻能從整體上給出一個方向。不論是從鐵塊下爬出來，還是脊椎變得柔韌，不論是把雨下下來，還是開始健身，這些巧妙的比喻總能讓我們接收到足夠的行動信號。如果我們按照這些信號去行動，一定會有改變。

圖畫日記是一個有效的減壓方法，因為它幫助你瞭解自己的情緒，幫助你找到解決方向。

圖畫日記團隊像是一個心理美容會所。每次結束時，都可以看到成員們個個心情舒暢地離開，連腳步都變得非常輕盈，似乎有一雙翅膀就可以飛到天空。這不是因為其他，正是因為每個人都和自己的心靈進行了對話。那些心靈的圖畫讓每個人都沐浴在春光中。陽光、雨水、花朵，他們在自己的心靈世界中看到了這些美景。

第 5 章

拜訪「恐懼之屋」

接觸恐懼，面對恐懼

恐懼是人類的本性。恐懼提示我們避開危險，進而獲得更多生存的機會。但恐懼又常常把我們變成它的奴隸，當恐懼湧上心頭，我們被它淹沒，不敢行動，不敢做決定，甚至在某些我們並沒有意識到的時候，恐懼也會用它的方式影響著我們，使我們被內心的不安驅逐著，四處逃避，卻始終沒有一個安全的港灣。

只有我們的心是我們的安全港灣。你有可能在全世界找了一大圈，回頭才發現自己的心是永遠不會離棄我們的安全基地。我們要回歸到自己的內心。

當你隨著圖畫日記走過自我、走過歷史、揭示過壓力後，就可以進入到探索「恐懼之屋」的旅程了。如果把我們

的內心比喻成一幢建築物，那麼每一種情緒都有自己的一間屋子。現在，我們去拜訪「恐懼之屋」。

在進入圖畫日記的引導之前，可能你還需要準備一些特別的材料。在此之前有可能你一直是在用筆畫，現在你可以嘗試一下黏貼畫、雕塑或其他的創造手法。隨著越來越深入的主題，我們會觸及到自己的內心深處，會有越來越豐富的東西需要表達出來，而單一的材料有可能束縛我們的表達。我們可能需要越來越大的紙，需要越來越多的媒介，立體地、生動地把我們的想法表達出來。

圖畫的引導語

下面讓我們開始拜訪「恐懼之屋」的放鬆引導（MP3 光碟 NO.5）：

我們又將開始一次神奇的圖畫之旅。和自己的心在一起。你可以調整自己的思緒，讓自己的心安靜下來。你可以調整自己的呼吸，讓自己深呼吸，你的心會更安靜。你可以調整自己的坐姿，讓自己更舒服。對，身體的每一個調整都會讓你放鬆下來。你可以聽到周圍的聲音，這會讓你更快地放鬆，可以感覺到自己身體接觸座位的感覺。你的呼吸變得深、長、慢、勻，讓自己身體的每個部位都徹底放鬆下來。從頭到腳，你的頭、頸、肩、胸、腹、背、臀、大腿、小腿、腳、胳膊和手，完全放鬆。此刻，在這裡，你覺得身心非常

第 5 章　拜訪「恐懼之屋」

放鬆，你覺得身心舒暢，你覺得心裡很安定，很安全。

　　好，現在，我會帶你下樓梯，這段樓梯通向你內心的「恐懼之屋」。我不知道你會下哪一層樓梯，我不知道這個樓梯在哪裡，是木頭的、石頭的還是其他質地的，這個樓梯有多長，但沒有關係，你知道，你來選擇自己的樓梯。

　　就像從來沒有下過樓梯一樣，我們一個臺階一個臺階地下。先邁一隻腳，踩穩樓梯，再邁另外一隻腳，就這樣一步一步地走下去。用你的速度，下到樓梯的最後一層。我不知道那是黑暗的，還是有光亮的，都沒有關係，你知道自己是安全的。現在，你站在一間屋子的門口。這個門上寫了四個字：「恐懼之屋」。你知道這間屋子裡面是讓你恐懼的人、事、經歷或感情。不論它是什麼，你知道，你是安全的。你完全有能力保護自己。

　　看一看，也許你的身上或周圍會多了保護裝置、保護衣或其他什麼防護設施。現在，你可以決定打開門，或者，你可以決定留在門口。不論哪一種，都是你自己的決定。尊重你自己的決定。不論哪一種決定，都是一個智慧的選擇。

　　準備好之後，你可以打開房門或者留在門口。看看房間裡有什麼。不論有什麼，你都是安全的。讓自己適應一下這個房間。我不知道房間裡是黑還是亮，你可以嘗試看看房間的樣子，看看房間裡有什麼。不論有什麼，發生什麼，你都是安全的。你和自己的恐懼待在一起。體會這種感覺。在你感覺安全的同時，看看恐懼是否會有變化。如果有變化，是怎樣的變化。現在，請再和你的恐懼一起待一小會兒，然後我會帶著你離開。

　　好，現在我們準備離開房間。環顧周圍，帶著一顆安全的心，你走到門口，輕輕地關上房門。對著「恐懼之屋」說：「謝謝你！我知道你用你的方式幫助過我。我知道你會變得更有智慧。我隨時

會再來拜訪你！」然後，用你的方式走上樓梯。你是怎樣下樓的，就怎樣上樓。你可以用自己的速度上樓。

　　現在，你可以睜開眼睛，選用合適的材料，把你的「恐懼之屋」表達出來。

　　拜訪「恐懼之屋」後所作的圖畫又會是怎樣的呢？下面呈現的是創作或粘貼或兩者結合的圖畫。

　　「在冥想中聽到說下樓梯，先出現的是一個極寬的樓梯，就像是美國國會前的樓梯，或是一些大學圖書館前的樓梯，非常寬。樓梯的盡頭是一個巨大的、宏偉的建築。我帶了兒子開始下樓梯。後來說到是下到一間屋子的樓梯，就出現了另外一個樓梯，一個在家裡的樓梯，木製的樓梯。家裡共有三層樓，我好像是從三樓下到二樓。樓梯旁的壁紙也是樓梯圖案。有一盞燈從頂上垂下。本來燈是關著的，當冥想中說到『你是安全的』時，燈就一下子亮了，照亮了我們下樓梯的路。房間裡坐著很多人，他們都在喝酒。他們都是我不認識的人。我並不怕他們，而是需要認識他們，因為他們都是陌生人。我需要與他們主動打招呼，介紹自己。他們都還算比較友善。」

睜大的眼睛

　　在圖畫日記團隊中，大家對圖 5-1 產生了濃厚的興趣。

第 5 章　拜訪「恐懼之屋」

圖5-1　未知的旅程

　　有人問：「畫面左下部分有兩個人，人臉上有兩個綠點，是什麼？」

　　「那是眼睛。因為有很多不認識的人，所以需要張大眼睛。」作畫者說道。

　　「介紹一下房間裡的人是怎樣的。」

　　「有男有女，都在喝酒。好像都是一對一對的。這幅畫是卡通版的仙人掌，但因為有眼睛，我就用來代表那些人。」

　　「妳覺得他們都很陌生。」

「是的，很陌生。」

　　這幅畫被作畫者自己命名為「未知的旅程」，表達的是對即將展開的新生活的不確定感，或者說對未知旅程的恐懼。恐懼的是對象是「未知」和「不確定性」。畫面左下部分的那個大人是作畫者自己，沒有畫腳，代表著「沒有立足之地」或「還沒有站穩腳跟」。畫中兩個人都「睜大眼睛」，代表著需要警覺，需要有意識地關注。這是典型的新生活開始前的準備。它預示著：在陌生的環境中，可能要遠離自己的舒適區。那些奇形怪狀的陌生人既是自己即將相遇的人，也代表著自己人格中那些不曾認識的側面。

媽媽的眼睛

　　「儘管引導語中說下樓梯，但我的恐懼是上樓梯才會接近的，所以我一直在上樓梯。到了房間門口，我打開了第一道門，但我無論如何也不願打開第二道門。剛好引導語中說可以不進入房間的，我就選擇了不進入。第二道門是個鐵柵欄一樣的門，我站在門口，可以把房間裡面看得一清二楚。我最怕的就是媽媽那雙眼睛。這麼多年，我都不敢正視媽媽的眼睛。小時候，只要媽媽一瞪眼睛，我就免不了會被罵、被打。」

　　這幅畫（圖 5-2）在團隊中也引起熱烈討論。

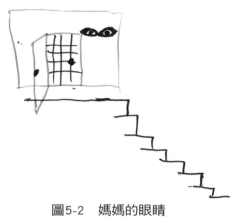

圖5-2　媽媽的眼睛

有人問：「那個房間裡是明還是暗？」

「不是特別暗，但也不是特別亮，我可以看清房間裡。」

「如果需要妳推門進入，妳會怎麼辦？」

「我會保護自己，比如讓媽媽面前有一道鐵柵欄，或者說我自己在一個鐵的籠子裡。儘管媽媽有可能來伸手抓我，但籠子有深度，我可以躲在更裡面，她無法傷害到我。」

「為什麼要上樓梯呢？」

「不知道，我就覺得一定要往上走。」

這是一幅比較特別的圖畫，因為「恐懼之屋」是在意識層面。整個畫面中那雙眼睛特別突出，確實有讓人害怕的力量。這雙眼睛控制和影響了作畫者近 50 年，內心深層次的恐懼已經外化在生活的所有方面。作畫者已經演化出一套成熟的自我防禦機制，可以很好地保護自我。由於恐懼程度深，所以她的樓梯是往上走的。儘管在意識層面她覺得自己已經能控制恐懼了，但是，在內心深處，恐懼仍然控制著她，她和自己的恐懼保持著距離。

圖5-3　春天來了

一段時間以後，這位作畫者又畫了圖 5-3 這幅畫。

「柳樹發芽了，旁邊有一條小河在流動，河裡有魚。還有一幢房子，代表家。春天來了。」乍看之下，這只是一幅普普通通描繪春天的圖畫，但它背後的故事卻並不簡單。作畫者講述了這樣一個故事：

我和媽媽的關係是我由來已久的一個心結，多年來我一直不敢碰。媽媽對待外人總是很好的，可是愛是有限的，她把愛都給了其他人，就沒有愛給我們這些孩子們。她似乎從來沒有意識到這一點！這麼多年啊！我花了很大工夫想改善我和媽媽的關係，但一直舉步維艱，我對媽媽怕到能不見則不見，能避開則避開，同在一個城市，一年只去看她兩三

次，並非不愛她，只是對她的害怕壓倒了我對她的感情。但自從記圖畫日記後，我去看媽媽的頻率增加，現在一週兩到三次。我開始想辦法，希望媽媽能瞭解我們的感受。

我對家人說：「如果我們內心真的愛媽媽，就要對她說出來。」以前我們全家人一起吃飯時，總是不停地說：「媽媽，妳吃妳吃！」其實背後的潛臺詞是：「妳太辛苦了，妳多吃一點！」可是這樣媽媽感覺不到什麼。後來有一次大家一起吃飯時，兄弟姐妹們就不停地誇媽媽辛苦、能幹，把媽媽做的事情都誇讚了一遍。我在旁邊看著媽媽的眼眶都紅了，眼睛裡有淚，我的內心充滿了喜悅。我還不敢從正面抱媽媽，就在後面摟著她，讓她安心。我不知該說什麼好，對媽媽說了一句：「春天來了！」愛是要說出來的。

這個故事讓這幅畫具有了不同的含意。作畫者和媽媽的關係終於從冬天走進了春天。儘管那是一個漫長的冬天，將近 50 年，但當愛流動起來時，春天可以在任何時候來到。愛之樹可以在任何時候發芽。那條河就是愛的河，它滋養了河邊的柳樹。

夭折的孩子

「時常在感受美好生活時，被現實的恐懼所干擾，尤其是在心情低落時無法擺脫：一是我對生育的恐懼。我曾經有

圖5-4 勇敢面對生活中的不如意

過一個孩子，但生下來就夭折了。這是我心頭的痛。我選擇
勇敢面對。二是在工作中不合作的同事。目前我採取的態度
是迴避。這兩件事情把我壓在下面，就像我被那隻大腳丫踩
在底下一樣。我知道無法讓所有的人都喜歡我，但自己要喜
歡自己，善待自己的情緒，學會安撫自己，做堅強的自己。」
圖5-4的題目是作畫者自己取的。夭折的孩子是她心頭的
痛，她終於面對讓自己恐懼的事物。我們對她的建議是將來
可以再次回到「恐懼屋」，多做一些這樣的練習，看看畫面
的改變，並把變化畫下來。

被銬住手和腳的自由

　　「失去自由，對我而言是最大的恐懼，失去自由的我，

第 5 章　拜訪「恐懼之屋」

圖5-5　被銬住的手

還真不如直接失去生命。為了得到自由，我可以付出任何代價，甚至生命！自由也有不同的階段，不同時間裡我感受到的自由都是不同的。」作畫者解釋說：「我的『恐懼之屋』不是特別明亮的，但也不是特別黑暗。是比較大的屋子，一眼看不到盡頭，因為裡面有一個轉彎處。所有的人都被銬著，銬著手和腳，用各種姿勢。畫面下半部是一隻死去的動物，代表著死亡。不自由，毋寧死！」作畫者對失去自由有深深的恐懼。我們的恐懼會追逐著我們，使得我們的職業或婚姻選擇都能避開我們的恐懼。這幅畫的作畫者也會這樣，在人際交往、找工作、休閒方式等方面，也會追逐著自由。在現實生活中，他會對任何影響自由的方面都特別敏

圖5-6　和尚唸經，專注眼前

感，因為他害怕自己會被各種形式的不自由束縛住。

「恐懼無處不在。當我們在擔心無法預知的未來或已經逝去的過去時，恐懼油然而生。所以，克服恐懼的最好方法就是專注眼前，讓眼前這一刻充實。就好像和尚唸經，雖已千遍萬遍，可是每遍都是不同的當下，也就沒有了恐懼。」一個月後，畫圖 5-5 的作畫者又畫了這幅畫（圖 5-6）。他說自己領悟到了恐懼的實質，他已經知道該怎麼做了。那顆被恐懼追逐著到處奔逃的心，終於可以專注下來了，安然地待在自己的位置上，感受當下的感覺了。

不想走到屋外

「我在一幢房子裡，屋子裡一片漆黑。下樓梯，到樓下的房間裡。我沒有覺得害怕，只是懶懶的。那扇門是走出房間的門。門口陽光一片，外面是陽光燦爛。門口站著兩個人，他們也並沒有想阻止我出去。我卻猶豫是否要走出去，甚至有點不敢、又不想走出去。」這是比較特別的一幅畫

圖5-7　懶懶地不想走出屋子

圖5-8　微笑、衣服和麵包

（圖 5-7），因為從一開始作畫者就把自己置身於「恐懼之屋」中，她是從房屋內下的樓梯，所以她沒有站在一個房間的門口。她補充說門口那兩個人是兩個年輕女孩子，十八、九歲，站累了，倚著門站一會兒，也沒有什麼敵意。在畫完這幅畫後，作畫者很快又完成了下面一幅剪貼畫（圖 5-8）。

　　「在翻圖片時，這張圖片突然打動了我：她的微笑，她身上漂亮的衣服，我也好想有這樣的一件衣服和這樣的微笑。如果再加上麵包就更好了。」把這幅畫和上面一幅畫放在一起，我們可以看到：作畫者的恐懼是對走出自己的小天地的恐懼。她害怕走出自己那種懶洋洋的生活狀態，所以安排了兩個人來阻擋她出門。但真的追問下去，並沒有任何人阻擋她走出目前的生活狀態。在第二幅畫中，她表達了對充滿活力生活的渴望：打扮自己；心情愉快；享受生活。

颳起龍捲風

　　「當『恐懼之屋』的門打開時，房間是空的，一間不大的屋子，還算乾淨整潔，一束極強的光線從房間的右上角照射進來，亮得讓人睜不開眼睛，光線的強度有點像雷射。在光柱中，房間裡有些細小的塵埃在飛舞。接下來，發生了變化：那些極強的光束變成了龍捲風，非常強大的龍捲風，把房間裡所有的東西都捲起來了，包括我自己，都捲到上面，

圖5-9　空空的「恐懼之屋」　　　　圖5-10　　「恐懼之屋」中的龍捲風

沖破屋頂，向外飛走了！能量非常大！」把圖 5-9 和圖 5-10
放在一起，可以看到作畫者恐懼的是把心敞開，讓別人看到
其內心。但一旦敞開心扉，就會產生非常大的能量，這些能
量能做很多事情。從龍捲風這種形式來看，「恐懼之屋」已
經被關閉了很久，或者說，作畫者的內心已被關閉了很久。
圖畫中表示的行動信號是開放自己，敞開心扉。

安心地拜訪「恐懼之屋」

　　在圖畫之旅的這一站，重要的是讓作畫者安心地拜訪

第 5 章　拜訪「恐懼之屋」

「恐懼之屋」。引導語中有足夠的舖墊，一直強調安全、安心，並且讓人們決定是否進入「恐懼之屋」。這樣的引導本身就具有一定的整合作用。

圖 5-1 的作畫者說：「很神奇的是當我聽到『你是安全的』這句話，那盞吊燈『啪嗒』一聲就亮了，黑暗的樓梯被燈照亮了。」圖 5-8 和圖 5-9 的作畫者說：「進到「恐懼之屋」後的變化非常大，像是閃電速度一般，有點喘不過氣來。引導語中『你是安全的』這句話，讓我安心。」

關於圖畫的材料和形式，應該尊重作畫者本人的選擇。圖 5-2 的作畫者說：「我本來想找剪貼畫的，但翻閱了一本，沒找到，就放棄了，因為尋找的過程很干擾我。我就自己開始畫。」而圖 5-4 的作畫者則說：「我覺得剪貼畫讓我能更好地表達自己，比自己畫要好。」圖 5-7 的作畫者說：「如果不是有現成的圖片，可能我不會當場作第二幅畫。」形式是為目的服務的。自由表達自己的方式就是最佳方式。

透過拜訪「恐懼之屋」的旅行，我們會發現：原來內心的恐懼並不像我們想像的那樣令人害怕，我們可以面對它。在我們自己擁有安全感時，我們可以嘗試讓它發生變化。有可能我們一直需要帶著我們的恐懼前行，所以我們需要熟悉它和接納它。也許它還會變化，可能每一次拜訪的感覺都會不同。

第6章

碰觸內心的衝突

面對衝突

在拜訪恐懼之屋後，我們已有了碰觸自己內心衝突的能力和準備。在這一章，我們去拜訪潛意識的另外一個房間：衝突之屋。

在生活中我們會遇見「刺蝟人」，他（她）們會和很多人發生爭執，會和很多人相處不好。和這種人相處，你會頭痛，你會受傷害。這種人之所以會渾身長滿刺，是因為他（她）們內心的「衝突之屋」是個戰場，充滿了刀光劍影。那些相互衝突的力量外化出來，就是與他人的衝突。他們需要做的功課不是如何與他人溝通，而是如何與自我溝通，如何處理自己內心的衝突。

第 5 章　拜訪「恐懼之屋」

圖畫的引導語

　　下面是進入「衝突之屋」的放鬆引導語（MP3 光碟 NO.6）：

　　調心，調息。讓自己更舒服。對，身體的每一個調整都會讓你放鬆下來。如果你願意，你可以閉上眼睛。你可以聽到周圍的聲音，這會讓你更快地放鬆，可以感覺到自己身體接觸座位的感覺。你的呼吸變得深、長、慢、勻，讓自己身體的每個部位都徹底放鬆下來。從頭到腳，你的頭、頸、肩、胸、腹、背、臀、大腿、小腿、腳、胳膊和手，完全放鬆。此刻，在這裡，你覺得身心非常放鬆，你覺得身心舒暢，你覺得心裡很安定，很安然。

　　好，現在，我會帶你下樓梯，下到內心「衝突之屋」的樓梯。我不知道你會下哪一段樓梯，我不知道這個樓梯在哪裡，是木頭的、石頭的還是其他質地的，這個樓梯有多長，但沒有關係，你知道，你來選擇自己的樓梯，你知道哪一個樓梯通向自己內心的「衝突之屋」。

　　就像從來沒有下過樓梯一樣，我們一個臺階一個臺階地下。當然，你也可以用你自己的方式來下樓梯。先邁一隻腳，踩穩樓梯，再邁另外一隻腳，就這樣一步一步地走下去。用你的速度，慢慢地下到樓梯的最後一層。

　　現在，你站在一間屋子的門口。這個門上寫著：「衝突之屋」。你知道這間屋子裡面是你內心的衝突。現在，你可以決定打開門，或者，你可以決定留在門口。不論哪一種，都是你自己的決定。尊重你自己的決定。不論哪一種決定，都是一個智慧的選擇。

準備好之後，你可以打開房門或者留在門口。看看房間裡有什麼。讓自己適應一下這個房間。我不知道房間裡是黑還是亮，你可以嘗試看看房間的樣子，看看房間裡有什麼。你和自己的衝突待在一起。體會這種感覺。把它變成一幅圖畫，有大小、顏色、構圖。當這幅圖畫清晰之後，你可以睜開眼睛，選用合適的材料，把你的衝突畫出來。

在畫完第一幅畫後，可以跟著下面這段引導語（MP3 光碟 NO.7），再畫第二幅：

現在，請你閉上眼睛，調整呼吸，調整身體姿勢，讓自己放鬆下來。放鬆後，再次進入內心的「衝突之屋」。你內在的智慧將給出解決衝突的方法。我不知道方法是什麼，你可能也還不知道。沒有關係，當你想到這一點時，你會發現「衝突之屋」有了一些變化，可能是顏色的變化，可能是佈局的變化，可能是增加了什麼，可能是減少了什麼，可能發生了一點點變化，可能發生了巨大的變化，看一看，這個變化到底是什麼？任何變化都是有意義的，因為它是內在智慧在給我們信號。變化後的「衝突之屋」清晰地浮現出來。睜開眼睛，把它畫下來。

如果有必要，可以多次進入到「衝突之屋」。解決方案也許不是一次就會出現，沒有關係，給自己一些時間。只要埋下種子，就可以期待它發芽。下面展示一些拜訪「衝突之

第 6 章　碰觸內心的衝突

屋」後的圖畫。有的是一次完成的圖畫，有的是在不同時間
裡的圖畫。有的已經有解決方案，有的還沒有。

紅與黑的較量

　　圖 6-1 至圖 6-4 是同一個人在近三個月時間裡的四幅圖
畫，都和內心衝突有關。

　　「自己的潛能如同那株藤蔓植物，有足夠的能量往上
長，可以長得很高。但紅與黑，分別象徵行動與懶惰，卻
勢均力敵地相互糾纏著。在它們的下面，有很多美妙的想
法。」

　　在圖畫中，作畫者有清楚的自我意識：自己的潛能很大，

圖6-1　To do or not to do?

圖6-2　龍捲風

但因懶惰的力量與行動同樣強大，所以有很多有創意的想法沒有辦法變成現實。她需要解決這個衝突。

「三條螺旋曲線一直升上去，分別是綠、橙、藍色。畫完螺旋曲線後，覺得很像龍捲風，而且發現兩個風眼無意當中形成了兩隻眼睛，就畫了兩隻眼睛，那兩根橙色的線條無意之中形成了分界線，把畫面分成了上下兩個部分。在畫面的右上角有一扇窗戶，透過窗戶感受到了外界的春天，一枝紅梅暗香襲來。」

這是作畫者一個月後畫的一幅畫。內心的衝突幻化成龍捲風一樣升上去，非常有能量。那雙眼睛，其實代表了作畫

圖6-3　紅與黑的較量

圖6-4　種樹成林

第 6 章　碰觸內心的衝突

者是典型的視覺型性格，對世界的觀察和打量是她的重要特徵。而那兩條分界線，其實把潛意識分成了上下兩個層面，上面的層面是可以和別人分享的，而下面的層面，只能自己獨享。在下層面中，有一些想法在自由地游動，如同水草在海洋中那樣自由。而窗戶則是內心世界與外界的聯繫。

　　「衝突之屋」裡最初有紅與黑兩股線。最初它們橫過屋子，像對角線，但後來又變成豎直的了。本來畫之前想著是畫兩股糾葛在一起的線，但怎麼都覺得不妥當，後來把它們分開畫才覺得比較舒服。畫完了兩根主線，整個畫面可以區分為紅區和黑區。看看，覺得還不夠，就在紅區裡畫了紅的細線，黑區裡畫了黑線，但畫著畫著，覺得細線的部分似乎是可以跨越兩個區域的，所以在紅區畫了黑的細線，黑區畫了紅的細線。」

　　這幅畫色彩濃烈的衝突很有視覺衝擊力，可以感受到作畫者內心衝突的力量之強大。這種衝突不是糾葛的，而是相互契合的，所以可以轉化成能量。這是旗鼓相當的兩股力量在內心起作用。但與圖 6-1 相比，糾葛消失了，而且兩個陣營也區分得不是那麼明顯了：紅區裡有黑線，黑區裡有紅線。由於紅與黑兩股力量一樣強大，所以在現實生活中，這兩個聲音輪流發言，作畫者的生活因此而搖搖擺擺。

「大片大片的樹林，一棵挨一棵的樹。樹上有紅的果子，樹下有黑色的沃土。那些顏色都還在。也就是說，不論內心那兩種力量怎樣衝突，關鍵是行動，一棵一棵樹種下去再說。一棵一棵的樹終會成林。」在這幅畫中，紅、黑都是圖 6-3 原先有的色彩，只有綠色是新添的顏色，但綠色在圖 6-1 中存在。這幅畫中所用的顏色在圖 6-1 中都有。同樣的色彩，在圖 6-4 中有了不同的含意。綠色的加入徹底改變了衝突的方向和力度，讓它變得有建設性。作畫者也完全理解了圖畫的信號：要去行動！

藍紫的尖銳與安然

　　「這是藍紫系列的尖銳的東西擠在一起。當我打開『衝突之屋』時我就看到這些。在黑暗中它們發出一些幽幽的光，像水晶的質感。好像遙不可及，好像很固執。它們的形成不是一天兩天，所以是非常堅硬的、難以改變的。（圖 6-5）」作畫者的這番描述使得圖畫日記團隊開始討論：「為什麼畫面會看起來有一種美感？而且聽起來妳並不討厭它們。」

　　「你這樣一說我感覺到了一種美，我畫的時候沒有覺得。可能因為距離產生美吧！」作畫者回答說。

　　「因為距離產生美？」

第 6 章　碰觸內心的衝突

「我覺得是因為我事事都想追求完美，所以會有一種美。」

「但妳提到它們很尖銳？」

「因為不可能事事都做到完美。方向太多，必然會相互傷害。」作畫者若有所思地回答道。她的第二幅畫（圖 6-6）就是在這些討論基礎上形成的。

圖6-5　追求完美的衝突

圖6-6　讓追求變得美麗

「既然每種追求都是美的，就沒有必要堅持哪一個，隨遇而安，因勢利導，盡力即可。」 這是一種智慧的解決方式：接受發自自己內心的那些美麗想法，並不一定要求自己達到怎樣的程度，而是享受這樣的過程。作畫者在行動上會有改變的。

雙頭人的選擇

　　「內心的衝突來自於選擇。在生活中有太多的選擇，每個答案看起來都不錯，但又總想知道另外一扇門後到底有什麼。也許這就是人性，總是在渴望美好和圓滿，但很多時候我們只能選擇一種，所以內心衝突由此而來。總是擔心自己選擇的不是最好的，我們的選擇沒有未知的那扇門好。生活、婚姻、工作，無不如此。」由於需要選擇的門太多，作畫者畫了一個雙頭人（圖6-7）。他還說：「其實我想畫更多的頭，因為我需要更多的眼睛來看自己沒有選擇的門是不是最好的。」

圖6-7　雙頭人的艱難選擇

　　「選擇給了我榮耀，也帶給我傷痛，但這些傷痛也是我驕傲與自豪的原因。選擇自己所愛的，愛自己所選擇的，這需要勇氣，而這些勇氣就是我最大的自豪。」圖6-8的作畫者解釋說：「這個人胸前有勳章，但身上也有很多傷口，就是那些棕色的點。這些傷口是他付出的代價。但並不是所有

第 6 章　碰觸內心的衝突

圖6-8　選擇榮耀

的代價都能換來勳章。」作畫者擔心自己沒有選擇的那些門是最好的。所以是一種對失去的恐懼，在得與失之間的選擇衝突。最後採用的解決方法是：不論怎樣的選擇，都會有付出，接受這一點。

蛋殼人的兩個自我

「畫面中有兩個自我，像是蛋殼一樣的自己，上半部和下半部是分開的，其實是可以契合的，但下半部有一個黑框把自己框死了，上半部有很多眼睛，似乎別人都在看。太在意周圍人的關注。內心有突破自己的慾望。右邊閃閃發亮的東西是我內心的火花。（圖6-9）」在團隊中，有人問：「但這幅畫表現的衝突在哪裡？畫面本身並沒有直接的衝突，除了色彩上紅與黑的衝突。」

「衝突點可能是兩個自我不能整合吧！」

「如果用『應該』或『不應該』，『但我想』這樣的

片語來寫一個句子，你會怎樣寫？」

「別人認為應該這樣做的，但我不想去做。」

可以看出，這幅畫呈現了兩個自我：社會自我和真實自我。社會自我是被別人過分關注的，有些畏手畏腳的。而真實自我則是有能量的、但被自我束縛的。

「雖然還是蛋殼般的兩個自我，但靠得更近了，也更能融合在一起了，那些暈開的玫瑰色表明了它們的舒暢。而且在融合的地方，生機盎然起來，綠草如茵，草地上開滿了橘黃的、嫩黃的小花，很愜意、很舒暢。（圖6-10）」自我整合並不要付出太多代價：形狀並沒有變化，還是蛋殼般的

圖6-9　不想去做別人認為應該做的

圖6-10　玫瑰色的自我

第 6 章　碰觸內心的衝突

自我，但是突破了束縛，變得更有生機。所有的衝突都是有力量的，這種力量轉化成了玫瑰色的愛。

清理衝突之屋

圖6-11　滾進「衝突之屋」

圖6-12　希望改變的「衝突之屋」

「一不留神，滾下樓梯，到了『衝突之屋』。『衝突之屋』的門是打開的。裡面有各種東西，有尖銳形狀的、有長方形的、有圓形的。平時自己很小心，不會下臺階去『衝突之屋』。」圖6-11 的作畫者是一個意志力非常強的作畫者，或者說意識力量非常強大的作畫者。雖然滾下樓梯，但仍表現出了自己的意志和控制力。她不願意到「衝突之屋」，因為那裡會讓她不舒服。但由於帶領者的引導、她

對帶領者的信任，她還是接近了自己的衝突。儘管她不舒服，但她畢竟開始清理了：「有一些黑色的垃圾已被我清理到牆角。」

「希望將『衝突之屋』裡那些尖的、長的東西都打破，再讓小草長出來，慢慢地長滿了整個屋子。」在第二次放鬆引導之後，她的「衝突之屋」並沒有實質變化，只有她的希望。「衝突之屋」沒有那麼快發生變化，是因為作畫者需要時間。但這幅畫（圖 6-12）已用俯視圖顯示了作畫者能夠站在更高的角度來看待自己的衝突了。

不進入衝突之屋

「沒有走進自己的『衝突之屋』。並不是因為不敢，而是因為我選擇了不進入。我不想到裡面去進行或掙扎或捲入衝突。我選擇了在原地打轉。我既不著急，也沒辦法解決自己的衝突。丟棄我的衝突，慢慢來吧！」圖 6-13 的作畫者說：「我知道自己這幾年最主要的一個衝突是單身。我有時想要成家，但有時又很享受單身的自由。我願意睡到幾點就幾點，不會有人罵我懶，願意寫東西就寫東西，不會有人說我不做飯。但有時又覺得還是成個家好。」

「畫出自己第一幅畫後，我就開始思考。在感覺發生變化時，我選擇了一張白色的紙，紅色的筆，一根線往上走。」

作畫者說：「儘管還在成家、單身之間搖擺，但我接受這個
現實，我相信路會自己出來的。最底端的那個 Kitty 就是我。
我覺得心裡一下子明朗開闊起來。」在圖 6-13 中，作畫者
選擇了一張淡雅顏色的紙，淡淡地畫上了自己的圖。像是一
種隱藏。而在圖 6-14 中，則鮮明地宣告了自己的主張，是
一種解決方案。

套中人

　　「周圍有各式各樣的眼睛，毫無例外，它們都盯著自
己。自己的身上也綴滿眼睛，審查著自己，緊張地注視著周
圍。所有這些眼睛，織成一張網，把自己緊緊圍在網中央。

圖6-13　原地打轉　　　　　圖6-14　明朗開闊

裝在套中的自己，仍然感受到強烈的不安全感，因為自己是紅色的，而套子是棕色的。那些眼睛想看看套子下的自己到底是怎樣的。大的、小的，紅的、黑的，無神的、尖銳的、雪亮的眼睛。眼睛中套著的眼睛。」

圖 6-15 這幅畫非常形象地描繪出想做真實自我與想要隱藏自我之間的衝突。那個套中人有非常強烈的不安全感，覺得自己時時刻刻、一舉一動都被人注視著。有可能這是事實，但也有可能這只是套中人自己的感覺。她對被人關注非常不安，想要把真實的自己隱藏起來，想變成一個透明人，誰也不會注意到自己。越是這樣，她越會從周圍人的一舉一動當中捕捉到他們對自己的洞察，更加沒有安全感。那些眼睛會越來越多、越來越亮，而套中人則無處藏身，

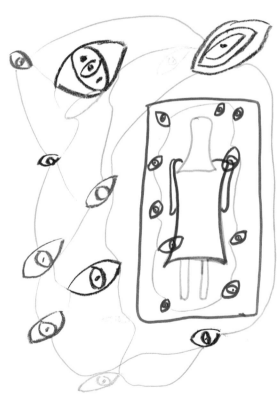

圖6-15　注視與被注視

最終必然痛苦地脫殼而出，成為一個真實的人。只是，這樣
的歷程對套中人來說將是漫長而痛苦的。

　　從圖 6-16 這幅圖可以看出，作畫者內心最深處的自我，
是一個天真可愛的小姑娘。樂觀、好奇地看著這個世界。
她的第二層自我，是一個綠色的人，已經長大，生機勃勃。
髮型表明了女性特徵。第三層自我，是一個棕色的大人，雖
然體形巨大，但卻沒有性別特徵。這是她小心翼翼給別人看
的社會自我。儘管有了三
層，仍然給自己套了一個
黑色的保護層。這是一個
被環境改造得沒了個性和
特徵的「方小盒」。在這
個外面，有一些邊界模糊、
形狀模糊的黑色，看似無
形，其實有其潛規則。碰
到時，會被彈回來。在最
外面，還有一層淺淺的灰
色地帶。看上去是虛空，
碰著了才知道有很多約定

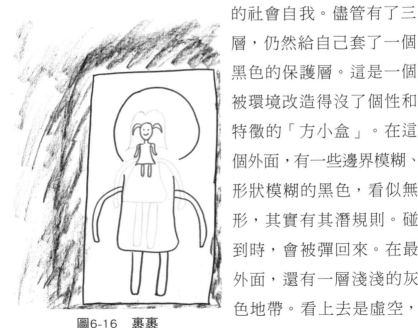

圖6-16　裹裹

俗成在其中。

　　這幅畫表現的衝突和前一幅相似，都是真實自我與外在自我脫節的矛盾。在作畫者眼中，這樣的裹了又裹才會讓自己有安全感，只是仍然到處碰壁。

衰老與生死

　　「生命的成長，如同這條彩色蠕蟲，豐富多彩。在年幼時甚至沒有明顯的界線，便會長大。不論是蒼白還是黯淡，都裝點著走過的路。不論怎樣彎曲，牠一直向上在走。走過一節，再走過一節，不會再恐懼衰老，只要一步一步向前邁。」

　　圖 6-17 的主題是作畫者從害怕衰老到接受衰老的過程。衰老是每個人都要面對的生命課題，不論是害怕還是擔心，不論是拒絕接受還是坦然面對，它都會到來。生理的衰老並不意味著心理的衰老。這種心理和生理的不同步會給人們帶來很多困擾。接受「衰老是一個自然的過程」，這並不是一件容易的事情。

　　「生與死不可分離，緊緊糾纏。紅色

圖6-17　衰老

代表生，黑色代表死。生與死隔開陰陽兩界。左為冥界，右
為塵世。逝者對死的感受如同藍色的噴泉，帶著敬畏、悲
傷，逐漸接近死亡，最終擁抱死亡。生者對死有哀傷，有抗
爭，有生的希望。那些感受慢慢沉澱為對生的珍惜和渴望。
趨死之路如同向上攀爬樓梯。趨生則是人之本能，順勢而
下。」圖 6-18 是對生與死的思考。非常哲學，非常詩意，
能透過圖畫表達出來，實屬不易。近幾年發生的中國四川大
地震及日本東北地震海嘯……等的一些天災，震驚了人們的
很多方面，生與死這些原本遙遠的哲學命題擺在人們面前。
圖畫傳遞出了作畫者的思考。圖畫也會幫助這位作畫者更好
地面對生與死的問題。

魚缸與米缸

「在河裡有一個魚缸，裡面有魚在游。其中有一條小魚
看到河裡的魚蝦和景色，很想到河裡去。可是玻璃缸擋著。
牠想從魚缸中跳出來，力氣又不夠。雖然在魚缸中，可以悠
哉地生活，有人定期餵食，但小魚兒非常擔心：時間長了，
自己連游泳都不會了！」

「老鼠剛剛掉進米缸中時，米很多，老鼠很容易從米缸
中跳出去。但隨著米被吃掉得越來越多，老鼠越來越胖，米
缸越來越深，老鼠還能從米缸中跳出去嗎？」

圖 6-19 和圖 6-20 兩幅畫是同一位作畫者在不同時間裡所畫，表達的是同一個想法：對目前安逸的工作和生活心懷憂慮。作畫者說：「以前我剛剛進目前這家公司時，別人對我說：『妳可真是老鼠掉進米缸中了，進了一個好公司。』公司部門裡確實是舒服、安逸，工作特別清閒，環境特別優越，薪資也很高，這樣的日子過了好幾年，但我卻心存擔憂，我覺得和整個社會格格不入，自己在無功受祿。有時拿到獎金並不開心，覺得自己沒有做什麼事情。我是公司裡唯一一個沒有在電腦上安裝遊戲的人，但似乎又和公司有些格格不入。我真的很擔心這樣的日子會持續多久，接下來的變化是什麼。」

　　對當下狀態的察覺，其實是改變的第一步。魚缸和魚、米缸和鼠的比喻會讓作畫者心驚肉跳，會繼續思考解決方法。我們不知魚兒最終會跳出魚缸、會打破魚缸還是繼續在魚缸中，不知老鼠是會減肥、會練習跳高還是把米缸吃空，但作畫者最終會做出自己的決定，讓她安心的決定。

　　「我渴望來一陣龍捲風，把一切都打破，哪怕把我也颳走。」圖 6-21 是同一個作畫者在一個月後所畫。畫面上是非常猛烈的龍捲風，三種顏色混雜的粗壯的線條，象徵著龍捲風的力量之強大。龍捲風是一種破壞性的力量，但它同時

第 6 章　碰觸內心的衝突

圖6-18　汶川地震後的生死觀

也可以具有建設性：把那些安樂現狀打破。作畫者希望有外力讓這一切發生變化，哪怕自己付出代價。她不怕變化，她怕沒有變化。

「我們應該向那些花兒學習。有些時候，我們只能做一件事情，那就是等待，像含苞的花蕾。」這是作畫者在畫完圖 6-21 的兩天後所畫。她知道颳龍捲風的可能性微乎其微，所以她用詩一般的語言把現狀合理化：等待。我們並不評判她的這種解決方法是否最佳，但這確實會讓她的心態從焦慮變為平和。不論這平和是暫時的，還是長久的，她接收到的信號是「像花兒一樣等待開放」。

幾代人的集體衝突

從上面的圖畫中，我們會發現：衝突其實是一種能量。有些圖畫中表現出的能量等級是非常高的，如龍捲風（圖 6-2）；而衝突的解決會帶來更高的能量，如社會自我和真

實自我的貼近會帶來芳草萋萋（圖6-10），如把惰性去除後會出現森林（圖6-4）；衝突是在要求行動的信號，如圖6-7是要求選擇，而圖6-19和圖6-20也是要選擇維持現狀還是改變現狀。

那些就具體事情產生的衝突是較容易解決的，如本書圖1-1表現的與同事的衝突，但那些在漫長歲月中逐漸形成的、存在數年的衝突可能需要更長的時間。而這一章呈現的幾乎都是後者。

在這一章中，我們還呈現了幾種代表中國幾代人的經典衝突：注視與被注視、不想去做別人認為應該做的、雙頭人的艱難選擇、追求完美。前兩者都是真實自我與社會自我的衝突，是中國20世紀六、七〇年代人們的典型衝突：有嚴格的社會道德準則，不僅自己嚴格要求，而且被訓練「應

圖6-19　魚缸中的魚

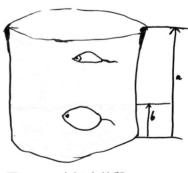

圖6-20　米缸中的鼠

第 6 章　碰觸內心的衝突

圖6-21　來一陣龍捲風吧！

該按照他人的要求來做」。在現實中沒有自己的個人空間，在心理上沒有自己的精神空間，做了厚厚的殼來保護自己，但這個厚殼消耗掉自己很多心理能量。當社會的主流價值觀開始發生變化，允許和提倡多元化的發展時，這些人會經歷痛苦的蛻殼過程，從「厚殼人」、「硬殼人」新生為「薄殼人」或「軟殼人」，其間的衝突是非常劇烈的。

而雙頭人的艱難選擇，則是八〇年代後人們的痛苦。之前人們為沒有選擇而痛苦，但當太多選擇蜂擁而至時，人們發現這也是痛苦，甚至是更大的痛苦，因為人們擔心自己沒選的那個才是最好的。

追求完美則是現代人的一種強迫傾向，什麼都想要，什麼都必須做好。因為誘惑多，因為選擇多，因為競爭大。

當這些主題成為很多人的內心衝突，具有集體共性時，

整個社會就會為這些衝突付出代價。而個體衝突的解決，對他人具有借鏡意義。圖畫幫助我們開闢了呈現衝突、思考衝突解決的道路。

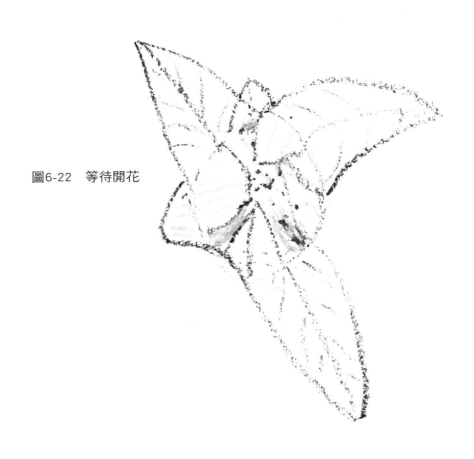

圖6-22　等待開花

第 7 章

成人與父母的關係

我們與父母

在心理諮詢室裡，我常遇到這樣的成年來訪者：他（她）們在當下有著各種苦惱，或是擇業方面的，或是情感方面的，或是親子關係方面的。如果追溯過往，他（她）們當下的問題都和自己的原生家庭，尤其是和父母有著各式各樣的關聯。如果要解決當下的一些困惑，有必要重新理清他（她）們與父母的關係。

當一個人從小長到大，他（她）眼中的父母在不停地變化，不僅是身高從高大變成矮小，而且他們的「精神」形象也在發生著變化：有時候他們從和藹可親變得面目可憎，有時候他們從不可理喻變得可以理解，有時他們從神話人物變成一般凡人。這些變化不僅僅是因為父母在衰老，更因為我

們在成長，更因為我們的世界在改變。知覺到的父母形象會影響著我們自身的成長，影響著我們與父母的互動，影響著我們與他人的關係。

有時候，在童年期和青少年期形成的與父母的關係很順利地成長，但有時候，這種關係會發生停滯，不再成長，無法建構起成人──成人的關係。這種停滯有可能是子女不願長大和改變，有可能是父母拒絕接受新的關係模式，或者無力把握成人之間的關係。不論是哪一種，這種彆扭的關係將會帶來雙方的困惑和衝突。做為成年人，有必要認真審視自己與父母的關係以待改善。

不論父母是否還活在這個世界上，不論父母是否在我們身邊，透過圖畫，我們都有機會重新回顧我們與父母的關係。即使在現實中我們不再有機會改變自己與父母的關係，我們至少可以在心理層面上改變它。這種改變會像投到池塘中的一粒小石子，影響到我們各方面的成長。

圖畫的引導語

在畫成人與父母關係的圖畫時，可以做以下放鬆引導（MP3 光碟 NO.8）：

我們又將開始一次神奇的圖畫之旅，我將帶你回顧自己和父母

第 7 章　成人與父母的關係

　　的關係。我會先帶你進入放鬆狀態。你可以調整自己的思緒，讓自己的心安靜下來。你可以調整自己的呼吸，讓自己深呼吸，你的心會更安靜。你可以調整自己的坐姿，讓自己更舒服。

　　對，身體的每一個調整都會讓你放鬆下來。你可以聽到周圍的聲音，這會讓你更快地放鬆，可以感覺到自己身體接觸座位的感覺。你的呼吸變得深、長、慢、勻，讓自己身體的每個部位都徹底放鬆下來。從頭到腳，你的頭、頸、肩、胸、腹、背、臀、大腿、小腿、腳、胳膊和手，完全放鬆。此刻，在這裡，你覺得身心非常放鬆，你覺得身心舒暢。

　　在你身心放鬆的時候，我們來談一談你和父母的關係。我不知道提到父母的時候，你的心裡有怎樣的感覺，你的身體有怎樣的反應。體會這些感覺和反應。盡量保持深呼吸，讓自己的呼吸順暢、勻速、深長。

　　我們都是從小小的人兒長大的。可能你已經不記得自己很小的時候的模樣，但你的記憶中有關於父母的第一個鏡頭，那時候，媽媽的樣子，那時候，爸爸的樣子。他們臉上的表情是怎樣的？他們穿著怎樣的衣服？那是在什麼時候？那是在什麼地方？周圍有些什麼？還記得那時自己是多大嗎？記憶之河會把這些鏡頭帶到你的面前。體會此時的感覺。

　　記憶之河在繼續向前流動著。你在逐漸長大，你越長越大，一直長到成人。長大的你也有一個和父母在一起的鏡頭，有一個關於父母的畫面。我不知道那是在什麼時候、什麼地方，但你知道。我不知道那時你的父母有怎樣的情緒，是高興的還是不高興的，但你知道。我不知道你的父母當時在做什麼，但你知道。那個圖畫清晰地浮現在你的眼前，每個細節都那麼清楚，父母的表情、穿的衣服、周圍的環境。體會自己現在的感覺。保持深長的呼吸。讓自己的身

心放鬆下來。

　　現在，請你想一想，如果讓你用動物、植物或世界上的萬事萬物，把你和父母的關係比喻出來，你會選擇怎樣的動物、植物或其他事物？讓這幅畫面慢慢清晰起來。

　　當這幅畫面清晰起來後，你可以睜開眼睛，選用合適的材料，把你和父母的關係表達出來。

　　下面，讓我們一起來探究幾幅在以上指導語下所畫的圖畫，其中分別用動物、植物和事物象徵家庭。

動物家庭

熊爸熊媽與花狸鼠

　　「父母是熊，我是一隻花栗鼠。媽媽是那隻把手放在桌子上的熊，爸爸坐得離桌子遠一些。他在聽我們說話，但他會離得較遠。桌子上的方盒子裡是點心，還有一碗銀耳羹，還有糖和水果。只要我們坐在一起，桌子上總是少不了這些。我們坐在院子裡的桌子上講話。我自己是一隻小小的花栗鼠。」

　　把父母畫成熊，把自己畫成一隻小小的花栗鼠，圖 7-1 的作畫者傳遞出的資訊主要有：父母比較強勢，而自己在他

們面前總是比較弱勢。熊爸爸有著尖尖的利爪，代表著爸爸的攻擊性，或者對作畫者的懲罰權利。熊媽媽則溫和得多。另外，自己和他們溝通不能深入。鼠語和熊語是兩套話語系統，相互都不懂對方。這兩個資訊透過熊和鼠的圖，表達得清清楚楚。

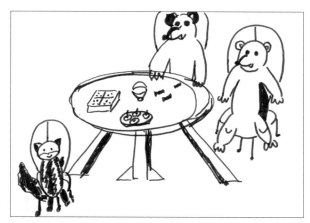

圖7-1　熊爸、熊媽和花栗鼠

老虎母雞和兔子

「父親是老虎，總是家裡最強勢的。母親是那隻母雞，在田裡辛辛苦苦地工作著，而我是草地上的那隻兔子。左邊是一棵樹和一朵花。這是在最初時浮現出來的，我覺得整個左邊都是和父親有關係的，他是家裡的支柱，支撐著家裡，同時他還使得家裡的精神生活豐富起來。遠處的山，其實

意味著山那邊是我的世界。我小時候，父母有時會有一些衝突，那時我心裡就想：我一定要離開這個家。後來我離開家了，去了山那邊的世界。（圖7-2）」

　　老虎和母雞的形體都比兔子大，表現出作畫者在父母面前仍是相對的劣勢。父親在圖畫中佔到很大的比例（樹、花和老虎），表現出作畫者感受到父親的影響力更大。老虎在林間，母雞在田裡，而兔子在草地上，牠們分別在三個不同

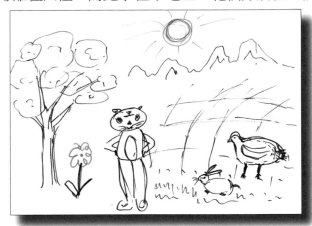

圖7-2　老虎、母雞和兔子

的領地上，也表明著作畫者感受到的家庭成員各自的獨立性。從三者的相對位置來看，作畫者似乎和媽媽更親近一些。另外，作畫者和媽媽都關注父親，但父親似乎在關注其他事物。

第 7 章　成人與父母的關係

刺蝟、狗與蛇

　　圖 7-3 的作畫者講述的故事是：「溫馴的狗向來樂觀地過自己的生活，直到有一天遇上了刺蝟。刺蝟雖然體形較小，卻有保護自己的堅強武器。後來刺蝟與狗一起生活。久而久之，狗發現刺蝟不單抵制外敵，同時也經常刺傷自己，它們不能一起生活。歲月過去，狗找到了另外一個同伴——

圖7-3　狗、蛇和刺猬

蛇。蛇雖然體溫低，但也很強大，牠們相互依偎。」

　　在作畫者的眼中，「媽媽是那隻狗，她一直給我溫暖。我是那條蛇。我一直保護著媽媽，這些年，外面的事情一直是我處理的。但蛇是軟體的動物，我總覺得自己支撐不起來。我的心裡是很熱的，但總是表達不出來，包括對母親。父親是隻刺蝟，因為我覺得他傷害了媽媽和我。」

狗與蛇距離較近，但各自獨立。狗、蛇與刺蝟距離都較遠，這表明了牠們之間的現實距離。儘管如此，三個動物還是看著對方，象徵著現實中他們之間遙遠的關注。儘管作畫者覺得自己是條內心溫暖、外表冷淡的蛇，但她畫了一條綠色的蛇，表達著她的生命力。如果作畫者一直在保護媽媽，她就在行使丈夫的責任，因為此前這是丈夫所做的事情。「保護媽媽」將使她不能安心地做女兒，她不得不背負著更多責任。這怎樣影響了她自己的生活？

雞蛋母雞和小雞

「媽媽就是那隻母雞，裡裡外外的事情都做。而爸爸是那顆雞蛋，生活在自己的世界裡，有一層厚厚的殼把自己和外界隔開了。他用他的精神和文化知識，營養著我們。三隻

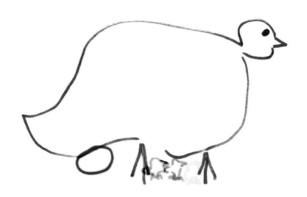

圖7-4　母雞、雞蛋與小雞

第 7 章　成人與父母的關係

小雞是我們三個孩子。」

　　體形巨大的母雞表達著圖 7-4 的作畫者對母親的呵護能力印象深刻，而藍色的蛋則生動地表現出有厚殼的父親形象。不論有怎樣的差異，這還是一個蛋的家族，家庭內部有一致性。但父親的未孵化、未成形、未成年狀態，一定深深地影響了夫妻關係和親子關係。

植物家庭

男孩百合和小草

　　「在我的家庭中，父母之間永遠有著太多的爭執，相互不妥協，就像完全不同類型並且互不欣賞、互不認可的兩種不同項，生活在同一個屋簷下，是那麼勉強、不諧調。

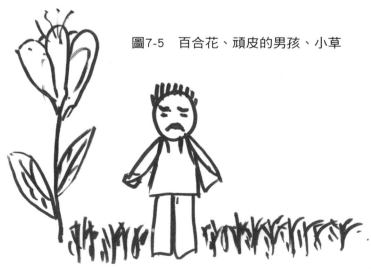

圖7-5　百合花、頑皮的男孩、小草

母親很漂亮，但身體不好。心臟病長年折磨著她。她漂亮、清高，又脆弱。她特別需要別人的呵護。她就像一朵孤傲的百合，生活在漏雨的屋裡，沒有得到精心的呵護，使她的生命力顯得那麼脆弱，但她又是倔強的、堅強的。

　　而我的父親，像一個頑皮的男孩，他根本不懂得照顧百合。他不懂珍惜，不懂謙讓，但他有很大的能量，為了家庭，不知疲倦地努力工作。但是，在家中，他總是發火，把他在外面受到的不公和委屈發洩出來。

　　我就像小草，綿綿延延地生長著，沒有人呵護，但也長得很好、很頑強，就像那句詩所說的：野火燒不盡，春風吹又生。」

　　在現實中，圖 7-5 的作畫者的母親只活到四十多歲就離開人世了，因為非常嚴重的心臟病。但她又是頑強的。作畫者說，母親走了以後，醫生都說：「她這麼嚴重的心臟病，能活到現在，是一個奇蹟。」母親能堅持這麼久其中一個原因，是因為她在三十多歲才生了第二個女兒，為了照顧小女兒，她不忍心那麼早就離開。在畫面上，那朵百合是沒有根的、脫離大地的，象徵著過早逝去的生命。沒有人能和死亡抗爭。那朵百合以特別高大的形象佔據著畫面。爸爸反而比花矮，和「小孩」的比喻吻合。「圖畫中爸爸沒有

畫出腳，其實代表的也是沒有踏實感、穩定感。畫面中最具
穩定感的是小草，來自土壤，與大地親近，生命力頑強。但
小草長大後可能會因此會對物質和安全感有強烈的需求，以
此彌補她童年的缺失。」

　　「這幅畫有一點值得關注：家庭中共有四個成員，但畫
中只呈現了三個。妹妹被「隱形」了。姐姐和妹妹之間到底
發生了什麼？我們不知道，但值得作畫者做一些探索。」

　　花、男孩和小草都用同一種顏色畫出來，代表著對同一
家人的認可。而母親以花的形態出現是非常不容易的，那是
用無數眼淚浸泡過的痛苦淨化出的愛。而父親以小男孩的形
象出現，也是在愛恨交織多年後看到的另外一個父親形象。
父母在我們眼中形象的變化，是我們在成年後的成長見證。

牽牛薔薇和百合小鳥

　　「我的母親就像薔薇，那種深紅色、帶點紫色的薔薇，
像灌木一樣，不會長特別高（儘管圖畫中我畫得特別高），
更加接近大地。爸爸則像牽牛花，是種藤蔓植物，有種強韌
的力量，不論發生什麼事情，不論出現怎樣的狀況，他都能
用他的方式解決。它們繞在一個架子上，相互纏繞。而我則
是一株百合花，是那種雙頭百合，一朵花兒朝向父母那邊，
一朵花兒朝向左邊。下面是堅實的大地，地上覆蓋著一層金

黃色的落葉。它們的背景是藍藍的天和大朵大朵的雲，非常純淨。在畫的右上角，還有一隻金色的小鳥，那是我弟弟。但他後來不在了。」

圖7-6　薔薇、牽牛花和百合

這是一幅唯美的畫（圖7-6）。父母和自己都是花兒，這種關係本身有一種美麗。而父母相互纏繞在心形的鐵架上，本身是一種愛的象徵，而那個架子是本來就存在著的，所以是家庭結構非常好的象徵。一家人都是花兒，是一個花的家族。而對弟弟的形象則用飛鳥表示，讓人想到泰戈爾的詩句：「天空沒有翅膀的痕跡，而我已飛過。」這幅畫最讓人感動的地方是對弟弟的接納和認可。作畫者沒有因為弟弟的夭折就不畫他，而是從心底接受他的存在和他的離去。作畫者借小鳥和花兒的關係在懷念弟弟：「你來過，你停留，你走了。我們永遠愛你。」這種懷念應該是整個家庭的，所以作畫者處理得非常和諧。這種和諧對她建立自己的家庭具有重要意義。

澆水者太陽和向日葵

「向日葵代表我自己，父親是那個澆水的人，而母親則

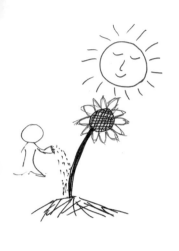

圖7-7　向日葵、太陽和澆水的人

是太陽。我離家很早，上大學就到外地了，一年回一次家，但父母就像太陽和雨露，總是在我需要的時候永遠在我身邊，不論健康與疾病，不論快樂和痛苦。相對來說，我在情感方面和母親更親近，所以我離太陽更近。」

向日葵是有根的，所以有一些東西在作畫者內心裡糾葛著，需要理清。在圖 7-7 中，澆水者體積最小，而且沒有五官，所以與作畫者關係上更疏遠一些，但父親仍然提供著一些養分。這是一個比較典型的以孩子為中心的家庭，至少在作畫者眼中如此。爸爸媽媽都圍繞著孩子，夫妻關係的建立也是以孩子為媒介。對這樣的家庭而言，最大的挑戰是夫妻之間怎樣建立直接的關係。

遊戲食物和童年的我

「父親對我而言，代表著童年的快樂。母親則是安全與溫暖。我一直以為我擁有這個世界上最幸福的家庭。雖然父母之間一直有爭吵，但至少他們帶給我平和和安寧，這也是最近我才體會到的最受用的。父親帶給我的是活躍，母親帶給我的是平靜。」

圖 7-8 的作畫者補充說：「畫面左上角的手是我的手，右下角的手是爸爸的手，他正在帶我玩遊戲。只要和爸爸在一起，永遠不會有無聊的時候，手邊任何東西他都能變成玩具，一副撲克牌他也會玩出很多花樣。他是院子裡的孩子王。右邊是家裡的餐桌。不論我們在外面玩到多晚，回家總有溫馨的飯菜等著我們。中間是一大盤涼拌菜，邊上是一盤饅頭。」從餐桌上擺放的碗筷可以看出，作畫者家裡有四個人。父母的角色和分工都是非常明確的。

圖7-8　24點和餐桌

圖7-9　縫紉機和毛筆字

毛筆縫紉機和同心圓

「小時候的畫面中，印象最深的是家裡的縫紉機。每年過年，媽媽踩縫紉機都要踩到半夜 12 點，因為要把一家人的新衣服做出來。媽媽的手非常巧，我從沒有覺得自己穿得不好，因為有媽媽的設計在裡面。右邊是我家的院子，有一棵樹，樹下是一張桌子和椅子，桌子上有毛筆和田字格，

那是爸爸每年暑假教我寫毛筆字用的。雖然感受到彼此在生活和學習上的照顧，但我們之間還缺乏瞭解，但父親仍然提供著一些養分。」在教養孩子方面，父親和母親的分工是明確的。這是比較典型的功能性家庭，滿足每個人基本的生活需求，但對精神層面的滿足沒有做太多工作。

圖7-10　同心圓、三朵花

「我心目中與父母的理想關係是同心圓，同心、包容、親密和圓潤，無所不談。當想到這個圖形時，就感覺到很舒服，像在草地上有鮮花盛開，心情舒暢。」畫完圖 7-9 後，作畫者覺得意猶未盡，內心還有一些東西沒有表達，就馬上畫了圖 7-10。在畫裡，那三朵花就代表三顆彼此開放的心。而作畫者自己是同心圓中最核心的那一個圓，是被圍在裡面的，所以有被包容的感覺。畫完後作畫者說：「從小到大，我都比較獨立，大事小事都由自己拿主意，和父母的傾心交流反而不夠。這幅畫提醒我，多和父母溝通，這種感覺會很親密。」

庇護父母的大樹

「我是一棵大樹，樹下有兩張躺椅，父母在兩張躺椅上

休息著，桌上有兩瓶飲料是給他們的。右下角是大海。他們退休後在海邊度假。我長大了，就是家庭和家人的保護傘，為父母遮擋烈日。」圖 7-11 這幅畫非常溫馨。作畫者那種庇護家人的感覺非常強烈，因此樹的右邊要更大一些，為樹下躺椅上的人提供蔭涼。要想達到畫面中那種和諧，需要有一個前提條件：父母心甘情願地被庇護，心甘情願地被當成孩子。如果父母不情願，他們會有各種「反抗」。

圖7-11　大樹、躺椅和大海

家庭動態圖

星座談判

「那時我和現在的先生在談戀愛，我父母知道後不同意。有天晚上，我父親和我一起去找他

圖7-12　星夜談判記

圖7-13　回家第一課

談判。我高高興興地跟他一起去。對他們的反對，我心裡知道：如果我一直堅持，他們那麼疼愛我，不會不讓步的。媽媽在家裡等候我們的好消息。因為我答應得好好的，爸爸和媽媽都很高興。我記得是夏天，我爸爸特別怕熱，所以穿著短褲和我一起去的。我自己穿著牛仔褲。我媽媽是個非常聰明的人，又很愛美，所以我給她畫了條裙子。因為是晚上，所以我畫了星星和月亮。」

圖 7-12 中，作畫者把媽媽畫成一個「大頭」媽媽，表明在作畫者眼中，媽媽是個聰明的、高ＥＱ的人。媽媽和爸爸是同一色系，表明父母之間的諧調關係。把爸爸畫得非常年輕，是對爸爸的認可。把自己畫成紅色，是對自己的認可。作畫者與父母關係的融洽，從這幅畫中可以看出來，別的女孩遇到這種事情可能會哭得泣不成聲、死去活來，她卻輕鬆搞定，這和與父母之間的良性互動有關。只是，作畫者在眾多場景中獨獨定格在這個場景，可能會有一些深意。

不太清楚具體發生了什麼，但隱約有對家庭的擔憂和不確定感。

冷冰冰的童年

「我在六歲之前是和奶奶住在一起的。回家第一天，爸爸就對我說：『妳現在長大了，妳要學會做事了。』就讓我洗碗。我那時個子矮，就墊了一張板凳，讓我站在上面洗碗。爸爸站在房間裡的某一處，媽媽坐在房間裡的另一處。

後來我還想把三個人的空間表示出來，就在左下部畫了三個圓，表示我們三個人永遠是在不同的空間裡。」

圖 7-13 這幅畫冷冰冰的，像是從記憶中截取的某個冷冰冰的鏡頭，沒有溫暖的感覺。自己和母親是側面像，而父親是正面像。但三個人沒有一個五官清楚，都是不清晰的。三個人沒有任何互動，沒有任何相互支持。夫妻關係是淡漠的。父親對女兒（作畫者）有一些關注，但也比較冰冷。母親對女兒與其說是關注，不如說是監督。從畫中人所占面積來看，媽媽所占的面積最小，其實也代表著作畫者在心理上對媽媽的「渺小化」處理。作為成人，畫出這樣的圖畫，其實是需要通過個案來處理，因為作畫者固守著在童年的創傷體驗中，儘管早已是成人，但無法以成人的身份與父母相處，她與父母的和解還未來到。

永不滿意的爸媽和慈祥的奶奶

圖 7-14 的作畫者講述了下面的故事。最左邊的那個人是媽媽。媽媽永遠是一副不滿意的樣子。我這輩子所做的事情都是在取悅父母。爸爸媽媽都是非常好強的人，他們在公司裡永遠是頂尖的人、做得最好的人。他們對我的要求非常高，

圖7-14　永遠不滿意的爸爸媽媽和慈祥的奶奶

永遠沒有滿意的時候，他們在家永遠是嚴肅的、指責的。從小學起，我經常捧回獎狀，媽媽沒有一次表揚我。我從小就看媽媽的臉色行事，一直到現在。我找男朋友、出國、工作，都是為了讓媽媽高興。但媽媽從來沒有快樂過。

好在我家裡有奶奶呵護著我。從小我就跟奶奶在一起。奶奶是無條件地對我好。有時我放學貪玩，回家晚了，奶奶從來不讓爸爸媽媽知道。我跟男朋友相處，奶奶很早就知道，但她一直幫我瞞著。不論我做錯什麼，奶奶總是庇護著我。她一直說：『還好妳有出息了，不然妳父母都要怪罪到我對妳的溺愛上了。』前兩年奶奶去世了，整整一年我的心情都非常不好。

圖 7-14 上沒有作畫者自己。這是個意味深長的信號：作畫者在家庭中喪失了自己。母親的要求已內化成她對自己的要求。

「畫上沒有妳，如果把妳畫上去，妳會畫在哪兒？」

「畫在奶奶旁邊。」

奶奶是家庭關係的平衡者。作畫者把奶奶畫成綠色，表達出奶奶的愛滋養了自己。

「那種和父母無法隔開的黏連，又想掙脫開的感受；對父母無限的感激及對他們的愛又摻雜著些負面情緒，這種感受是否每個人都有呢？這真是我一直以來想和別人探討而又沒有機會討論的話題。藉著圖畫，我表達了自己。」作畫者感慨著。

我是父母的黏合劑

「畫中間的是我，兩邊的是父母。從小我就覺得我是父母之間的黏著劑。父母一說話就會衝突起來，要我在中間做調解。我從 15 歲開始就照顧著父母，這麼多年來，我覺得自己照顧父母會更多一些。父親後來生病，需要坐在輪椅上，就更需要我照顧了。雖然很辛苦，但我接受這樣的角色。」

在圖 7-15 中，中間那個主角，是唯一一個畫出四肢的

第 7 章　成人與父母的關係

圖7-15　我是父母的黏著劑

人物，父母的四肢都沒有畫完整，因為主角是做事情最多的那個人。在家庭互動中，作畫者是家庭的中心和重心，父母是透過作畫者才發生聯繫的。夫妻關係不是家庭的重點，母女關係和父女關係才是家庭的重點。這種家庭關係是不穩定的，子女總是會比較辛苦一點。

享受各自的生活

圖7-16　奔跑的父母和自己

「藍天白雲下，父母和我享受著各自的生活，擁有不同的節奏和目標，但互相關心和鼓勵，發現更多彼此的相同與不同，成人的相處更有趣味。」圖 7-16 的作畫者解釋說：「我的母親剛退休，她享受著退休以後的生活。她到公園裡健身，入了迷，有時

甚至凌晨四點爬起來去公園。沒多久就把所有的拳、武術和操學會了，每一項都做得特別好，還做了一個小領隊。她迷上了打毛衣，給所有的人都織了毛衣。她讓我把所有不穿的衣服都給她，因為她會把它們改造成完全不同的衣服。爸爸和她在一起，日子過得非常有趣味。他們雖然照顧著下一代，但生活安排得很好，要出去旅遊，要去參加一些活動，非常充實。」 這是奔跑的一家，都在奔跑著過日子，過著很有趣味的日子。從父親手裡延伸出一條虛線，指向作畫者的手，「這代表我們在不同的地方，但彼此牽掛著對方、關心著對方。」

無法和父親溝通

「只要我跟父親在一起，永遠是坐在一起吃飯的場景。我想不出和他還有什麼可以溝通的。母親已經不在了。我和父親很少在一起，一年幾次。我很想他，但不論是見面還是打電話，我們都沒有多少話說。『好嗎？』『好。』就沒有話可說了。不知是性別差異還是年齡差異，或是文化差異。」

圖 7-17 的作畫者解釋說：「我有時也很苦惱。父親的生活我會照顧得很好，但就是無法溝通。最深的溝通就是我訓他兩句，比如說他跟我哥哥嫂嫂因為什麼小事不開心的時

圖7-17　餐桌上的父女

圖7-18　房子、媽媽和風箏

候。但我心裡真的想對他更好。」作畫者內心深深的關心，卻無法表述，只能在生活上多照顧。畫面上雖然有兩個人，但整個畫面是非常孤獨寂寞的，兩個人需要隔著桌子，有一定距離。兩個畫中人都沒有畫耳朵，因為兩個人都不會聽對方。

房子媽媽和風箏

　　「這是小時候媽媽和我在公園裡。媽媽特別擅長用身邊的事物來講道理。看到天空裡的風箏，媽媽對我說：『妳長大後也會像風箏一樣飛到高高的天上。但不論妳飛多遠，風箏的線都在我的手裡。』爸爸呢？儘管他沒有和我們一起散步，但他就像一幢房子一樣等著我們回家。他總是讓家安穩的因素。（圖 7-18）」畫中的風箏是紅色的，非常漂亮，因為作畫者知道：「媽媽一定希望我像一只特別美麗的風箏。」從整個圖畫看，女兒（作畫者）和媽媽的關係更為親近，而和父親的關係部分則需要澄清：父親具有穩定

性，但似乎提供的支援感、溫暖
感和力量都不太夠。

春日裡的一家

「春天裡我最喜歡做的事情
就是曬太陽。而且我經常在有水
有山的地方曬太陽，所以右邊我

圖7-19　春日的太陽

畫了一條河。今年爸爸媽媽到我這裡來，我就在畫上畫了他
們和我一起曬太陽。左邊是個燒烤架，我們有好吃的。」把
爸爸媽媽都畫得很年輕、很有能量，可以感受到圖 7-19 的
作畫者對父母的積極情感。那暖洋洋的春日也代表著家庭的
溫馨。

和父母在一起

　　就像第三章透過回顧過去看清當下的自我一樣，我們可
以透過審視與父母的關係來看清我們腳下的起點。每一張圖
畫中都有著積極的行動信號。如同圖 7-9 的作畫者，在畫完
之後馬上意識到：「我和父母的關係主要是在溝通上。生
活上我們相互照顧，但我們表達的太少。」她馬上畫了圖
7-10，用同心圓來表示自己與父母心連心。

第 7 章　成人與父母的關係

　　圖 7-1 的作畫者說：「畫完之後我知道下一次我會怎樣畫了：畫花栗鼠畫得大一些，熊爸更靠近桌子一些。」只是小小的調整，卻有深刻的含意：作畫者覺得自己可以和父母平等溝通，而不是一味弱小，而父親會更多地傾聽和介入。

　　圖 7-13 的作畫者說：「這是我最後一次畫這樣的圖畫了。畫面很悲慘，我知道的。童年不快樂這是事實，但我今後的圖畫是如何改善與父母的關係，而不是停留在過去那個時空。」

　　在以上的圖畫中，我們可以看到：不論是動物圖，還是植物圖，或是其他事物或人物圖，都栩栩如生地傳達出自己與父母的關係。我們可以看到典型的幾種中國家庭模式。從父母與子女的權力分配上看，有以下幾種：

　　父母強勢、子女弱勢型：家庭的角色感非常強烈，家長的權威不容挑戰。子女永遠只有聽從、順從的份，不論多大的年紀。如圖 7-1，老鼠永遠無法與熊抗衡；如圖 7-5，小草既沒有百合的美麗，也無法引起男孩（父親）的關注，只能任人踩踏。

　　父母、子女平等型：圖 7-12、圖 7-16 和圖 7-19 表達了家庭平等和民主的氛圍。

　　作畫者從孩子的眼睛看出去，看到父母做為夫與妻的角

色，表達出的夫妻關係有以下幾種：

父母關係疏遠、孩子是家庭的黏著劑：圖 7-15，孩子站在父母的中間，並且連結著父母。

夫妻關係是家庭主軸、子女關係其次型：圖 7-6，那個愛心的花架上只有牽牛花與薔薇。

夫妻關係疏遠、子女與父母中的一方有親密關係：圖 7-3，那條蛇與狗更近，而與刺蝟更遠。圖 7-2 中，兔子與母雞更近。

夫妻關係疏遠、父母與子女關係疏遠：圖 7-13，父親、母親和孩子在不同的空間裡，並且相互不關注，被分割到圖畫中所能表達的最遠距離內。

作畫者做為成人，對子女與父母關係的新視角有以下幾種：

庇護和照顧父母：把父母當做庇護和照顧對象，如圖 7-11、圖 7-15。

孩子一樣的父母：成人容易發現的一個換位關係是：自己要成為父母的父母，父母其實是孩子，圖 7-5 就表達了這樣的觀點。

與父母深入溝通：當我們做為成人時，我們希望與父母的溝通能進入到一個深入的層次。圖 7-10 和圖 7-17 表達了

這樣的願望。當父母不能再擔當我們的人生導師時，我們該如何與父母談我們的事業、我們的追求和我們的夢想？圖7-17 的作畫者仍然在困惑著，而圖 7-10 的作畫者決定多和父母談一些自己的事情，而不是等父母在電視上看到自己、在報紙上看到自己時才知道自己在做的事情。

當父母是被照顧的對象、父母成為「孩子」時，他們有犯錯的權利，可以有不成熟，而子女做為成人，要能夠理解這一點。

在有些作畫者眼中，父母是有明確角色分工的：

父親是重要玩伴，而母親則是衣食照料者。如圖 7-8 和圖 7-9，這是傳統的父親和母親分工。

父親提供養分，母親提供溫暖。如圖 7-7。

父親是家裡的支柱，如圖 7-2、圖 7-18。

母親是家庭的支柱和保護者，如圖 7-4。

子女與父母的關係是人類心靈探索的永久主題之一。有可能我們的很多話無法和現實中的父母談，有可能我們已經不再有機會表達自己的想法，但和內心裡的父母溝通，處理和內心父母的關係，一樣會讓我們受益，內心更加和諧。當我們嘗試去改變圖畫的構圖、線條，甚至只是顏色時，當我們讓圖畫與內心流動起來時，我們與父母的關係就有微調，那些愛就會流動起來，那些話語就會流淌出來。

第8章

以手畫心

尋找與內心溝通的象徵圖畫

　　如果按照本書的主題一直進行圖畫日記團隊活動，到這裡已經進行了六次活動：畫出身體的感覺，畫出自己的第一幅畫；瞭解自我，透過回顧歷史找到自己的起點；描繪出壓力的感覺，發現解決壓力的方法；拜訪「恐懼之屋」，看清恐懼的真面目；拜訪「衝突之屋」，嘗試在圖畫的世界裡尋找解決方法；描摹與父母的關係，透過回溯原生家庭來調整或加強與父母的關係。在這一章，我們將找到與內心溝通的圖畫象徵，並進行自我整合。

　　圖畫日記的目標是為了自我瞭解、和自己的內心溝通。在實行一段時間後，作畫者會發現，自己的圖畫中會反覆出現一些相似的構圖、線條或顏色，這就提醒作畫者：這些相

似的構圖可能是有含意的，可能和內心的一些主題有關。可以在必要的時候做一次總結，尋找到和自己內心溝通的圖畫象徵。

圖畫的引導語

可以透過以下放鬆引導（MP3 光碟 NO.9）來做：

我們又將開始一次神奇的圖畫之旅，我將帶你尋找與自己內心溝通的圖畫象徵。我會先帶你進入放鬆狀態。你可以調整自己的思緒，讓自己的心安靜下來。你可以調整自己的呼吸，讓自己深呼吸，你的心會更安靜。你可以調整自己的坐姿，讓自己更舒服。對，身體的每一個調整都會讓你放鬆下來。你可以聽到周圍的聲音，這會讓你更快地放鬆，可以感覺到自己身體接觸座位的感覺。你的呼吸變得深、長、慢、勻，讓自己身體的每個部位都徹底放鬆下來。從頭到腳，你的頭、頸、肩、胸、腹、背、臀、大腿、小腿、腳、胳膊和手，完全放鬆。此刻，在這裡，你覺得身心非常放鬆，你覺得身心舒暢。

你放鬆的時候，我們來談一談你過去曾經畫過的圖畫。你圖畫日記中的那些圖畫，會像慢動作畫面一樣，一張一張浮現在你眼前。你會在這些圖片中看到相似性，或者是構圖的相似，或者是顏色的相似，或者是線條的相似。有可能你已經找到了共同點，有可能它會在今後浮現。過去的圖畫日記曾經幫助你瞭解自我，與內在的心靈溝通。今後，你仍然會用這種方式與自己溝通。你需要找到一個按鈕，或者一個開關，或者一個象徵，讓你很快能進入與內心溝通的狀態。或許這個按鈕、這個開關、這個象徵已經在你心裡，在你

過去的圖畫中，你現在要做的只是讓它出現。或許這個按鈕、這個開關、這個象徵需要被你創造出來，你現在要做的，只是靜靜等候它的浮現。有可能它一開始就會很清晰，有可能它是逐漸清晰的，有可能它現在已經在你眼前，有可能在你拿起畫筆時它才浮現。沒有關係，不論哪一種，接受它，帶著欣喜迎接它。它會幫助你開啟內心的那扇門，幫助你運用內心的智慧，幫助你進行情緒的轉換。

現在，你可以睜開眼睛，把這個按鈕、這個開關、這個象徵畫在紙上。

下面就是四幅這樣的圖畫。

愛的藤蔓

「向上伸展的藤蔓，用力舒展。寬闊的綠葉，充滿生機。兩朵玫瑰盛開著，不嬌嫩，很有力量，是愛的力量。還有一朵小花。」這株植物是美麗的、向上的，代表著作畫者樂觀向上的態度，對成長力量的信心。這是一幅賞心悅目的圖畫。

敏銳但不尖利的圓

「一個圓，上面是藍色的，下面是橙色的，中間有一些山峰一樣的起伏。畫完以後覺得藍色像天空，橙色像大地，而中間的山峰代表著自我的契合。仍然有一些尖銳的影

圖8-1　藤蔓植物

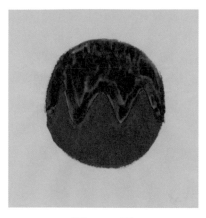

圖8-2　圓

子，但它們彼此能夠融合。」

作畫者覺得畫完後非常舒服，而且從畫中得到了很多啟發：「敏銳但不尖銳會是我今後的發展方向。我的內心裡一直有兩個人在說話：一個人是感覺周圍有危險的，需要時時防禦的，一有動靜它馬上能捕捉到並且做出反應的；一個人是非常陽光的、開心的、開放的，對周圍做出反應，但都是積極的反應。我自己一直在兩個人之間搖擺。有時情緒就像調頻收音機一樣，調到哪個頻道就會有哪種心情，但並不總是能夠調到那個快樂的頻道。這幅畫會是一個按鈕，幫助我調到那個開放的頻道。我要把它貼在牆上，隨時可以看到它。」

豐富的綠色

「這是向上翻卷的一股力量，但它又有自己的豐富度，裡面有好幾種顏色。因為是一股綠色的力量，所以不會有內在的衝突，其他的顏色都是在這個綠色之中的。」這是

圖8-3　綠色力量

向上的一種力量，是整合過的力量，所以它更加有能量。

飛在雲端的孫悟空

圖8-4　孫悟空

「這是孫悟空飛在雲端，牠手裡拿著金箍棒，能砸爛一切他想砸爛的東西。下面是波濤起伏的大海。」孫悟空是非常有本領的，一個筋斗十萬八千里，能騰雲駕霧，能把金箍棒舞動得颯颯生風，同時有一雙火眼金睛，能夠識破各種妖魔鬼怪。這幅畫充滿能量，有藍天有大海，有能打破一切禁錮的力量。

這四幅圖畫可以說是四位作畫者找到的圖畫象徵，任何時候，只要浮現出藤蔓、圓、向上翻捲的線條和孫悟空的圖畫，他（她）們就可以迅速與內心溝通，或轉變情緒，轉變思維，改換頻道，傾聽內心，找到和諧的解決方式。

圖畫另外打開了一扇視窗，讓人們用另外一種方式表達自己，並用另外一種方式來解決自己的問題。語言有語言的優勢，圖畫有圖畫的特點。那些需要語言說幾天幾夜才能表述清楚的情緒，在一幅圖畫中就可以表達出來。表達不是根本目的，解決問題、整合自我才是目標。在這方面，圖畫可以比語言走得更遠，速度可以更快。

第 8 章　以手畫心

內心整合

　　為鞏固人們在圖畫日記團隊中的收穫，增強其今後繼續畫圖畫日記的信心，可以在團隊中進行自我整合的引導。可以嘗試用不同的方式、材料來進行自我內心整合。圖畫日記永遠是充滿創意、充滿新奇的。

圖畫的引導語

　　你可以從這樣一段引導語（MP3 光碟 NO.10）開始：

　　我們又將開始一次神奇的圖畫之旅，我將帶你與自己的內心融合。我會先帶你進入放鬆狀態。通過前面的練習，你已經有很好的經驗，可以很快讓自己放鬆下來。你可以調整自己的思緒，讓自己的心安靜下來。你可以調整自己的呼吸，讓自己深呼吸，你的心會更安靜。你可以調整自己的坐姿，讓自己更舒服。對，身體的每一個調整都會讓你放鬆下來。你可以聽到周圍的聲音，這會讓你更快地放鬆，可以感覺到自己身體接觸座位的感覺。你的呼吸變得深、長、慢、勻，讓自己身體的每個部位都徹底放鬆下來。從頭到腳，你的頭、頸、肩、胸、腹、背、臀、大腿、小腿、腳、胳膊和手，完全放鬆。此刻，在這裡，你覺得心身放鬆放鬆，你覺得心身舒暢。

　　在我們緊張時，世界會變得很小，我們關注在讓我們緊張的那個世界上。當我們放鬆時，世界會變得很大，我們可以看到外面的世界，我們可以看到外面的風景。當世界變得很大時，我們的心也會很寬廣。你聽得見海浪一波一波地拍擊著海岸，聽得見海鷗聲聲，

看得見波光粼粼；當世界變得很大時，你看得見白雲一朵一朵輕盈地飄浮在天空，你看得見陽光在天地之間的穿行，聽得見鳥兒在歌唱，感覺到風兒吹拂過臉龐的輕柔；當你擁有一顆放鬆而開放的心，你可以和世間的萬事萬物對話，你聽得見春天的樹抽條發芽的聲音。當你擁有放鬆而開放的心，你看得見見花兒含苞待放的美麗，你聽得懂一潭湖水的期待，你讀得懂雪山的靜默。體會這種寬廣的感覺，體會這種開放的感覺，體會這種和世界和諧共生的感覺。這些是世界的一部分，這些是你的一部分，你是世界的一部分。

　　我們學習和外在的世界和諧共生，我們也學習和自己的內在世界和諧共生。每個人的內心有一個內在世界。在前面的練習中，我們學習接收來自身體的信號，傾聽來自內心的聲音，認識未知的自己，面對自己的壓力，拜訪過恐懼之屋，理解自己的衝突，回溯自己與父母的關係，尋找與自己內心溝通的按鈕。我們的內心世界很大，我們只是走了一段旅程。我不知道通向心靈的旅程有多遠，要走多久，但有了走這一段旅程的經驗，你可以走得更遠。

　　我們身外的世界很大，我們內心的世界也很大。在長長的心靈旅程中，我們將會和很多風景、人物、動物、植物和其他事物相遇。和其中有些人、有些事物的相遇，讓你覺得似曾相識，似乎他們一直都是你熟悉的人，像家人一樣；其中有些人、有些事物讓你覺得很陌生，似乎從來沒有見過他們。不論哪一種相遇都是正常的。沒有關係。重要的是你知道你是自己內心世界的創造者，所有出現的場景、人物和事物都是你的一部分。或許它們是你生命中遇到的場景，是你生命歷程中的一部分；或許它們是你積澱下來重要內部，一直在那裡安靜地守候；或許它們是支持你前行的力量，或許它們是妨礙你前行的絆腳石；或許它們是你珍愛的一些事物，或許它們是你以為已被你拋棄過的往事……那些人物、場景和事物都是你內

心世界的一部分，不論他們是老還是少，是男還是女，是高大還是矮小，是美麗還是醜陋，是富有還是貧窮，是成功還是失敗，是喜悅還是悲傷，是忠厚還是奸詐，是守候家園還是流浪天涯，不論是怎樣的，他（她）們都是你的一部分。接納他們，發自內心地接納他們。接納內心世界裡的那些人物、場景和事物。當你接納自己時，大海會在你心裡，海浪一波一波地拍擊著海岸；當你接納自己時，天空會在你心裡，雲朵輕盈地飄浮在天空；當你接納自己時，田野會在你心裡，風兒吹過，麥浪一波一波地伸向遠方；當你接納自己時，高山會在你心裡，山上的空氣清冽，微微有些涼意；當你接納自己時，森林會在你心裡，陽光透過高大挺拔的樹木灑落在樹林深處；當你接納自己時，你身體的感覺會發生一些變化。這種變化可能是整個身體上的，可能是身體某個部位。有可能是身體更加通暢，有可能某些東西在身體內流動起來、湧動起來；有可能身體某個部位感覺到溫暖，有可能是某個部位感覺到清涼。有可能你會有其他感覺。體會這種變化和感覺。

　　當你接納世界、接納自己後，你的心裡浮現出一幅圖畫，表達著對自己、對納世界的接納。看看它的顏色、大小、形狀，看看它周圍有什麼。讓它清晰起來。這幅圖畫清晰起來之後，你可以睜開眼睛，把它表達出來。

　　下面展示四幅透過黏土表達自我整合的照片。

一株安然的草

　　「我覺得自己是長在山裡的一株草，沒有人注意，但有頑強的生命力，並且開出了花。就是最靠裡面、最高的那一

株。它有很多夥伴。非常安然的一種狀態。」圖 8-5 的創作者用山間的一株草來表達自己融合後的安然心態，確實是一種非常自然、自在的感覺。

圖8-5　山中一株草

鳥的一家

「在頭腦中出現的畫面先是我的心，非常有力的一顆心。再是遠處的山。還有一棵茂盛的樹。樹下有兩隻大鳥，牠們後面還跟著兩隻小鳥。」那顆心非常大，樹也非常茂盛。四隻鳥給天地間增加了無限生機。「在天地間有我，我與周圍是和諧的。」圖 8-6 中的作品傳達了這樣的資訊。

圖8-6　心、山、樹、鳥

大肚彌勒

「我頭腦中浮現出的本來是和尚的形象，但後來變化成彌勒佛的形象。祂非常安詳，大肚能容天下之事，所以我在祂肚子上放了幾塊泥巴，表示這種包容性。」圖 8-7 中的雕塑表現

圖8-7　大肚彌勒

圖8-8　鄉村農舍

出的包容性、平和性是非常突出的。

鄉村農舍

「我頭腦中浮現出的是鄉村農舍。一幢房屋，一個小院。院後有菜田，種著夠一家人吃的蔬菜。還有一望無際的農田。院旁有一棵大樹，院內有一棵果樹，樹上已經結了果子。院子裡有一隻母雞帶著一隻小雞，還有一隻豬。院子周圍有一圈竹子的籬笆，有一條鄉間小路從門口通向遠方。」非常平和的鄉間生活，自給自足，與大自然相融，圖 8-8 中作品的創作者實踐著耕種與收穫。

尋找得心應手的感覺

對黏土這種立體的表達方式，每個人有不同的感覺。圖 8-5 的創作者說：「我對圖畫更得心應手，這種創作讓我覺得手有點拙。」而圖 8-7 的創作者說：「我非

常喜歡這種創作的過程。如果有更多的泥巴，我的彌勒佛會更大，越大越讓我感覺好。做完後心裡非常舒暢。」圖 8-6 的創作者說：「在我的想像中，山本來是平面的，也就是躺倒在桌面上的，因為我習慣了平面的圖畫。但我後來意識到山是可以立起來的。當我把山立起來後，整個畫面的感覺馬上不同了。」圖 8-8 的創作者說：「揉捏泥巴的過程讓我覺得非常接近大地，被大地母親包容，同時又包容萬物的感覺很強烈，表達出來的是特別平和的心情。」

第 *3* 部分

發現悠揚生活

第 9 章

圖畫工作坊：小溪和種子

透過圖畫工作坊快速成長

　　在我最初關於圖畫日記的實行中，圖畫日記是一個較長的過程，由作畫者自己來畫，如果有條件，將在團隊中分享。之前所有關於圖畫日記的實行都在大城市，但一次小城市的工作坊實行讓我看到還有其他方式：可以透過工作坊，在較短時間內讓參加者得到成長。當然，工作坊和平時的圖畫日記是一個相互補充的關係：如果平時一直堅持記圖畫日記，在工作坊中個體的成長將會更大；如果以工作坊做為起點開始記圖畫日記，將有可能和一個團隊一起成長。在這個工作坊中，顯現出和大城市人們不一樣的內心世界。

　　我相信這些實例會讓讀者看到圖畫的魔力，進而增強運用圖畫進行個人成長的信心。那些從內心裡流淌出來的圖

畫，讓我們看到城市生活一樣可以變得悠揚而有情致。自在無處不在，關鍵是要進入狀態，進入準備透過圖畫和自己內心溝通的狀態。

進入準備狀態

這次工作坊能在兩天裡面有那麼多成長的奇蹟，和主辦單位的提前預熱、讓學員們提前進入準備狀態有關。主辦單位之前進行了三次引導學習活動，分別介紹了圖畫心理理論背景、圖畫資訊分析，並讓學員們嘗試分析自己的圖畫作業，充分挑動起學員們的熱情和參與度。他們別出心裁地讓學員用圖畫和文字表達自己對圖畫技術的需求。當學員們在表達自己需求時，已在做進入狀態的準備。

有學員期待透過工作坊自我成長：希望自己獲得心靈上的成長，也可以讓自己有更加敏銳的觀察力，更好地去幫助我的學生，他們能開心地面對每一天，我也會很高興。這是和助人助己有關。

還有一些學員是帶著自己的問題來的。一位學員寫道：雖然我和孩子爸爸相識到現在已經 14 年了，但是有時候我發現他相當陌生。一直以來，我們就像是兩棵獨立的樹，並肩站在一起，最近幾年他忙於應酬，我們交流非常少。作息也都不相同，他半夜回家的時候我和孩子已經睡著了，我大

第 9 章　圖畫工作坊：小溪和種子

清早去上班的時候他還沒起床，很無奈的感覺。我很想透過學習來提高自己的婚姻品質。

另一位學員寫道：我想透過圖畫分析我自己為什麼會孝而不順？還有一些學員本身就在做心理諮詢工作，他們之中有人說：心理輔導工作有時讓我產生無力感，想透過圖畫與來訪者達到更有效的溝通，同時呈現自己內心的圖畫。

還有人說：希望透過培訓得到心理諮詢技能上的提高，同時，因為在具體實行中發現繪畫對來訪者思緒的整理和表達有著比較大的作用，希望透過學習能夠更好地幫助我的來訪者。另外，也想透過培訓整理自己的現狀，獲得個人的成長。

還有一位學員畫了兩個穿越一道門、下臺階的人（圖9-1）。她寫道：「我和我的朋友一起闖入了神奇的潛意識之門，長而陡峭的臺階向下延伸，深不見底，深不可測，有一道門立在了前進的道路上，擋住去路。門裡面是什麼？可能有絆腳石，可能我會從臺階上跌下去，前方是一片黑暗，我不知道……但我知道門必須透過自己的努力去打開，希望老師能變成明燈照亮前進中的道路。」在工作坊中她有一幅畫和這幅畫非常相似。當我們做好準備後，我們更有可能和想要遇見的事物相遇。

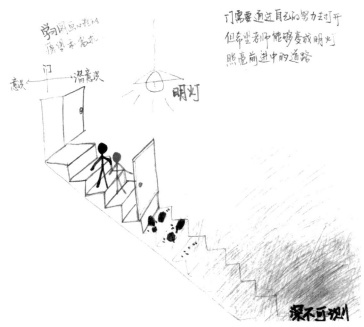

圖9-1　深不可測

　　還有一些學員已經透過引導學習有所收穫，對自己的學習預期有所調整：「在參加引導學習課前，我沒有畫過一幅房‑樹‑人的畫。想當然地認為因為看過一些書，知道了一些色彩和圖形的含意，害怕對繪畫有干擾。實行證明，當我在全心全意地繪畫時，躍然紙上的是自己的真實情感和需求，以前的擔憂是多餘的。在引導學習課上，我的畫有幸被選中解讀，在大家的幫助下，我對父母的情感得到了梳理和表達，明白了自己內心對年邁雙親的眷戀和牽掛，不禁心潮起伏、淚如雨下。」

第 9 章　圖畫工作坊：小溪和種子

「引導學習課促使我對圖畫心理的學習目的做出調整。以前一直想著要學會這個技術去幫助別人，現在我覺得透過學習首先要對自己進行探索，透過繪畫，在自身的努力和老師、同伴的幫助下，將自己潛意識的需求意識化，更清楚地認識到我是誰、我想要什麼等等。我想，只有自己走過這樣的探尋之路，才能有能力引導和幫助別人。所以我把這次學習的目的落到自身，這樣學習的幹勁更足，動力更大，收穫也更實在。」這樣的調整對工作坊來說是非常好的預熱。

還有學員對具體操作提出了建議：「給每位學員一個分析自我的機會。由老師帶領，和同伴一起，仔細分析學員提供的一幅畫。分析時盡量全面、深入、透徹。哪怕對我有點傷害也沒關係。」後來這位學員在工作坊期間站出來，願意拿自己的圖畫做分析案例。當參加者帶著這種預期時，他會更願意在工作坊中敞開自己。

還有一位學員寫了這樣一件事：「第一次引導學習課後，比較自覺地按照老師的要求進行繪畫（同事看了我的畫說，達到中班幼兒水準），在繪畫過程中確實有些觸動。很多活動都是相通的。我還說不出圖畫究竟有什麼魅力，但似乎有點感受。」

「上週旅遊活動中，我們一群人坐在草地上閒聊，我拿

出那個繪畫本畫我的畫，身邊一位同事好奇，在我的圖畫本的最後一頁中畫了一幅據她說是有史以來最認真的畫。」

「當時也沒什麼感覺，也沒多說什麼，過了幾天，她跟我說：那幅畫還在嗎？她想拍下來留個紀念。她拿了相機從不同角度拍下了她的畫。後來她說，那幅畫可以從本子上撕下來嗎？我說：『當然可以，它本來就屬於妳的。』」

我想那位同事從隨手塗鴉到給自己的畫拍照，到要回自己的畫，對學員是有觸動的：圖畫一旦畫出，它就和我們有了某些連結，不論我們是否懂得圖畫中的心理學解讀。這樣的思考將會使學員更珍惜自己的每一幅畫，進而更看重來自內心的信號。

從需求調查中反映的資訊可以看到，學員們已經進入預熱和準備狀態，絕大部分人有較強的學習意願和動機。整合以上需求和資訊，明確哪些是可以達到的，哪些無法達到，最後明確為期兩天的工作坊的目標是：透過圖畫這種工具，在團隊溫暖的關懷和支持下，讓參加者更好地瞭解自我，瞭解自己的壓力，接觸自己的恐懼情緒，接納自我，與自我和諧，與周圍環境和諧，有更好的自我成長。這些溝通工作奠定了學員們在工作坊中的成長奇蹟。

從喧嘩到安靜

在學習圖畫心理技術時，人們一般會從分析圖畫入門，所以會對圖畫有分析、有判斷、有批判。但當圖畫成為個人成長工具時，需要拋棄分析、判斷和批判，更多採用接納、理解和傾聽。做到這一點並不容易。因為人人都有一顆批判的心。這種分析和批判在心理諮詢室是必要的，在學習技術時是需要的，但用在自我成長方面時，它妨礙了人們自由地表達自己。為去除這顆批判心，除了在規則中反覆強調外，最初採用了體會身體的感覺，讓學員們嘗試和自己的身體對話。具體做法如同本書第二章，透過放鬆訓練引導出第一幅圖畫。然後請大家不加批判地進行分享。

當我強調放鬆自我、不要批判、建立身體和自我的連結後，有些學員開始焦慮：「我怎麼找不到感覺？怎麼別人都有收穫，就我沒有收穫？」快節奏、實用性等行為模式開始影響著團隊。當別人安靜地畫畫時，他們在不停地說話。開始我覺得他們干擾了整個團隊，但後來想一想，這就是真實的他們啊！喧嘩是他們與自己溝通的方式，他們太習慣於用自己的大腦來說話，而不習慣於給自己的心一個安靜的時空。他們需要一個過程。我輕輕悄悄地跟學員個別交流：「你可以嘗試讓自己安靜下來。我知道這對你來說不太容易，但

當你去嘗試時，你肯定有不一樣的體驗。」他們真的去嘗試了。

　　教室裡越來越安靜了。工作坊進行到第二天，作畫時，教室裡安靜到可以聽見呼吸。這種安靜的氛圍創造了每個人和自己內心溝通的機會。這種信任、安靜和分享的氛圍非常重要。工作坊結束一週後，學員們寫反映。其中有一位寫道：「我想這種奇妙之旅的產生是需要一種氛圍和氣場的吧！在家裡我不能做到徹底放鬆自己，閉上眼睛的時候眼前出現的是白茫茫的一片，慢慢地就出現上次的活動場景，所以並沒有什麼特別的感受。」

　　當學員們能夠進入狀態後，我開始做一些推進工作，當學員提出想解決的問題後，開始做個案工作。考慮到工作坊的目的和人數，個案都沒有深入，只是把學員往前推進一步。但這樣的推進對全體學員的觸動是巨大的。他們看到在10多分鐘之內，學員的情緒和某個具體問題得到了深化和處理。如果按照一般的諮詢速度，這些時間可能還不夠收集資訊的。這種效率要歸功於意象對話的效率，以及它和圖畫技術之間天然的相似。

　　從第一天下午開始，工作坊中不時有學員哭泣。那些眼淚並不都是悲傷。流淚是正常的。對很多人來說，眼淚可以

第 9 章　圖畫工作坊：小溪和種子

淨化自我，可以滋養心靈。當有人流淚時，團隊的支援性就可以突顯。在自發的關懷和引導性的關懷下，那些眼淚成為團隊開放和信任的催化劑。

工作坊的推進順序和本書第二部分呈現的類似：透過放鬆訓練畫出第一幅畫後，瞭解自己的壓力，嘗試找到解決壓力的方法；接下來拜訪「恐懼之屋」，解讀自己的恐懼。最後進行整合。但和前面不同的是：我增加了放鬆訓練的分量，增加了情緒整合和能量提升的部分。

我將在第九章中呈現部分學員對於放鬆故事〈小溪、巨石和大海〉的集體解讀，對於〈春天的種子〉的集體解讀；然後在第十章呈現學員們對於壓力和恐懼的圖畫，並呈現他們在圖畫工作坊的感悟和收穫，呈現他們從喧嘩走向安靜的心路。

對於〈小溪、巨石和大海〉的集體解讀

〈小溪、巨石和大海〉[1]是〈地震後兒童和青少年團體心理遊戲輔導〉一書中的一個故事。創作這段放鬆訓練的本意是給經歷過地震的兒童聽，但後來使用時發現：它對經歷過地震的成人同樣適用，它對沒有經歷過地震的兒童和成人

也適用。因為它選取的是自然界一個常見的情景，聽者可以把自己的故事投射到這些象徵性的語言中。水的意象是人們非常熟悉的，河流是水的一種形態。河流既可以代表人一生的成長，又會讓人們有安全感、接納感，並在此中處理分離、融合和接納等情緒。在工作坊中，在處理個體的壓力之前，學員們先聽了這一段錄音，聽完後把自己的感受畫了出來。由於它是一個象徵性故事，所以比本書第二部分中的引導語要長一些。

請隨著我們的引導語和音樂讓自己放鬆下來。在你完全放鬆之前，或許你需要調整一下自己的身體，或坐，或趴，或臥，或躺，讓自己更舒服一些。調整一下自己的思緒，關注在呼吸上。或許你還要調整一下自己的呼吸，讓自己的呼吸變得深、長、慢、勻。或許閉上眼睛會讓你的身心進入到更加放鬆的狀態。你能夠聽到周圍的各種聲音，這些聲音不會干擾到你，它們可以幫助你更快地放鬆下來；你能夠感覺到身體與周圍的接觸，能夠感受到周圍的溫度。如果有風吹來，你能感覺到風兒拂過皮膚的感覺。你的心，你的身，放

① 嚴文華、李驥著：《地震後兒童和青少年團體心理遊戲輔導》。華東師範大學出版社，2008，第 149 ～ 151 頁。

鬆下來。慢慢地，周圍的事物離你越來越遠，你只關注到我們的聲音和音樂。

　　隨著深呼吸深、長、慢、勻，身體的感覺變得慢慢清晰起來。你能感受到每一次深呼吸。隨著每一次深呼吸，你身體的感覺都會不同。每一次深吸、深呼，你都會更加放鬆。你身體的各個部位都放鬆下來。你能感覺到每個部位放鬆下來，頭、頸、肩、胸、腹、臀、大腿、小腿、腳、胳膊、手指，每一塊肌肉、每一個骨節都徹底放鬆。

　　感覺身體越來越輕，越來越輕。輕得像天上的雲朵，一朵飄浮在天空的雲。非常自由，非常自在，非常愜意。在藍藍的天空中，這朵雲用自己的速度飄浮著，飄浮著，飄浮著。一陣風吹來，雲變成了雨。雨水一滴、一滴、一滴地落下來。一滴雨落下來，一滴雨落下來，又一滴雨落下來。雨珠一滴、一滴、一滴地落下來。落在地面的雨水，一滴、一滴、一滴地匯聚起來，一滴、一滴、一滴的雨水，匯聚成了淺淺的水流。一條、一條、一條淺淺的水流，匯聚成了一條小溪。淺淺的小溪開始流動，越來越多的水匯聚到小溪中。就像蹣跚學步的孩子，小溪慢慢地向前流動。就像不斷長大的孩子，小溪變得越來越大。長大的小溪有了自己的方向，它開始走下高山，流過平原，穿過森林。不斷有水流加入小

溪，小溪覺得自己越來越有力量。小溪不斷地向前奔流。

有一天，小溪遇到一塊巨石。小溪從來沒有遇到過這麼大的石頭。它想把巨石沖開。它用盡全身力氣沖向巨石。巨石紋絲不動。小溪有點急，小溪有點怕，小溪又用盡全身力氣沖向巨石。巨石紋絲不動。小溪很著急，小溪很害怕，小溪有點累。

「大石頭，大石頭，你為什麼擋住我的去路？」

「我一直在這裡。我就是自然的一部分。」

小溪再次用盡全身力氣沖向巨石。巨石紋絲不動。小溪很著急，小溪很害怕，小溪很疲勞。

「大石頭，大石頭，你為什麼擋住我的去路？」

「我一直在這裡。我就是自然的一部分。你有你的方向，我有我的位置。」

小溪想了想。

「是啊！我為什麼一定要沖開大石頭呢？也許還有其他的方法。」

小溪分成兩股，從大石頭兩側流過。左邊的那股水流繼續向前流去，右邊的那股水流打個迴旋，安靜下來。它對繼續向前的水流說：「我沒有力氣了，我累了，我要在這裡停下來。你繼續向前吧！再見了！帶著我的祝福上路。」右邊

第 9 章　圖畫工作坊：小溪和種子

的水流形成一個水潭，安靜地停留在那裡，白雲把自己的影子倒映在裡面。「再見了！我記住了你的祝福！」左邊的水流繼續向前流。

小溪流過高山，流過平原，穿過森林，繼續向前流。它有時會想起那潭水，有時會想起那塊大石頭。它們會想自己嗎？它一直沒有停下腳步，它始終在向前流。有一天，它來到一片巨大的水域，溫暖、寬闊、無邊無際，波光粼粼，浪濤聲聲。魚兒們在快樂地游動，水草們在自由地飄動。還有白帆點點、海鷗飛翔。原來，它來到了大海！小溪從來沒有見過大海，但它感受到完完全全被包容，被接納，被關懷。

小溪感動地問大海：「大海啊大海，你為什麼接納我？」

「我一直都在這裡。無數條小溪、大江和大河匯聚成了大海。就像你接納了那些小雨滴一樣，我接納所有流到這裡的水，所有在這裡的生命，所有在水上的船。」

看到天上飄過白雲，小溪問大海：「我現在很想念那停留在大石頭邊上的水潭，我該怎麼辦？」

「你曾經是水潭的一部分，水潭曾經是你的一部分。你有你的方向，水潭有它的位置。你想念它，它也想念你。」

「我能託天上的白雲捎去我的祝福嗎？」

「你曾經是一朵雲，潭水也曾是一朵雲。在大自然的懷

中，你們從來沒有分開過。它一定會收到白雲帶去的祝福。」

「大海啊大海，你會一直這樣愛我、包容我、接納我嗎？」

「我一直在這裡。我會一直愛你、包容你、接納你，如同你接納和包容那些雨滴。」

圖9-2　感受生命中的暖色

把包容、接納和愛的感覺留在心裡，或留在身體最需要的那個部位。或許這些感覺本來就在你心裡，你現在要做的只是讓它們慢慢充溢到你的全身、你身體的各個部位，你和它們充分融合在一起。包容、接納和愛是你的一部分。

慢慢地，你可以用自己舒服的方式和節奏，睜開眼睛，回到這裡，清醒過來。

感受生命中的暖色

工作坊結束後，作畫者為圖 9-2 這幅畫寫了一段文字：「如果要給這幅畫取個名字，就叫『感受生命中的暖色』。」她描述自己聽故事的過程：「有了第一次的放鬆，不安全感和緊張少了很多。帶著些許不安，我開始了第二次心靈之旅。

故事的前面部分，雲變成雨，雨匯成小溪，小溪慢慢向

第 9 章　圖畫工作坊：小溪和種子

前流淌，我感覺自己在享受一個非常優美的故事。後來，小溪遇到了巨石，怎麼也過不去。石頭說：我是自然的一部分，我本來就在這裡。小溪使盡全身力氣拍打石頭，石頭紋絲不動。我開始為小溪著急，我在心裡說：趕緊繞過石頭啊！但是小溪還是沒有過去，這讓我更加著急。後來小溪終於開竅了，小溪分成了兩股，一股繞過石頭繼續前進，一股留下變成了水潭，這有點出乎我的意料。

前進的那路小溪最終找到了大海，小溪投入了大海的懷抱。我只聽到大海說：我會包容你，我會包容你。大海啊！你的胸懷是多麼寬廣，你悅納了小溪的一切。我的情緒開始激動起來，我好想哭。我突然感覺有一股暖流在我的胸中湧動，它的力量越來越大，充斥了身體的每一個細胞，好像要從毛孔中噴射出來，我的身體是暖的。

找到歸屬的小溪開始懷念那個水潭，她曾經是小溪的一部分，她讓白雲帶去祝福，白雲也曾經是小溪。聽到這裡，我終於忍不住哭了起來……我終於明白了，小溪是我，水潭是我，白雲也是我。」

對自己圖畫的解讀，作畫者寫道：「我先用大片的朱紅色代表了溫暖的感覺，左邊的黑色代表大學之前的我，中間用黑色和朱紅的混合代表大學時代的我。」

作畫者以「自我察覺」為小標題，寫下下面話語：「生命中其實有暖色，哪怕是黑色的過去也有零星的朱紅，很多時候我們的感覺麻木了，感受不到溫暖，這次的心靈之旅讓我的這部分神經徹底甦醒。我在冬天畏寒怕冷，原來身體的亞健康背後有更深層次的原因。生理和心理在某個地方有交點，這是多麼神奇啊！」

　　這是一幅視覺衝擊力很強的圖畫。有很大的能量，整個畫面都被大的色塊填滿，如作畫者所說：「有一股暖流在我的胸中湧動。」這個故事啟動了作畫者的成長感受，生命歷程中一路走來的感受：大學之前沒有感受到很多溫暖和自信的自己；大學時代處於成長期；而那種溫暖感有可能是作畫者在現實中感受到的，也有可能是她渴望得到的。三個階段並不截然分開，而是相互有些交錯。

　　當作畫者說「小溪是我，水潭是我，白雲也是我」時，其實她是在進行內心的整合。那些成長階段中不同的自我形態，那些她想忘掉卻依然在她心裡的形象，那些不同形態的情緒，都開始了接納。所以，她的淚水是幸福的淚水，和自己的過去相遇時流下的眼淚。

行走在兩個世界之間

　　這幅「海的故事」（圖9-3）也很有視覺衝擊力：右面

第 9 章　圖畫工作坊：小溪和種子

圖9-3　海的故事

大部分是藍色的海，左邊小半部是巨大的石頭，一個小小的人兒坐在石頭上。在這位作畫者看來，石頭與大海分別象徵著兩個世界，而這兩個世界格格不入，分割在不同的空間中。水本來是極易變形的，但在作畫者的世界裡，大海成為了方方正正的大海，而石頭也成為高山深壑，人在它面前，無比渺小，無法跨越這塊石頭，無法走進大海的世界。通常，石頭代表著困難、挫折，而大海代表著愛、接納、包容和能量，在作畫者看來，這兩部分之間沒有交會，她只能置身石崖，徒有羨海情。

在聽這個故事時，很多人會選擇一樣事物來代表自己。很多人會選擇小溪。而這幅畫的作畫者，沒有選擇其中的任何事物。她置身於故事之外，想要行走在兩個世界之間。雖然畫面上呈現出巨石，但整個畫面卻並沒有表現出陰鬱，因為作畫者用了黃色的雲朵、紅色的太陽。

如果作畫者可以再次進入放鬆狀態，浮現出這幅畫後，讓圖畫發生一些變化，有些東西流動起來，有些東西發生顏色或大小的改變。那時兩個世界的關係可能會不一樣。

在故事中看到自己

在這個故事中，按照順序主要出現以下事物：雲朵、雨滴、小溪、石頭、水潭和大海。而作畫者選取了對自己最有意義的部分來表達。有的沒有出現具體景物，只是把自己的感受表達出來，如圖 9-4。有的作畫者選取了所有的景物，如圖 9-5。有的是介於兩者之中的，如圖 9-6。有的作畫者只突出表現一種或兩種，如圖 9-7 至圖 9-10。這就是故事的好處：每個人都可以在故事中看到自己。每個人聽到的都是自己的故事。儘管那麼多人聽的是同一個故事，但卻沒有兩幅畫是相同的。

圖 9-4 是由數個彩色同心圓組成的畫面。蕩漾開來的，像是水潭的波紋，像是大海的波浪，生生不息。儘管畫中並沒有出現具體事物，但可以感受到作畫者內心的和諧。

作畫者寫道：「進入放鬆狀態時很快，以致於後來進入一種睡眠狀態。夥伴們分享畫時，我才留意到沒有聽過這段：『小溪繞過巨石，一股匯入大海，一股留在那裡成了水潭。匯入大海的小溪有時還很想念那留在巨石那裡的夥伴。』」

最後浮現的是這樣一幅畫：圓，藍色的，不規則的，像暗潮洶湧的大海，大海懷抱著紅色、綠色、黃色、白色，一

第 9 章　圖畫工作坊：小溪和種子

圈又一圈。被包容的這些像是從各個方向過來的小溪、江河，顏色不同，形狀各異。而大海呢？又被外面更大的圓包圍著，這些圓就像是天與地。

圖9-4　大海的內心

圖9-5　一路前行

畫完後，驚嘆自己的速度，也驚嘆這個成果。我一次次地看著它，那個藍色的圓很醒目，越來越深，像是進入了大海的內心：身邊的很多事物，像故事裡的巨石、小溪、湖泊、大海……原來就一直存在著，它們的存在，有各自的道理，那些道理有時不能被我們所理解，那是因為我們在以固有的方式去思考，如果換種方式，那麼可以被我們理解和接納。

這個故事給我的感覺是：假使小溪用滴水穿石的精神能沖開巨石，如果你願意，也是一種方式；如果小溪試

著繞過去，包容了巨石的存在，自己也找到了歸屬，匯入大海的包容中，也是一種方式。我喜歡後面一種，但當我寫出這份心情的時候，又有一種疑惑：這種包容是那種逃避嗎？呵呵，這是一種矛盾吧！潛意識和意識的矛盾？」作畫者的這段話也發人深思：不要因為自己採用了某種方式就批判別的方式。

圖9-6　心情

　　圖 9-5 是一幅寫意畫，用了象徵手法來表達。那顆心是小溪的心，一路前行。棕色的是石頭。溪流左下角的是水潭。溪水一路前行，來到大海。在畫面上，大海並不龐大，但卻表現出溫柔和接納，有女性的特徵。從畫中可以看到作畫者內心的順暢。

　　圖 9-6 有一朵黃色的雲、一朵藍色的雲，還有一顆心和一枝綠色的植

圖9-7　歡愉的溪流

物。作畫者說這樣畫出來後讓她很舒服。她在故事中聽到了自然、愛和生命。「這幅畫取名叫『心情』。兩朵雲代表自然，綠葉代表生命，心代表愛。愛讓一切生命物質流動。」

第 9 章　圖畫工作坊：小溪和種子

圖9-8　是小溪，也是路

四種事物均勻地分布在畫面上，展現出她做事的規律整齊風格。她寫道：「每個人都經歷了生命中或多或少的曲折和辛苦，我們仍努力堅持、活著，本身就該尊重和讚美。所以我們在關注自己的同時，需要更關注身邊和他人的狀況。巨石的阻擋，大海的包容接納，讓我們向生命中愛的人說謝謝。」

圖 9-7 畫出了主要景物，唯獨沒有畫大海。水的感覺特別強烈：溪流是水，雲朵是水。溪流中有石頭，但卻和小溪和睦相處，並不對小溪的前行構成威脅。

圖 9-8 畫的也是溪和石，只是溪邊長滿了綠草，開滿了鮮花。在畫的左上角，有兩幢房子，房子的路直通向一塊平且大的石頭。在溪裡還有一塊石頭。這幅畫儘管帶著一些不穩定的感覺，但生機勃勃。

圖 9-9 關注的是水潭。水潭並不是故事的主角，在最初編寫這個故事時，我並沒有刻意去處理它，只覺得它可能代表著分離，和自己一些經歷、情感的分離，或者和一些人的

分離；代表著沉澱，情緒的或感受的。但在這次工作坊中，有好幾個人都提到了水潭，並且說水潭觸動了他（她）們內心的一些情緒。這幅畫就是其中一個代表。

圖9-9　雨過天晴

作畫者說：「這是一個很深的水潭，看不見底。水是清的。但因為很深，所以呈現藍色。」水從深潭流出，繞過巨石，流到一片草地的底下，滋潤著草地。這個水潭已經不是故事中的水潭──故事中的水潭並不是溪水的起點，而是小溪在奔流過程中形成的。但在這位作畫者眼裡，水潭是起始點，因此，她在訴說自己的故事：不論水潭對她意味著過去的什麼經歷，它始終是美麗草地的滋養泉源。只是，在畫面上，雲朵、雨滴、深潭和風兒佔了畫面的大部分，而草地和太陽則只有較小的位置。也許這是在提醒作畫者：該是處理和深潭的關係的時候了。那些一直暗暗滋養著她的某些過去，也許在她心裡佔據了過重的比例。

圖 9-10 關注在石頭上。在工作坊中關注石頭的人比例並不高。這幅畫中的石頭是巨大的，而那溪水像是黃河之水天上來。可以看到兩者之間有強烈的衝突：動和靜，柔和剛。作畫者的筆觸隨意而潦草，這也許是她處理問題的風格。

圖9-10　巨石

圖 9-11 關注在大海上。作畫者說：這幅畫「不是一種涓涓細流，而是波濤洶湧的海。一個高過一個的海浪，烏雲密佈的天空，隱約遮住了半個太陽。不透明水彩畫的質感，表達出內心的波瀾。小溪匯成海，海水蒸發成為雨，雨落下來又匯成小溪，這是一個周而復始

圖9-11　海浪

的循環，也許，人生也是一個輪迴。」

　　那些翻湧的波浪，似乎要和天上厚厚的雲層碰撞在一起。很有氣勢，但也很讓人擔心大海造成的破壞力。亮色是右上角躲在雲層後面的太陽。這不是故事中那個包容的、接納的、愛的大海，但這是作畫者內心的生命之海。

　　工作坊結束後，關於圖 9-12 這幅畫，作畫者寫了一個長長的故事：「畫這幅畫的時候我的內心還算平靜，但是在畫紙背後寫出我自己的內心感受的時候，我無法控制住自己的淚水，不得不幾度停下來哭泣，直到全部寫完，在分享自己的畫背後的故事的時候，我的情感再次迸發。

　　畫面中的小兔子是我的女兒，她快 6 週歲了。昨天晚上她發燒 40 度我沒能好好陪她。我還有個兒子，我的女兒和兒子是龍鳳胎。我好像更喜歡我兒

圖9-12　女兒和我

第 9 章　圖畫工作坊：小溪和種子

子，外人也說我看起來比較偏心，其實女兒很依賴我，而我常對她做錯事情之後大發雷霆，事後我自己會很內疚。她這次發燒很大一部分原因是她感受不到我的愛，常常哭喊試圖引起我們的注意，而她越哭泣越受到我們的責備。我很對不起她，我有必要重新審視一下我們的親子關係。

　　右邊的迎客松是我，我的大部分樹葉朝向我的女兒，而我的女兒抱著雙手面朝前面，她缺少足夠的安全感，儘管她很需要我的懷抱，卻沒把她的臉朝向我，小兔子和迎客松之間有很多大大小小的石頭，它們似乎是阻礙在我們之間的東西，那些東西到底是什麼呢？其中有一塊石頭非常大，比我女兒的身高還要大，她能過來嗎？我能做些什麼呢？」

　　這段文字看似和小溪、巨石、大海沒有關係，但它確實是這個故事在作畫者的心中激起的迴響。故事中大海的接納，讓她反省自己對女兒的接納。從故事在她心頭激起的迴響中，可以看到行動的信號。只是，這裡並不清楚她呈現的部分只是她眼中所看到的現象，還是事實。她和丈夫、兒子的互動沒有畫出來。一個孩子並不會單獨構成和她相距遙遠的原因，何況那些石頭深有含意。

生命和成長——春天的種子

〈春天的種子〉①是嚴文華所著《和自己的心在一起》一書中的一篇文字，在該書所附 CD 中也有錄音。這篇文字主要是透過種子的成長講述生命的成長。種子的成長具有非常積極的寓意和象徵含意。它和人的成長、希望的成長有相似之處。我在許多場合都用過這段錄音，效果非常好。在這個自我成長團體中，我也用了這段錄音。本段引導語也較長。

請隨著我的引導語和音樂讓自己放鬆下來。在你完全放鬆之前，或許你還要調整一下自己的呼吸，調整一下自己的身體，調整一下自己的思緒，讓自己的身心能夠進入到放鬆狀態。你能夠聽到周圍的各種聲音，這些聲音不會打擾到你，它們可以幫助你更快地放鬆下來；你能夠感覺到身體與周圍的接觸，能夠感受到周圍的溫度。我不知道還需要多久，你的呼吸會變得深、長、慢、勻，也許幾十秒，也許一兩分鐘。

隨著深呼吸，你身體的感覺慢慢變得清晰起來。你能感受到每一次深呼吸，氣流吸進來，在全身流動的感覺，氣流

① 嚴文華著：《和自己的心在一起》。中國輕工業出版社，2009。第 26～29 頁。

第 9 章　圖畫工作坊：小溪和種子

呼出去，身體微微的起伏。每一次深呼吸，你的身體感覺都會不同。每一次吸氣，你的精神會更加集中，關注在呼吸上。每一次的深呼，都會帶走一些緊張感，你會更加放鬆。你身體的各個部位都放鬆下來。頭、頸、肩、胸、腹、臀、大腿、小腿、腳、胳膊、手指，每一塊肌肉、每一個骨節都徹底放鬆。

在你身心放鬆的同時，讓我們來談談春天。我不知道你經歷過多少個春天，但每一個春天都有不同的故事。春天裡有很多奇妙的事情，最奇妙的事情之一就是見證種子發芽。你種下一粒種子，天天去看。土地沒有任何變化。你會以為種子睡著了。其實種子在使勁地成長。種下種子是你的工作，成長是種子的工作。在我們看不見的地下，種子長出了根，那些細小的根給種子提供了養分。吸收了養分的種子使勁地長。你看不見它在長，你聽不見它在長，你感覺不到它在長，但種子一直在長。

有一天你會發現土地被拱開一道小小的縫隙。一根嫩芽悄悄地鑽出來，像一個站在門口探頭探腦的小娃娃，正猶豫著是不是要馬上到地面上來。春風溫柔地撫上嫩芽的臉，嫩芽不再怯生生的。它放大膽子挺直腰，慢慢地把蜷縮的葉子

展開，彷彿整株植物伸了個舒服的懶腰，葉子就展開了，在陽光下，那些細細的葉脈就像山川河流一樣遍布在葉子的表面。植物一定很享受它的生長。

第二片葉子很快又悄悄探出頭。那鵝黃的嫩芽慢慢變成了嫩綠色。第三片葉子又長出來。整株植物不停地在長。你看著它時，似乎感覺不到它在長。但它一直在不停地吸收養分，不停地接受陽光，不停地接受雨露，第四片葉子長出來，整株植物高了一些。第五片葉子長出來。第六片葉子長出來。第七片葉子長出來。整株植物越來越大，越來越高。越來越多的葉子長出來。這已經是一株夏天的植物了。這是一株茁壯成長的植物，那麼美好，那麼奇妙，那麼富有生命力。我不知道在你的想像世界中，這株植物到底是什麼，但你知道它是什麼。

當葉子在不斷地長出時，這株植物又在做開花的準備。你可以看到第一個花苞的形成。它慢慢地在葉子下面長出來。你看得見第二個花苞、第三個花苞、第四個花苞、第五個花苞、第六個花苞、第七個花苞。我不知道你的植物到底會有多少花苞，這不重要，重要的是你知道整株植物都布滿了花苞，你帶著滿心的期待等待花苞的開放。

花兒開放了。在微風中，花兒開放了。一朵、一朵、一

第 9 章　圖畫工作坊：小溪和種子

朵。所有的花苞全部開放了。你看得見花兒的顏色，看得見花兒在風中搖曳，聞得見花兒的清香，觸摸得到花瓣和花蕊。你帶著愉悅的心情看著這些花兒，看著這些怒放的花兒。做一株開滿花兒的植物，會是多麼奇妙！會是多麼生機盎然！從未有過的愉悅充溢著你的內心。這株植物長大、開花的過程是多麼神奇！

神奇的還不只是這些。花兒開過之後，植物長出種子。剛開始時是小小的，慢慢地長大了一些。你看得見種子的形狀和大小，你看得見種子的顏色。你看著種子成熟。一粒一粒，這些種子落入你的手心中。每一粒種子都是一粒希望。你給每粒種子賦予一個希望。你把一個願望放進一粒種子裡，你看到願望和種子融合在一起。種子的顏色開始變化。你把不同的願望放進不同的種子裡，種子的顏色開始變得五顏六色。你的手裡捧著彩色的種子，捧著彩色的希望。你的內心充滿著希望。保持這種感覺。體會春天裡成長的感覺。在心靈的世界裡，可以四季如春。保持這種生長的感覺、成長的感覺。你已經體會了種子成長的神奇，你要做的，只是把種子放進心靈的田地，發芽、開花、結果。生命中那些需要成長的主題，可以在任何時候進行。

現在，我們要結束這段放鬆訓練。把生命成長和希望成

長的感覺留在心裡。慢慢地，你可以用自己舒服的方式和節奏，慢慢地睜開眼睛，清醒過來。

當大家開始作畫時，我覺得教室裡充溢著蕙蘭之香，湧動著春天的氣息。那一刻，每個人的心裡都是非常舒適、祥和的。

狀態改變前後的變化

如果比對以下兩幅圖畫，有誰能想到這是同一個人相隔一天所畫的？在圖 9-14 中，雖然那株植物有很長的根，代表著作畫者內心有些糾葛，但整個構圖非常具有美感，讓人賞心悅目，可以感覺到作畫者的創造力。在圖 9-13 中，則只有一團糾纏在一起的線條，代表著作畫者的內心如同一團亂麻。兩幅畫之所以有這麼大的差異，原因在於作畫者的狀態隨著引導語的不同發生了改變，從緊張、不知所措，變

圖9-13　放鬆，放鬆

圖9-14　生機勃勃

第 9 章　圖畫工作坊：小溪和種子

圖9-15　特別的春天

成了放鬆和寧靜。圖 9-14 向我們展示了：當一個人身心放鬆時，其內在的潛能能做多麼有創造力的工作！

那些開在心裡的花兒

這裡兩幅畫都畫了開花的植物。

作畫者給圖 9-15 這幅畫命名為：「特別的春天」。她寫道：「畫這幅畫時，我感覺到溫暖、幸福、生機、陪伴、成長和微笑。在特別的春天，我擁有了女兒，在特別的春天，我成長了，我知道該怎麼做了。」她對這幅畫這樣描述：「橙色的畫面代表溫暖，因為生命的成長需要溫度。中間很大的向日葵代表我的女兒，向日葵下是我。周圍都是從土地裡冒出來的生命，他們可能是我的朋友或者我身邊的人。後面的背景是一眼望不盡的充滿生機的田野。」

她對自己的圖畫進行分析：「在這幅畫裡我變小了，並且

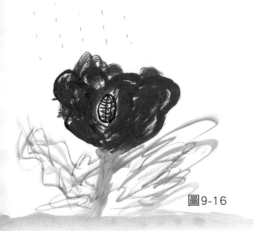

圖9-16

用了我之前比較忌諱的大紅色代表我自己，很奇怪吧！嚴老師說，妳可以和向日葵一樣大，你們是平等的。對啊！我變得那麼小了，那我是什麼呢？我可能是春風，或者變成露水，或者變成陽光，我可能變成生命生長需要的任何東西。」

「讓我感到詫異的是，當我在放鬆狀態下，我想像著這幅畫面，我感覺自己在微笑。我沒想到要笑啊！但我確實笑了，這應該是潛意識的笑吧！當我們大腦中產生一些積極的情緒體驗時，臉部肌肉便開始做出笑的表情。」

這是一幅非常美的圖畫，不光圖畫的顏色、構圖具有美感，還有那些文字，那種情懷，都具有美感。整體呈現出一種和諧，一種接納，一種包容。這樣的圖畫會讓人們更好地整合自我。象徵性故事的力量之所以強大，在於它沒有直接

圖9-17　種子的歷程

說整合，但聽者可以從中汲取整合的元素，進行自我整合。

　　圖 9-16 畫的是一株茁壯的花兒，它健康而美麗，傲然地開放在陽光下。能夠感受到作畫者內心的成長和綻放。作畫者寫道：「畫這幅畫，心情是非常輕鬆愉快的。在音樂和指導語的引導中，展現在我眼前的是一種花。我小時候經常在庭院裡種植，春天播種，夏天開花。傍晚的時候花開得最豔，顏色是玫紅的。這種花朵包著種子，帶著種子一起成長。當種子成熟的時候，種子變成黑色，花瓣的顏色逐漸變淡，如果沒人來摘，種子便跟隨花瓣掉落在泥土裡，為第二年的春天而醞釀。畫好後，有點小遺憾：如果我會畫畫，這種豔麗和生生不息的交替也許會表達得更加充分。」其實作畫者不用遺憾。「我手畫我心」的工作坊見證了許多不會畫畫的人畫出最美麗的「心」畫。

種子的歷程

　　下面這幾幅畫都呈現了種子生長的過程，強調的是成長本身。圖 9-17 這幅畫蘊含了深刻的生命哲學：種子成長的過程。當花朵凋零之時，作畫者不是停留在凋零的瞬間，而是看到「來年」，又一個春天即將來到。種子並不因為自己最終會凋零而停止生長。種子一直在努力地生長，一次比一次長得好。那些樂觀和積極，就蘊含在種子成長的過程中。

圖 9-18 的作畫者說：
「如果給我更長一些的紙，
我會繼續畫下去。成長的
過程生生不息。」雖然和
上一幅畫的主題相似，但
對這位作畫者來說，種子
要經歷更長的準備和孕育
階段。這或許意味著她的
成長經歷了很長的積蓄力
量的過程。

圖9-18　生生不息

　　圖 9-19 中呈現的不光
是種子的成長，還有種花
人的成長。種下種子後的

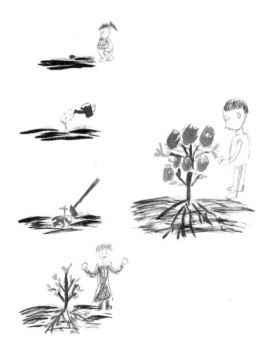

圖9-19　種花人

第 9 章　圖畫工作坊：小溪和種子

期盼，辛勤的澆灌和除草，欣喜地看著小苗長大，欣賞花兒的開放。種花人從小小的人兒步入青春，與花兒一同成長，寓意美好。

　　圖 9-20 是一幅非常具有美感的圖畫。種子看起來很有營養，雖然嬌嫩，但非常健康。長大開花後又是那麼清新、美麗和淡雅。而作畫者所畫的花，和她自己的氣質非常吻合。我們無時無刻不在圖畫中投射著自己，不是嗎？作畫者由這幅畫總結道：「我看到了不一樣的自己、潛意識的自己。分享交流時同伴們說我的畫唯美、浪漫、高貴，老師說很有藝術家的氣質。那是另一個不同的、充滿潛力的我。」圖畫會把人們的潛能開發出來，讓我們看清更深層的自己。

　　圖 9-21 畫的是小小的芽長大了，開出了美麗的花。「兩朵花」對作畫者是有一定寓意的，還有一棵樹陪伴著種子的成長。這代表著作畫者生命成長的一種狀態：那些陪伴和綻放都不會被忘記。

圖9-20　不一樣的自己

圖9-21　綻放

圖 9-22 至圖 9-25 的幾幅畫都是畫小芽，但它們的處理有些細微差別。

　　圖 9-22 除了小芽外，還畫了垂柳、太陽和兩隻蝴蝶。這代表了作畫者與周圍環境的良好互動。

　　對圖 9-23，作畫者說：「種子在我的心裡已經發芽，土壤既不貧瘠也不肥沃，天空飄過幾朵雲，雲淡風清。從事現在的工作一直是我的夢想，夢想的種子已經發芽，也許，離成長就不遠了。」在這幅畫中，夢的感覺很濃，流露出作畫者的信心和憧憬。

　　圖 9-24 強調了根部的一株小芽，強調著要多吸收養分，但也可能代表著作畫者內心的糾葛。

　　對圖 9-25，作畫者的關注點在於小芽本身，小芽佔據了畫的中心，並且享受著雨露的滋潤，周圍的一切事物都是圍繞著小芽的。只是，綠色已深到近乎黑色，代表著作畫者的內在壓抑和凝固。這棵小芽想要自由地伸展和成長，不是

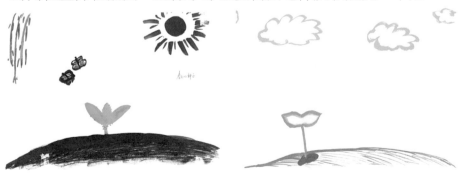

圖9-22　春芽1　　　　　　　　圖9-23　春芽 2

第 9 章　圖畫工作坊：小溪和種子

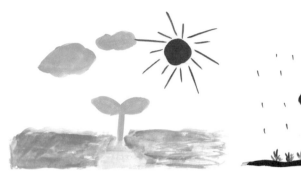

圖9-24　春芽3　　　　　　　　圖9-25　春芽 4

一件容易的事情。

被束縛的花兒

　　圖 9-26，第一眼看上去，這是生機勃勃的花兒。但關注一下植物的根。體積最大的那株植物，儘管是長在地裡的，但根是長在花盆中的。這是一株有故事的植物。通常長在盆裡的植物代表著成長受到侷限。在圖畫中，作畫者的處理是把花兒連盆帶土一起放在地裡。這是作畫者邁出的第一步。也許讀者會建議將花盆移除，但這未必會讓花兒舒服，或者說，未必會讓作畫者舒服。在工作坊中，作畫者自己的感

圖9-26　被束縛的花兒

受最重要。作畫者將來還可以就這個主題畫更多的圖畫，看看畫面上會浮現出哪些改變，那些改變是重要的行動信號。

象徵性故事的強大力量

在這一章中呈現的圖畫具有一種美感，具有一種心靈的震撼力。可能有這幾方面的原因：一是象徵性故事具有強大的力量，每個人都可以在故事中聽到自己，在那些情節中發展出自己的故事；二是象徵性故事與放鬆訓練的結合，能夠把作畫者帶到更深一層的自我探尋之路上；三是象徵性故事、放鬆訓練與圖畫的結合，使得個體的表達性更加充分，就像給故事插上了翅膀，可以帶著作畫者在自己的世界中翱翔；四是工作坊之前良好的組織工作和引導學習，使得學員們有一個進入、嘗試、預熱和期待的過程；五是學員之間、學員與引導者之間的相互信任。所有的開放和接納來自相互信任。

在工作坊中，表面上是我帶領學員們做活動，其實是學員們在進行自我放鬆和自我表達。他們對引導者、對同伴們的信任達到什麼程度，他們內心的開放就達到什麼程度。

在心靈的天空中自由翱翔，是一種多麼美妙的感受！

第 10 章

圖畫工作坊：
壓力、恐懼、整合和成長

　　這一章呈現了本書三個主題在工作坊中的實行。關於壓力應對部分的操作，可見本書的第三章。這裡分享兩位學員自我解讀的個案，其中一個我做了諮詢個案的推進。

　　關於恐懼情緒，可見本書的第四章，這裡呈現學員們的自我解讀、一個諮詢個案片斷以及其他學員的圖畫。

　　關於內心整合，可見本書的第八章，這裡呈現的是學員們在兩天內的整合。最後分享了學員們的成長感悟。

壓力及解決之道

學員自我解讀個案：黑色的魔爪

　　這裡先分享一幅學員自我解讀的圖畫。圖 10-1 這幅畫中的每一根線條、每一種顏色都是有意義的。它是作畫者聽

完第一段指導語畫出壓力感受後，又聽第二段指導語，畫出的變化。

　　作畫者自己做了非常好的解讀：「在放鬆的音樂和昏暗的光線中，我努力觸摸內心的靈魂，感受身心所受的壓力。漸漸地，我看到一雙黑色的魔爪，就像老鷹捉小雞一樣伸向我的心。於是，我用黑色的水彩在紙的上方畫了一隻手，代表來自於主管的壓力。我是一個對工作極度負責任的人，而上司的評價影響到個人的考核，因此感覺這隻手對我的影響很大，無力擺脫。」

　　「第二隻手我畫在了紙的左下方，橙色的，代表著來自學生的壓力。三年來的工作時間裡，大部分時間是與學生打交道的，這給我帶來壓力的同時，也使我獲得很多的快樂和自豪。因此我用了橙色，一種溫暖的顏色。」

　　「接下來，我畫了一隻黃色的小手，代表來自兒子的壓力。」

　　「最後畫了一隻混色的手，代表來自先生的壓力。兒子22個月了。他出生前，我以為我做好了所有的準備，包括人力和心理的。我的媽媽提前來照顧我，我先生每天下班後就忙於家事。兒子的到來讓我感覺到做母親的幸福和辛苦。但那時我先生的工作突然增加了，由於他表現優秀升了職，

第 10 章　圖畫工作坊：壓力、恐懼、整合和成長

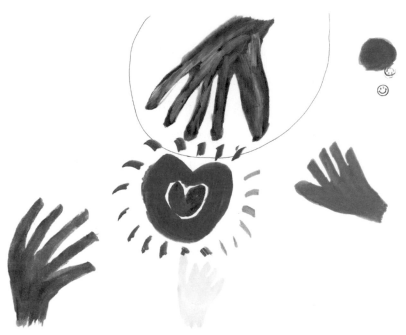

圖10-1　堅強的心臟在成長

這使他的工作時間加長了好幾個小時，做家事的時間和積極性明顯下降。我在坐月子期間就不得不做一些較輕的家事。

　　兒子滿兩個月時，是個很調皮的小孩了。我婆婆來照顧兒子，媽媽回了老家，先生出差一個多月，從那個時候開始，我每天幾乎腳不沾地地工作，很希望先生下班後能幫到我。也許是溝通方式不對，我們三天兩頭地吵架。我常常想，我們的婚姻是不是走到盡頭了？想到以往的感情和可愛的兒子，我仍然打起精神繼續著，盡力經營好這個家。」

　　「這許多的手中間，我畫了一顆小小的心，大半是紅色

的，小半是黑色的。我想我的心需要純淨。」

作畫者又描述了聽完第二段指導語後的行動：「放鬆壓力的音樂過後，我的內心感覺到了輕鬆，我在圖上做了一些改動。首先我用中性筆把黑色的手圈了起來。差點再畫一個扔掉的符號，但我控制住了。我想我與上司間還是可以做些溝通和協調的，如果我放棄了，那麼以後的工作更難做了。其實上司也不是把所有的精力放在我的工作上，我不必那麼在意他們對我的看法，只要工作做好了，誰都看得到的！」

「然後我把我的心畫得更大了，並且基本上是紅色的。我在心的周圍畫了一些短線，代表我將努力與他們溝通。」

最後在右上方我畫了一個溫暖的不刺眼的太陽。做完上面的改變後，我感覺到我的內心又充滿了力量。」

這幅畫及其解讀向我們展示了一個非常好的範例：如何運用圖畫認清自己的壓力，並找到可能的解決方案。作畫的過程、解讀的過程，都是作畫者自己完成的。藉由這個過程，她自我澄清了許多情緒，並從中找到了可以利用的資源。這位作畫者可以這樣做，你也可以這樣做。

在這幅圖畫中，每一隻手的大小、位置都有意義。可以看到，黑色那隻手體積最大，來自正上方（上下級關係、權威關係等），而且顏色最怵目驚心，應該是作畫者最主要的

第 10 章　圖畫工作坊：壓力、恐懼、整合和成長

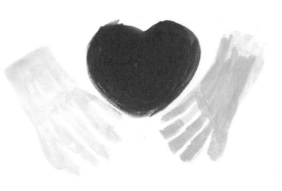

圖10-2　捧起心的希望

壓力源。而其他的手，一方面是壓力，一方面又是支持。在當下，對作畫者來說，需要花力氣去處理最大的這個壓力源。在圖畫中，作者用了兩種方式：一是阻隔，不要讓這個壓力源直接影響到自己，或者把其影響力控制在一定限度內；二是增強自己的能量，擁有一顆更強大的心，多一些主動溝通。

　　這些解決方法來自作畫者本人，所以她更有可能採用這些方法。值得注意的是，在改變圖畫時，作畫者並沒有情緒化地把黑手刪除，或塗更濃烈的顏色，而只是畫了一個隔離圈，用隔離和限制範圍的方式來工作。可以看到，當我們放鬆時，我們的負面情緒並沒有像開了蓋的潘朵拉盒子，不顧一切地湧現出來。我們總是在「安全地」釋放著自己的情緒，哪怕是在圖畫中。

　　在最後的自我整合圖畫中，作畫者又畫的是和手有關的圖畫（圖 10-2）。這是一雙手捧起一顆紅心的畫面。從這兩幅畫可以看出作畫者的行為風格：強調行動，行動第一，

行動比思想走得快。這種類型的人往往也屬於 A 型人格。減壓的方式是學習「慢」工作、「慢」生活。這裡所說的「慢」，並不要犧牲效率，而是學會關注當下，不要讓自己為焦慮所主宰。

在壓力中新生

對圖 10-3，作畫者後來寫道：「這次的感覺很放鬆，沒有了焦慮不安。但指導語記得不是很清楚，只是聽到要表現壓力，當指導語說：你的腦海中可能已經浮現出了一幅畫，其實我當時大腦中一片空白。這和前面兩次體驗不同，前面兩次我很確定自己要畫什麼，但這次我是真的不知道自己要畫什麼。但後來就有了『新生』。」

紅色的螺旋線是一陣很大的龍捲風，從左邊刮向右邊。龍捲風的周圍是黑色，代表死亡。左邊被風颳過的地方，開始長出綠色和橙色的生命，這生命的力量很頑強。右側三棵樹代表幸福的小家庭，這個家庭在未來有可能也會面臨龍捲風的掃蕩，但是我確定即便是掃蕩過後，依舊會新生。」指導語聽得不是特別清楚，常表明人們已進入深層放鬆狀態，人們只是感覺周圍的事物，但不會特別用力，而且注意力非常狹窄，具有定向性。這其實是這位作畫者「不再焦慮」最好的印證。整幅畫其實區分成了三部分：左邊有小草的那部

· 225 ·

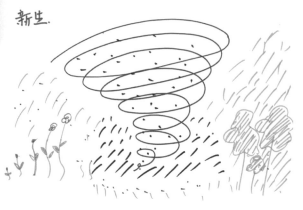

圖10-3　新生

分代表過去，曾經的經歷已化作紅花綠草。中間的部分代表當下，正在經歷龍捲風的襲擊，有一些東西正在消逝和被滌蕩。右邊的部分代表未來，可能和家庭有關，將會經歷一些大的變化或危機，但作畫者相信危機會被化解。只是在作畫者後面的解讀中，她沒有再觸及這樣深的主題。她聚焦在於工作模式上。在哪個層面上來解讀圖畫，是由當事人自己決定。在這本書中，「龍捲風」已出現過數次，它代表著改變的意願，代表著破壞力的改變，代表著無法控制的能量。

　　觀看著這幅畫，作畫者有了感悟：「我平時做事喜歡事先計畫，如果事情沒有按照計畫那樣發展，就會比較焦慮不安。為什麼要計畫呢？可能是對未來的事情有不安和擔憂，計畫好了，按照計畫來，讓我感覺非常踏實、有安全感。這次的繪畫顛覆了我以前的風格，我不確定，不知道要畫什麼，也沒有計畫，而且居然也不焦慮擔心。最終還是畫出來了，而且自我感覺良好。奇怪！驚訝！沒有了計畫的束縛，

压力的释放与转变

圖10-4　壓力的釋放與轉變

率性而為，順其自然，居然也能做得很好。」

「很多時候我給學生計畫得太多了，害怕他們做不好，替他們挪開絆腳石，這樣做的結果是，我把本來不屬於我的壓力攬給了自己，同時剝奪了學生體驗失敗的空間。其實，沒有了我的計畫，他們照樣會做得很好。」

自我察覺對作畫者很重要。不論是對圖畫內容的解讀，還是對自己作畫過程的感悟，對個人成長都很重要。圖畫在哪一刻出現有多種情況。有的時候我們提筆之前已經很清楚，有時動筆之後我們才知道要畫什麼，有時畫到一半我們才知道我們正在畫什麼，有時我們只能呈現一張白紙。這些都是正常的。在工作坊中，要反覆強調的是：關注你當下的狀態，接受你當下的感覺。

圖 10-4 是同一位作畫者畫的第二幅關於壓力的圖畫。

第 10 章　圖畫工作坊：壓力、恐懼、整合和成長

作畫者寫道：「感覺和上面相同，當放鬆結束的時候，我仍然不知道要畫什麼，只記得指導語說：壓力的呈現方式要改變。所以就把龍捲風改成了從左向右匯聚的線條，感覺這些線條應該透過一個狹長的管道，向右邊去，但是這又讓我不舒服，所以在管道兩側開了通風口，我不想要的壓力透過這些開口釋放出去，而我想要留下的壓力從右邊出來，變成動力。畫完這些以後一看，感覺還少了什麼，如果我是那個管道的話，我還需要一些支援，就添上一些螺旋線，表示有螺旋線捆綁在管道上，以防管道因為承受的壓力太大而爆炸。畫完後一看，特別像中學物理中的電磁感應場。奇怪了，我根本就沒想這麼畫來著，為什麼會畫成那樣呢？難道這是我內心壓力排解方式的原型？」

這幅畫和圖 10-3 相比，最大的特點就是多了可控性和轉變性。圖 10-3 中的龍捲風是有能量的，但不可控。而這幅畫中用那些有規律的線條，表達了可控性，並且把壓力轉化為動力。中間有一些精巧的設置，如管道、通風口和螺旋線，幫助作畫者來實現這種轉變。畫中的信號是：有選擇性地知覺壓力源；只承擔那些自己能夠承受的責任；必要時尋找支援。只是需要關注這一點：上一幅畫中那些非常有生機的元素，在這幅畫裡被轉化成機械的、沒有生機的模式。這

其實代表著作畫者的工作模式：更多用理性去面對工作和生活，而感性的那一部分，常常受到壓抑，只能曇花一現。如果理性攜手感性一同工作，她的生活模式會更加平衡。

作畫者感悟道：「從最初的緊張不安但很確定，到後來的我不知道、不確定但又非常驚喜，這種變化挺神奇的。也許沒有了緊張和不安，潛意識的力量會發揮得更好。潛意識的力量是無窮的，我更加確定我會在這條路上走下去。」那一場遮天蔽日的龍捲風透過畫面的改變，轉變成可以利用的動能，這就是圖畫的神奇之處。

赤腳女孩

圖 10-5 這幅畫和圖 10-6 是同一位學員所畫的壓力圖畫。她希望以來訪者的身分接受諮詢，以幫助自己。她先介紹自己的畫：「第一幅畫分了三層。在最高一層，是我自己和另外一個人。藍色的那個人是我，旁邊那個人，是我以前的戀人。第二層是大山。第三層也是我，我赤著腳走在石頭上，覺得非常孤獨。第二幅畫是自己站在水潭邊，覺得很孤單。底下全是水。」學員們問了很多問題。

「為什麼最上層的那個妳那麼小？」

「因為我很有依靠感。」

第 10 章　圖畫工作坊：壓力、恐懼、整合和成長

圖10-5　赤腳女孩

「為什麼在最下面一層妳會赤著腳？」

「不知道。只是覺得想要畫赤腳。感覺很無助，很孤單。」

「那妳是想要有個依靠？」

「對，我想有個依靠。」

「為什麼不能依靠？」

「因為我要獨立，我要堅強，我要擁有孤獨的力量。」

「為什麼會畫山？」

「我覺得那意味著過去的阻礙，這些阻礙應該不存在。」

應該怎樣和現實怎樣有時是不一致的。在心理工作中應該注重情感第一、事實第二，首先應該在情感上接納來訪者。當然，在情感上接納並不意味著觀點上接受。作畫者反

圖10-6　水潭

覆提到了她的情緒感受，但她的情緒被大家忽略了。另外，在上面的提問中，過多地想要探究「為什麼」，反而沒能讓來訪者理清思路。此外，大家的提問過分關注圖畫的細節，但對作畫者而言，這幅圖畫帶給她的整體感受和信號更為重要。

「妳想解決什麼問題？」

來訪者說：「我覺得我自己平時是一個特別堅強的人，什麼事情都已經處理好了，但為什麼圖畫中反映出了這麼多問題？我為什麼比別人的問題多？」

「是的，有時候，作畫者會被畫出來的圖畫嚇一跳。這是正常的。我們的外在自我與內在自我存在差距，這會透過圖畫表現出來。我們認為我們應該沒有問題，但我們的內心

總記得發生過的一切。但我並不覺得妳比別人的問題多。」

「真的嗎？」來訪者有些不相信地看了看滿牆的畫。那是其他學員畫的。

我隨手指了幾張，告訴她每張畫的作畫者都面臨著一些需要成長的方面。「包括我自己，也一樣存在各種問題，需要成長。」

來訪者點點頭。

「妳剛才提到了自己在圖畫中的很多情緒，主要有孤單、無助、想要堅強、獨立、想要有依靠，是這樣嗎？」

「是的。」

「那妳在畫畫時有什麼感覺？」

「我覺得自己好像爆發出來了一樣。」

「對這種爆發，妳有一點點擔心。」

「對，我不知道自己怎麼會這樣。」

「很多時候，妳的情緒就像地下水，一直在暗暗地流淌，妳似乎看不見它們。」我指了指圖 10-6 中地下的水。

「是的。」

「那些水潭，對妳來說意味著什麼？」

「雨水滴下去累積起來的。可能是一些累積起來的東西。」

「可能是情感，可能是一些過往的人，可能是一些過往的事。」

「對的，是一些我以為自己已經忘記的情感。」

「現在，我想帶妳進入圖畫，體會一下赤腳女孩的感受……體會一下赤腳女孩的感覺。能感覺到嗎？」

「能。」

我帶領了一段放鬆。「嘗試做一些變化。我不知道那變化會是怎樣的，但妳會知道。有什麼不一樣的感覺嗎？」

「感覺石頭沒有那麼硌腳了。」

「還是赤腳嗎？」

「對。」

「好。再看看會有什麼變化。」

「很奇怪，女孩感覺沒有那麼孤單了。其實，她也不是沒有依靠，只是她從來不把那個力量當作依靠。她現在的感覺變了。」來訪者笑了。

當事人自己的目標是想瞭解為什麼自己的圖畫中存在這麼多問題，通過用現場的圖畫做例子，在認知上讓她正常化，知道別人其實也是這樣，在情感上讓她更接受自己。由於當事人自我設定的目標，以及這是在團隊中做個案干預，所以對當事人沒有進入得很深。這兩幅圖畫中還反映出來很

第 10 章　圖畫工作坊：壓力、恐懼、整合和成長

多將來可以嘗試挖掘的方面，比如在來訪者的觀念裡，愛情是和依賴聯繫在一起的，獨立與孤單聯繫在一起，在兩者之中她似乎只能擇其一，所以造成她很大的衝突。這可以從圖 10-5 中最上層大小對比鮮明的兩個人、最下層光腳的那個人身上看出。這種觀念怎樣影響了她後來與異性的交往和關係建立？結合圖 10-5 和圖 10-6，可以看到作畫者的模式：帶著深重的抑鬱情緒，並且沉溺在自己的這種情緒中。圖 10-6 那個短短的腿、幾乎無法立穩的人，站在風雨之中的人，站在水潭邊上的人，其實就是作畫者和自己的抑鬱情緒在一起的真實寫照。儘管無依無靠，但在這種狀態下，她不可能和任何人建立關係。所有通往未來的路，已全部被她對過去回憶的低落情緒塞滿。她至今仍從過去的戀情中汲取著「養分」，但那似乎並不是能給她力量的養分，而是消耗她活力的東西。儘管如此，她仍有些沉溺於其中。在她看來，那些情感的阻隔是外在的。但對個人成長而言，當我們不能控制外在因素時，我們應該看看自己的內心可以做怎樣的調整。更何況，有些外在的阻隔本是我們內心阻隔的外化。

感受到的壓力及應對方法

在圖 10-7 中，作畫者用四個彩色同心圓代表著她感受

圖10-7 壓力與釋放

到的壓力——孩子、工作、母親和年齡。可以看出，這四個圓以她為中心，從色彩上看，前三者是一些「溫暖的」壓力，會讓她感覺到壓力和支持同在。只有「年齡」這個壓力是全黑的，是讓她感覺最被壓迫的。五條彩色線穿越四個同心圓，打破了那種緊密的結構，是她的減壓法寶：運動、旅遊、以後處理、逐個解決、帶著它。那些紛亂的壓力被整理，解決方案創造性地統領著各個壓力源。

　　圖10-8是圖10-7的作畫者隨後畫的改變壓力的圖畫。

圖10-8 接納壓力

第 10 章　圖畫工作坊：壓力、恐懼、整合和成長

那些葉片一樣的彩色線條有了些許變化，而且同心圓的色彩發生了變化。本來突顯於背景中的同心圓有了依託，成為一株植物，有生命的植物，置身於天地之間，遠處有樹，頭上有藍天。作畫者說：「努力把壓力減少、釋放或破譯。要向前看。要像蒲公英一樣自由自在地做些自己的事。」面對壓力，一種更高遠、更開闊、更生態的態度出現了。

圖10-9和圖10-10出自同一位作畫者。作畫者寫道：「第

圖10-9　包圍

圖10-10　衝破阻礙

一幅畫中，綠色的背景下有一團黃色的東西被層層地圈住，它跑不出來，沒有任何缺口，它像一個太陽在重重包圍下散發不出它本應該有的光和熱，它渾身燥熱難耐卻無處發展。有什麼辦法可以讓它獲得自由呢？它一定是在尋找出路，到底有沒有出路？第二幅畫中綠色的背景不見了，太陽真的出來了，那團黑色的東西竟然開了個洞口，黃色的東西趁機衝

出了黑色的阻礙，它終於鑽出
來了。它果然是一個太陽，紅
豔豔的、發著光的太陽。但是
不好，萬一那個缺口合攏了怎
麼辦？太陽就有被擠扁的危
險啊！怎麼辦？於是我得給

圖10-11　石頭、燭光和瀑布

黑色的東西加點力量，讓它往左右往下牽引，可是綠色的牽
引力不夠怎麼辦呢？我得把牽引力給固定下來，讓它埋藏在
泥土下面，扎進去再扎進去，這樣是不是放心一點了？這就
是我的壓力和我的壓力解決方案。這是我解決壓力的一貫模
式嗎？當壓力來臨的時候我首先會選擇逃避，然後是奮力掙
扎，與它抗爭，那種方式會很累很辛苦。但是當我戰勝它的
時候，我的成就感會很強。」

　　對圖 10-11，作畫者說：「聽指導語時，我進入不了狀
態，因為一些不太好的畫面進入了頭腦中，回想起和家人的
爭吵。那種感覺像是石頭。在改變壓力畫面時，我畫了三束
燭光，雖然微弱，但它是希望。我還畫了些從高處流下的瀑
布，想要改變一些什麼。」那些石頭推在心頭，相互的分界
線非常分明，無法磨合，而且是黑色的。在變換後的畫面
中，黑色的石頭被燭光改變了顏色，而那些相互很硬的石頭

第 10 章　圖畫工作坊：壓力、恐懼、整合和成長

　　　　圖10-12　壓力線條　　　　　　　圖10-13　游泳者

被柔性的水沖刷著，更有可能被打磨、被消除稜角。可以看出，作畫者對壓力的化解做了長期的準備。

　　從圖 10-12 中看，如果用一個詞形容作畫者的壓力感受，那就是「紛亂如麻」。可以想見作畫者平時腦中思緒非常多，而且壓力的強度比較大。

　　圖 10-13 是圖 10-12 的作畫者所畫的第二幅畫，最大的特點是化壓力為能量。那些線條還在，但是改變了顏色，改變了方向，改變了組合，從壓力變成了水。而那個在水中游泳的人則代表了作畫者對壓力的控制。只是，這些水仍然是

　　　　圖10-14　雨後春筍

圖10-15　線條

不平靜的水，對游泳者的挑戰仍然存在。

　　對圖 10-14，作畫者說：「這幅畫是雨後春筍的勃勃生機，還有濃綠的竹子，春天到了，筍以一種勢不可擋的姿態驕傲地出現，似乎預示著任何困難都不會阻礙前進的腳步。」作畫者用土地代表壓力，用春筍代表自己應對壓力的狀態，表明了作畫者應對壓力遊刃有餘的積極心態。

　　作畫者畫完圖 10-15 後說：「聽完指導語後，我就開始畫直線，而且是用粗粗的畫筆用力畫了三道紅線，然後又在上面畫了幾道細的藍線，在最下面畫出一道棕色的粗線時，我感覺有一股氣從胸口沖出來，整個人輕鬆了不少。真是神奇啊！」作畫過程本身就具有一定的情緒宣洩和情緒整合作用。合適的畫筆、顏料和器具能夠幫助我們更好地表達自己。即使我們不去理性地分析這些線條和顏色分別代表了什麼，我們也能從畫畫過程中受益。作畫者在 10-14 中關注的是向上的力量，而在圖 10-15 中關注水準方向的力量，並且是有變化的力量。這可以給作畫者一些啟發。

　　對圖 10-16，作畫者說：「在感受壓力的音樂響起時，我看到了一片輕盈的、泛著金光的葉子，這是壓力嗎？或許壓力對我來說是隨意的、可以飄落的，我不是很清楚。當老師讓我們透過改變圖畫找到可能的解決方式時，我的眼前浮

第 10 章　圖畫工作坊：壓力、恐懼、整合和成長

圖10-16　蒼白的枝條

現了大樹和蒼白的枝條。那畫面很清晰，於是我選用了不透明水彩顏料來表現，因為它可以有漸變、明暗對比。動筆畫時我很享受不透明水彩顏料作畫的感覺，邊畫邊想著自己的感受，慢慢解讀。壓力對我而言是可以隨意丟棄的。但壓力大時，我雖然努力強大自己，但還是感覺蒼白無力。交流分享時，同組同伴給了我好幾條建議：或許用綠色會好點；或許可以加點風；或許可以換個季節。其實，圓形封閉的樹就是我，感覺蒼白無力的原因或許就是不會藉助外力吧！」別人可以有很多建議，但對作畫者來說，她自己感覺舒適才是最重要的。

圖 10-17 畫的是山一樣的壓力。作畫者寫道：「這下真正領略了『我手畫我心』工作坊的奇妙之處，在壓力下的圖畫：整個人處在放鬆的狀態下，畫出來的卻是沉重的壓力。」

「連綿的群山，有深深的低谷，有高高的山峰，季節是

秋冬交際，整體的顏色是棕黃色，沉重而蕭條，看似穩穩地佔了畫面的整個下半部，卻給我一種很不安全的感覺。」

「作畫之後，心情仍未能平靜：這些山體，是很大的壓力，學業、事業、生活。這些壓力平時藏在最深處，沒有消失，而是一層層地累積著，不知道哪天會像火山一樣爆發。但今天，我把它們畫出來了，這麼近距離地接觸它們，它們在和我傾訴、交流。這種面對面的釋放，真的可以讓內心那些山的海拔降低不少。」

圖 10-18 出自圖 10-17 同一位作畫者之手。一樣的山，

圖10-17　群山

圖10-18　群山春日

卻不再沉重。作畫者寫道：「也許僅僅給群山的表面塗上一層綠色，並不能馬上消除積蓄已久的壓力，卻是帶來了一種希望：春天，滿目的綠色，帶著星星點點的豔麗。那棵綠色的樹是我，是樹林中的一分子，發揮著自己的力量，也依

第 10 章　圖畫工作坊：壓力、恐懼、整合和成長

靠著周圍的幫助。」畫中美好的意象是作畫者內心的表達，也會影響作畫者的行為。後面增加："作畫者在圖 10 － 17 中表達了她感受到的壓力更多帶有男性的力量，或者說她應對這樣的壓力時需要調用自己人格中的阿尼瑪斯（animus）出來工作，而在圖 10 － 18 中，表達了更多用人格中女性潛質的部分出來工作的情境。在描述圖 10 － 19 時，作畫

圖10-19　壓力使生活變色

圖10-20 打開心窗

者說到自己的眼睛不再明亮，所以在圖 10 － 20 中，作畫者的改變是讓自己的視線能夠看到窗外，看到事物原本的色彩。窗戶在這裏比喻的是溝通。作畫者已捕捉到這些資訊。

　　圖 10-19 中是一塊黑色和一個彩色的以黑色圓點為中心

的線條組合。作畫者寫道：「壓力使生活變色，壓力像黑色的巨石瀰漫性地滲透進我生活中的各個方面，使生活原本繽紛的色彩變得灰暗，使眼睛不再明亮，看事物、看人都變得渾濁。壓力產生時會使其他的事物受到影響，自己不再能保持理智和客觀，使身邊的事物和人都受到影響。」此時，作畫者看到的，更多的是壓力的負面作用，感覺像風輪，一旦轉起來，便無法停止。

圖 10-19 的作畫者在應對壓力的圖畫中有了改變，畫出了圖 10-20 這幅畫。作畫者截取了一個生活畫面：窗戶、窗前的桌子以及桌子上的花兒。她寫道：「壓力給我的啟示使我想到改變的方式是：打開心窗，看到生活原本的色彩。溝通讓生活回復原本的色彩。」對視覺型的人來說，色彩是生活中非常重要的方面，這類型的讀者也可以嘗試用自己喜歡的色彩來讓自己放鬆。

拜訪「恐懼之屋」

學員解讀：拜訪睡美人

作畫者給圖 10-21 命名為：「從告別禮到拜訪失落的自己」。她寫道：「拜訪『恐懼之屋』這個部分是這次工作

第 10 章　圖畫工作坊：壓力、恐懼、整合和成長

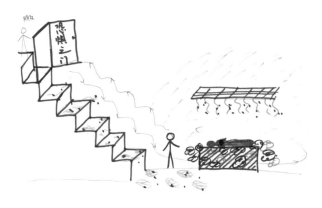

圖10-21　從告別禮到拜訪失落的自己

坊最精彩的環節。在這次放鬆中，我走到了指導語的前面，當指導語說在『恐懼之屋』外面徘徊時，我已經義無反顧地走了進去，因為我的『恐懼之門』在樓梯上呢！而且我沒有『屋』的概念，它是開放的。走到石階最底層，畫面開始清晰起來，高高的石棺上面，靜靜地躺著灰色的我，我不確定她是否還活著，她好像昏睡了很久很久。綠色的藤蔓和五顏六色的鮮花在周圍簇擁著，這些都是生命的力量。橙色的我靜靜地凝視灰色的我，繞著石棺輕輕地、慢慢地走了一圈。應該要離開了吧！橙色的我按照原路走了回去，當橙色的我回過頭來的時候，發現自己走過的地方全部都是綠色和橙色的生命。從放鬆狀態出來，我發現了眼角的淚滴。」

「一位夥伴感覺這幅畫像是橙色的我對灰色的我進行的一個告別禮，我很認同。嚴老師的問題，激發了我比較強烈的情緒反應。她問道：當橙色的自己看著灰色的自己時，

感覺怎樣。我無言，說不出話來，只能流淚。一位夥伴問：橙色的自己想對灰色的自己說什麼？我當時沉浸在情緒中，只是流淚，沒有做任何反應。後來，我突然感覺應該在灰色的自己身上畫一顆紅色的心臟。當情緒平靜一些的時候，我開始思考剛才的問題。橙色的我會想對灰色的我說什麼呢？答案出來了：當我在下面的時候我不想說什麼，只想靜靜地看，當我走回『恐懼之門』回過頭看時，我會對灰色的自己說：我會再來看妳的。現在是第一次，我看到了一顆紅色的心臟，也許到第二次來看時，心臟周圍已經生出了很多血管，到第三次時，也許那已經不是灰色的自己了。說到這裡，我發現這幅畫不應該再叫『告別禮』了，更確切地說應該是『拜訪失落的自己』。」

「這是心理治療嗎？放鬆，潛意識，情緒，圖畫，敘事式提問，把這些東西放在一起，而且它的確發揮到了作用。很神奇，我成長了。」

這是一幅很精彩的畫。它用象徵性的語言講述了現實自我與恐懼情緒相遇的情景。所有的恐懼情緒都是由我們的心造出來的。如果我們不瞭解它，不接納它，它會一直在那裡。即使石化，沒有任何生命力，但依然具有讓我們恐懼的威力。

第 10 章　圖畫工作坊：壓力、恐懼、整合和成長

在作畫者的「恐懼之屋」裡，精心裝點著綠色的藤蔓和彩色的鮮花，那是恐懼情緒給她的信號：「我一點也不可怕。這裡是有生命力的。」所以當她的拜訪儀式結束後，走過之處會腳生蓮花、綠葉片片。這種拜訪儀式很重要，它代表著認識和接納。那個灰色的昏睡的自我會因此而甦醒，不確定會在什麼時候，但已經開始有一顆紅色的心。作畫者是在進入「恐懼之屋」後又下了長長的一段樓梯，才看到那個昏睡的自我。這表明作畫者有很大的勇氣深入探索自己，進入到自己潛意識較深的地方才碰觸到這個主題。也可以想見，這個主題曾經對她造成的困擾之深，當時需要被壓抑到內心最深處。

這幅畫其實是睡美人原型的表現。不光主角相似，連場景都相似。有學者說睡美人的童話有其心理學的含意：在青春期的少男少女們，雖然看上去在「沉睡」，但精神世界卻在悄悄地成長，要透過這種和自己在一起得到成長。

在睡美人的故事中，解除昏睡魔法的是王子的一吻，在這幅畫中，是一個拜訪儀式：對青春期自己的拜訪。兩者的相似之處在於：都是因為有了愛，魔法才會被解除。那些童話和神話故事離我們並不遙遠，因為這些故事本身是集體無意識的沉澱和呈現。這樣的意象，讀者也可以在自己的畫作

中留意找找看。

「恐懼之屋」中的孤單小孩

作畫者在聽了放鬆引導的過程中就不斷地哭泣，淚濕衣衫。引導結束，大家沒有說話，沒有打擾她，只是把面紙遞給她。她帶著眼淚開始作畫，不停地塗著黑色，慢慢地她的抽泣停止了，她塗了一層還不夠，開始塗第二層。一直到所有人作完畫，她的畫才完成（見圖10-22）。

作畫者說：「某一段時間內非常緊張，我比指導語走得更快，我知道門裡是什麼……我順著藍色的鐵質樓梯走下去，是那種很舊的樓梯。樓梯是懸空的，我邁步下去。樓梯很長，很難看到盡頭。我看到一束很微弱的光。我知道房間

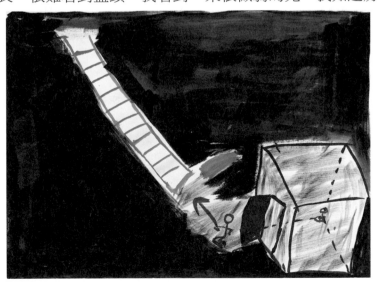

圖10-22　孤單小孩

裡是什麼，我怕看到。但想著既然來了，我就要進去。我把門打開，門朝外開。看到一個小朋友蹲在那裡，可憐地看著我。我想逃出來，就趕緊出來了。黑色整片整片的。」

　　諮詢片斷是在全體學員面前做的。之前我詢問她的意見。她唯一的要求是請我對她做一對一的諮詢，而不是集體諮詢。我告訴她在工作坊時間內我無法做個別諮詢，只有等工作坊結束才能處理。她提出需要馬上諮詢，可以在全體學員面前。我告訴她由於時間所限，我們需要在 15 分鐘內完成，所以我們只做有限的整合。她同意了。這種預先告知會讓來訪者做好準備，有更好的自我控制。她可以在讓她感到安心的層面上來表達自己。

　　諮詢開始，我引導她放鬆後，進入她的圖畫。

　　「現在妳在哪裡？」

　　「我在『恐懼之屋』的門口。」

　　「妳能看到『恐懼之屋』的裡面嗎？」

　　「能。」

　　「妳願意走進去嗎？」

　　「不願意。」

　　「好。妳可以停留在妳覺得舒服的地方。妳看到房間裡有什麼？」

「房間是空的，只有一個小孩蹲在那裡。」

「看得清那個小女孩的神情嗎？」

「不一定是小女孩，只是一個小孩。」

「好，看得清那個小孩的神情嗎？」

「房間有點暗，看不清。」

「不要緊。妳的眼睛慢慢會適應的。給自己一些時間……現在看得清了嗎？」

「小孩抬起頭……他（她）臉上的表情是可憐的……他（她）說：『妳怎麼不來看我呀？……我一直在這裡等妳！』」她開始哭泣，肩膀抽動著。

「妳站在門口，妳聽到小孩的話，妳看到他（她）可憐的表情，妳會有怎樣的反應？」

「我……想逃……他（她）一直在這裡……一個人……」

「妳想逃，因為妳有很強的內疚感，是嗎？」

她哭著點點頭。

「那個小孩看到妳在哭，看到妳的內疚，他（她）會有怎樣的反應？」

「他（她）說：『我一點都不怨妳！妳現在不是來看我了嗎？』」她哭得更厲害了。

「站在門口的妳聽到他（她）這樣說，妳會有怎樣的反應？」

「我從門裡走進去了。」

「小孩看著妳走近了一些，他（她）的神情會有怎樣的變化？」

「他（她）笑了，拉起我的手，『妳是來陪我一起玩的嗎？』」

「小孩沒有任何埋怨。看到他（她）的笑容，感覺到他（她）手的溫度，妳會有怎樣的反應？」

「我想抱起他（她）⋯⋯但又不敢。」

「妳怕他（她）拒絕妳。當小孩看到妳想抱他（她），他（她）會有怎樣的反應？」

「他（她）會靠我更近。」

「他（她）不會拒絕妳。他（她）在靠近妳。看看他（她）臉上的表情。」

「是快樂的。」

「看看快樂的、靠近妳的小孩，妳會怎樣做？」

「我抱起他（她）⋯⋯」

「妳抱著他（她），感覺一下抱著他（她）的感覺。是溫暖的還是涼的？」

「是溫暖的。」

「能看清他（她）眼中的神情嗎？」

「是開心的、信任的。」

「妳現在的神情呢？」

「是高興的、不好意思的。」

「看到妳的神情，小孩有什麼反應？」

「他（她）幫我把眼淚擦掉。」

「感覺一下，有什麼東西在妳們之間流動。信任在妳們之間流動。能感覺到嗎？」

「能感覺到。」

「信任能從小孩心裡流進妳心裡嗎？」

「能。」

「信任能從妳心裡流進小孩心裡嗎？」

「能。我感覺到了。」 她的呼吸變得均勻起來。

「愛在妳們之間流動。能感覺到嗎？」

「能。」

「它能流動起來嗎？從妳心裡到他（她）心裡，從他（她）心裡到妳心裡。」

「我感覺到了。」

「現在，能把小孩抱得更緊一些嗎？」

「可以。」

「現在，妳們開始慢慢地融合。以妳們舒服的方式和速度，慢慢地融合在一起……」

一段靜默。

「現在，發生了什麼變化嗎？」

「小孩不見了。」

「那妳發生了什麼變化？」

「變得大了一些。變得漂亮了。」

「非常好。看看妳穿著什麼衣服？」

「我看看。是條帶小花的裙子，帶紫色小花的裙子。」

「好。穿著紫色小花裙子的妳。妳願意給她取一個名字嗎？」

「取名字？……我覺得她充滿了歡欣。」

「那就叫歡欣的自我，好嗎？」

「好。」

「保持這個形象，歡欣的、漂亮的、自信的感覺。這就是妳的一部分。妳和她相遇，妳擁有歡欣，擁有美麗，擁有自信。帶著這種感覺，清醒過來，回到培訓教室。」

她帶著笑容睜開眼睛。夥伴們上來擁抱她。

在圖畫和意象對話①相結合時，諮詢師可以不去探究那

個小孩究竟是誰，或者代表著什麼，為什麼會孤單地在「恐懼之屋」中，而直接推進諮詢。作畫者那些強烈的情緒是關注的重點：逃避、孤單、內疚、等待、被忽略、委屈等。從情緒的強烈程度看，目前的諮詢只是做了一點點處理，並沒有完全解決問題。但有了這個起點，作畫者就有可能在自我整合的路上走得更遠。

進入「恐懼之屋」

圖 10-23 這幅畫乍看之下平淡無奇，但如果作畫者能用繪畫表達出她全部的感受，那種夢境式的黑暗、幽藍、緊張

圖10-23　出路

①關於圖畫和意象的關係可以參看這本書：Hall, E., Hall, C, Strading, P., Young, D. 著 邱婧婧等譯, 嚴文華審校（2010）：意象治療：心理諮詢中的創造性干預. 北京：中國輕工業出版社。

圖10-24　發光的皇冠

一定會讓人更加動容。

　　作畫者寫道：「來到『恐懼之門』的面前。我站在原地，環顧四周，只有前面那道拱形的門可以通過，其他的路不知道去哪兒了，身後原來走過的路也在慢慢地消失。門是在牆壁中間的，望過去，裡面泛著微弱的藍光，牆壁是遠古的那種，用巨大的石頭砌成，整個建築類似於古羅馬劇場，半包圍的結構。我一步一步向前，只能向前，心跳得越來越快，當我踏進那道門時，心提到了嗓子眼的感覺。我站在建築的底部，黑暗而潮濕。兩邊是一層一層的山洞，很整齊，有些洞口透著幽藍的光，搖曳著。

　　這幅畫面，一年前在夢裡曾經出現過三次，一模一樣的場景，不同的是以前我都是飛過去或者急速跑步走出這裡的。這次我走得很慢，腳下的鵝卵石路有些滑，我環顧著兩邊，藉著光，既害怕山洞裡會出現有生命的東西，又怕會滑倒。小心翼翼地向前走，直到走到另一端，什麼也沒發生，

等待我的是一片沙漠，有很多條路通向遠方，一顆心終於放了下來。」清醒著走進自己的夢裡，這是一種奇妙的體驗。只不過在夢裡我們會避開恐懼，在這裡我們會碰觸恐懼，所以勇於「慢慢地走」，勇於體會與恐懼在一起的感覺。有了這種體驗，作畫者可以嘗試「孵夢」，在夢、圖畫、變化之間建立通道。從這幅中，可以看到作畫者潛意識的深邃感，「遠古」、「巨大的石頭」都提醒著時間的久遠和空間的巨大，作畫者所看到的也許不是他個人的潛意識，而是人類的集體無意識。

圖 10-24 是剪貼與繪畫相結合的作品。作畫者寫道：「我畫了半開的一扇門，進門後一片黑暗之下，到處是四竄的老鼠，房子角落布滿蜘蛛網，裡面隱約透出光亮。是什麼在發

圖10-25　在「恐懼之屋」門口

光，原來是小車上的一頂皇冠，閃著金光。我剪了個古裝扮相的仕女，她在注視著那頂皇冠，那是金錢，還是名利，或是榮耀？我願意在這『恐怖之屋』多待點時間，看看除了皇冠還能找到點什麼。」在「恐懼之屋」中，老鼠、蜘蛛等是常見的動物，黑暗、死亡等也是常見的恐懼物件。作畫者想要在「恐懼之屋」中多待一會兒，這也是一種常見的情況。人們很好奇地想知道自己的「恐懼之屋」中到底有什麼，這些東西有什麼意義。帶著這種好奇，我們學習著和恐懼的相處之道。

止步於恐懼之屋門口

　　會有一些作畫者決定只在「恐懼之屋」的門口，選擇不進去，比如圖 10-25。「我坐在『恐懼之屋』門前，沒有進去，一開始是因為不敢，我非常緩慢的、小心翼翼地走下樓梯，我更希望樓梯是向上的。心情是緊張、害怕的，不願意走近。隨著指導語來到門前時，我感覺自己沒有進入，但是我好像能夠看到屋內，好像已經隨著指導語進入了屋裡，而且在向四周打量，想看清楚裡面有什麼東西。

　　具體的東西看不清，因為很昏暗，只有自己目光所及的地方有微弱的光射過去，隱約感到是有東西的，很重的東西。但呈現出來的畫是我雙手抱膝坐在『恐懼之門』前，

感到無助。慢慢地感覺到有一個人在我的身後，一直在陪著我，給我支持和力量。同時有銀色的月光，靜靜地照射著。感覺到雖然沒有進入屋內，沒有能去瞭解裡面有什麼，沒有能去處理，但是感覺到內心逐漸平靜，願意讓它就存在著，帶著這份恐懼，繼續生活，在親人朋友的陪伴下，讓它對自己的影響在自己可以控制的範圍內。」

　　一般說來，不願意進入，往往和恐懼程度強烈有關。作畫者提到的「希望樓梯往上走」是有寓意的，因為恐懼的程度太深，所以無法去碰觸。包括月光的照耀，都象徵著恐懼程度之深，只可以有限度地曝光。即使如此，這幅畫中還是包含了積極的信號：能夠走下樓梯；有支持力量；感覺內心平靜。那個支持的人是被引導語帶領出的自我支持力量。

　　這是圖 10-25 的作畫者第二幅「恐懼之屋」的圖畫（圖10-26）。她解釋道：「圖畫有三個部分，左邊是『恐懼之門』，它代表了『恐懼之屋』裡面的東西；中間是自己的狀態，如大海一樣，內容豐富，逐漸平靜；右邊是暖暖的太陽，照射著一切，有力量有能量。和上一幅畫的感受相似，但更能表示對『恐懼之門』的感受和改變。」

　　月亮變成太陽，是一個積極的象徵；大海也是有力量的象徵，與上一幅畫中那種無助形成對比；「恐懼之屋」在

第 10 章　圖畫工作坊：壓力、恐懼、整合和成長

圖10-26　恐懼、大海和太陽

作畫者這裡變成「恐懼之門」，這表明對作畫者而言，第一步是要推開門。不用著急。那些恐懼不是一天之內形成的，它也需要時間去面對、去解決。

　　作畫者這樣介紹自己的畫（圖 10-27）：「我的『恐懼之屋』在洞穴中，全部是岩石。裡面很黑。黑色太重，我在最上面畫了玫紅色，在洞口裝飾了綠色的藤，左邊有綠色的草，間雜著紅色的花兒。洞穴中還有一滴一滴的水滴下。我在『恐懼之屋』裡，金光閃閃，照亮了房屋裡面。裡面有一些桌椅。下面有地下河，河水叮咚叮咚地流著。」作畫者描

圖10-27　黑暗之中金光閃閃

畫的「恐懼之屋」，和水簾洞有些相似。雖然那些面積巨大、顏色深重的黑色讓整個畫面沉重，但那些亮色的細節卻平衡了這種沉重感。作畫者「金光閃閃」的保護裝置、照亮的房屋，表明作畫者能夠與自己的恐懼共處。 但從恐懼深重的程度上來看，作畫者還需要時間來處理自己的這種情緒。

內心整合

工作坊的最後一個單元是內心整合。儘管只有兩天，但只要經過充分的準備和梳理，每個人在任何時候都可以暫停前進，開始整合。而且非常神奇的是，從有些圖畫中，可以非常清晰地看到作畫者從最初一幅畫到最後整合圖畫的發展歷程，而有些圖畫則與之前畫的圖畫相呼應。

圖10-28　海邊

從第一幅畫出發

圖 10-28 和 圖 10-29 是

圖10-29　啟航

第 10 章　圖畫工作坊：壓力、恐懼、整合和成長

同一位作畫者畫的。畫完後她寫道：「在工作坊的最後，老師帶領我們一起做內心整合。我聽著音樂，在指導語的帶領下，腦海中漸漸呈現出揚帆起航的場景。我把它畫了出來。畫完後才驚覺與第一幅畫非常相似，只是原來在右邊的岩石現在畫在了左下角，海面上出現了帆船和海鷗，畫面整體比原來要明朗了。分享時夥伴們啟發我可能有新的起點。我想是這樣的。」圖畫明朗了，作畫者的心也明朗了。畫如心鏡，有圖畫的幫助，兩天時間也可以產生這樣的變化。原先的海是空虛的，而現在則是飽滿的，原先的海是空蕩蕩的、沒有生機的，而現在的海則是有承載力的、更加有生機的。那些岩石以前在右下角，代表著作畫者對未來障礙的擔憂，而現在處於左下角，則代表著作畫者已跨越了對這些障礙的

圖10-30　抉擇

擔憂。而帆船，更是提供了航行和溝通的工具，代表著有能力做溝通、向前行等含義。

　　圖 10-30 是作畫者在工作坊中畫出的第一幅畫：「擁有了第一幅來自心靈的圖畫，我給我的畫取名叫『抉擇』。火紅的太陽冉冉升起，光芒照耀著周圍，空氣很清新，空氣中還洋溢著泥土的氣息，草地很柔軟，我可以隨意地在草地上打滾，也可以仰面躺在草地上，很柔軟，舖天蓋地……五座連綿的山，高低起伏，有層次感。畫這幅畫之前一週，我得到通知，我的升職被無限期擱置。我前些年在工作上的種種努力似乎已經沒有意義。如果我轉換方向，也要很久才能趕得上別人。這對我是個沉重的包袱。而在放鬆引導和輕柔的背景音樂下，我暫時忘卻了苦惱，讓自己盡情地在暖暖陽光

圖10-31　選擇

第 10 章　圖畫工作坊：壓力、恐懼、整合和成長

中的草地上享受，我想抉擇，但是我沒有做抉擇，逃避做抉擇。」有時候，人們需要先轉換自己的狀態，然後才能做出具有行動力的決定，就像我們需要先調頻，才能聽見清晰的廣播節目。作畫者不必著急。

　　圖 10-31 這幅畫和圖 10-30 很相似，是同一位作畫者在內心整合階段所作。作畫者寫道：「這幅畫的題目是『選擇』，這是我這兩天在工作坊後的一個變化。我是帶著問題來參加工作坊，還是帶著問題離開工作坊？兩幅畫都畫了同樣的太陽、同樣的山脈，不同的是『選擇』裡的內容更加豐富充實，就像一個即將要去戰鬥的奧特曼，身體裡面的能量燈更閃亮，力量更強大。之前的『抉擇』已經不再是『抉擇』而退至『選擇』這個層面上，天空變得蔚藍，還飄浮著兩朵黃色的雲，山脈不再是光禿禿的而是布滿星星點點的樹

圖10-32　大腦和心的對話

木。我有決定了嗎？我到底決定了嗎？我內心深處有個聲音
告訴我：就這樣決定了吧！」上一幅畫命名為《抉擇》，帶
有一種決然、毅然、付出努力後的選擇，而後一幅畫命名為
《選擇》，更帶一種從容、平淡和接受。與前一幅畫相比，
後一幅畫更具有生命力、豐富度和博大感，有了更大的空
間、更多的可能性。

圖畫之間的呼應

　　圖 10-32 這幅畫是圖 10-21 的作畫者所作，兩幅畫也相
互呼應。在那幅畫中，那個灰色的人兒有一顆小小的紅心。
而這幅畫中，一顆大大的紅心，似乎在畫面上躍動。「這是
整合，左邊是大腦，各種顏色的線條代表大腦產生的各種情
緒，有正面的、負面的，過去的、現在的、未來的。右邊是
一顆紅心，充滿了力量，有力地搏動著。心對大腦說：謝謝

圖10-33　峽谷中的湍流

第 10 章　圖畫工作坊：壓力、恐懼、整合和成長

圖10-34　運動的五棵樹

你，讓我變得堅強。大腦對心說：不客氣，我會陪伴你。」現代人過度地用腦，把情緒置之不理，可能會使得情緒石化；而擁有一顆心，能讓石化的情緒重新鮮活起來。作畫者嘗試在用腦和用心之間平衡，以實現整合。

　　圖 10-33 和圖 9-5 是同一位作畫者所作。在那幅畫裡，溪水和大海都是婉約派的，有些纖細，而在這幅畫中，水更加有能量，綠色更富有生命力，作畫者的心靈已經都得到了滋養。

　　圖 10-34 和圖 10-16 是同一位作畫者畫的。在那幅畫裡，葉子和樹都是金色的，樹枝是蒼白無力的。而在這裡，五棵樹組成了一個動態圖。畫好樹後，作畫者對著圖畫靜默了很

久，又提筆補充了中間的同心圓。她說：「樹在做收縮和擴張的運動。當我把中間的圓補充上以後，心裡覺得舒服多了。」這幅畫的綠色和最初畫的枯黃形成了對比，而現在充滿動感的張力也和前面畫的呆板形成了對比。

圖 10-35 和圖 9-11 的作畫者是同一個人。在那幅畫中，大海波濤洶湧，大浪滔天，而這幅畫，作畫者寫道：「一望無際的海，風平浪靜，不再是波濤洶湧，海邊有零星的貝殼和海星。用圖畫連成自己面對事業的選擇與困惑，也希望自己能用自己的畫做一個很好的詮釋。」歸於平靜的大海依然擁有巨大的能量，作畫者的內心也更強大了。

圖 10-36 和圖 10-17 是同一位作畫者所作。在那幅畫中，有一座沉重的壓力大山。從以下文字的表述看，她以前之所

圖10-35　風平浪靜

第 10 章　圖畫工作坊：壓力、恐懼、整合和成長

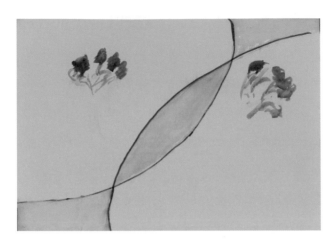

圖10-36　融合與接納

以會有那麼大壓力，其實是和她追求完美的傾向有關。但在這幅畫的作畫過程中，她已經意識到了這一點，並且嘗試去接受不完美。「這幅畫完成之後，我有些猶豫要不要重新畫，因為覺得它不像我心目中那麼和諧，整個畫面的顏色還有圖案，讓我感覺亂亂的，不整潔，不舒服。但我後來沒有重新畫。我覺得現實中很多事情就像這幅畫，縱然有很多的不完美，也是我的內心所要表達的一部分，我為什麼要嫌棄自己內心的真實想法呢？」

「我想表達，一條紅線，一條綠線，不相同的兩條線，在運動過程中也有融合的時候。在融合的過程中，產生更明亮的黃色圖案，又把整張紙分割成不同的圖形，不同的色塊

組合。這些畫面就像一個大家庭，在紙上有著自己的位置。旁邊的兩叢花，是不小心點了顏色上去，顯得沒什麼美感，有種想重新畫的衝動。當我靜下心來，再次注視時，最後帶給我的是：即使這些是不好的，讓我不滿意，但也是我自己的。像這個主題一樣，融合了所有的，帶著它們一起成長，才會走向完整。」

在高速發展的現代社會，「追求完美」得到廣泛提倡。但當它發展過度時，病態就會出現：強迫傾向、焦慮情緒、自我評價過低、不接納、滿意度低、主觀幸福感差等。人們要學會接受世界的不完美，接受他人的不完美，接受自己的不完美。接納比完美更重要。幸福與完美之間沒有必然關係。

自我成長

兩天的工作坊很快結束了。但工作坊只是一粒小小的種子。讓我們看一看這些種子在現代人心中有怎樣的成長。

夢與畫相通

有位學員分享了這樣一段經歷：「就在培訓結束後的那天晚上，我做了個夢：

第 10 章　圖畫工作坊：壓力、恐懼、整合和成長

　　那個屋子裡有點黑，似乎也是個晚上；屋子裡的家具讓我感覺到是一個家，有個男子在燈下看書，原來是他（我喜歡過的一個男性）。在桌子上有一張相片，走近一看，原來是他和一個女子的照片，她是誰呀？我開始緊張了，再走近一看，挺漂亮的，太像自己了，不可能吧！又走近一看，她比自己瘦了點，肯定不是自己，但是長得好像呀！還有兩個小孩的照片，怎麼回事？問他！對！趕緊撥了他的電話號碼，沒人接。我還有個手機，再撥，還是沒人接。還是發簡訊吧！可是發不出去。當時非常焦急，盯著那張照片上那個女子，告訴自己：不是自己，別問了，肯定不是，不要等了，回來吧！」

　　「早上醒來，整個夢馬上清晰地浮現出來。他真的結婚了，我沒必要等了……這個念頭自然而然地浮現出來。」

　　「在上班的路上，把心安靜下來，發了簡

圖10-37　等待的光亮

訊給他，告訴他我夢見他的將來了。他說我是預言家，讓我告訴他。我沒講，也不想講。但是他的電話來了，於是我編了段話，告訴他我看到了他未來的妻子，非常的漂亮，他還有兩個可愛的孩子，下次見到他，要他把身邊的美女全都請出來，『我給你指出你將來的妻子，因為長得啥模樣我見過的』，『呵呵』，手機裡傳來了他的笑聲。」

「以前沒有過那麼清晰的夢，難道正如佛洛德用精神分析的觀點來解釋夢：夢是壓抑到潛意識裡的衝動或願望的反映嗎？我可以和潛意識裡的自己進行對話了嗎？還會有這樣的對話嗎？」

正如我們在前文所說，夢、圖畫、放鬆訓練和意象都可以幫助我們接近自己的潛意識。圖畫按動了潛意識的某個開關，有些信號自然流露出來。其實，在圖畫中，也可以看到一些信號，只是沒有夢中的那麼明確。

圖10-37是作夢者所畫的「春天的種子」。她寫道：「春天來了，種子從土裡長出來了，我見到了一束光，從泥土裡透出來，極亮。種子慢慢長大了，到了夏天，已是一棵鬱鬱蔥蔥的大樹，接著，看見了樹在秋天裡會變黃，又現出冬天，沒葉子了，一棵枯樹矗立在那裡，只有筆直的樹枝。非常鬱悶，整個心在開始緊張，如果引導沒停，我大概會傷心

了……」

「本來要畫一棵蒼勁的沒有葉子的枯樹，但是畫不出那種蒼勁有力的感覺，所以畫了一些雖然有葉子但是鏤空的、沒有水分的枯葉；既然有朵花，那也是一種鬱悶過後，給自己的安慰。那朵花的名字叫七色花。」

愛帶著「極亮」的感覺來到心間，但沒有春天的愛將會枯萎。這些信號在夢中再一次呈現。夢醒之後是行動的信號：不要再等了。

畫和夢都不是偶然的。那些感受和決定一直在我們心裡，等待我們傾聽。

做一個從容的女性

有位學員寫道：「兩天中最大的收穫是狀態的改變：拒絕畫圖——願意畫圖——不知不覺畫了 N 多幅圖——成為一種感受內心的方式。我以為自己在圖畫工

作坊中的學習收穫會最少，因為我從小不會畫圖。後來發現，圖畫心理的畫圖使用的不是繪畫技術而是內心的自然流淌……圖畫是一個人與自己內心對話的過程，在安全、安靜的環境中，每個人都可以體驗，而且絕大部分人也願意去體驗……兩天工作坊後，我心中冒出一個目標：做一位從容的女性。」

會呼吸的圖畫

有位學員寫道：

「兩天的圖畫之旅結束了，但是這兩天我的成長比兩年還多。『關注當下』、『情緒第一、事實第二』、『只有接納，沒有批判』、來訪者的需求這些充滿智慧和愛心的語詞紛紛跳出來，在我的大腦中活躍。並且我驚喜地發現，自己的行為開始有一些變化。

以前，在學生眼中，我可愛、富有愛心；在同事眼中，我做事很認真、有點追求完美；在家人眼中，我比較自我。我一直不明白自己為什麼會有如此大的差別，我先生問我：你為什麼會這樣啊？我說我在工作上已經那麼有愛心了，你再讓我在家裡奉獻愛心，那我會崩潰的。但現在我感受到了生命中那些暖色，對我來說很重要。暖色其實本來就存在，只是我的感覺封閉了。感受到了那些暖色，我的心裡就好像

第 10 章　圖畫工作坊：壓力、恐懼、整合和成長

注入了強大的能量，這時對家人的關心不再顯得蒼白無力了。」

「再次回顧那些圖畫，感覺就像是一部情節完整的小說，圖畫之旅讓我找回了失落的那顆心，從無心到有心，繼而又擁有了一顆堅強的心，一切都很自然，水到渠成。打開潛意識的大門，從心裡流出來的每幅畫都是有生命的，它會呼吸，有感覺。在圖畫的世界裡，每一個人都是藝術家。神奇的圖畫世界讓我們認識自己。這樣的表達讓我感覺很舒服。」

和自己更貼近

圖 10-22 的作畫者寫道：

「下筆寫這篇文字的時候，內心並不是太平靜，距離圖畫心理工作坊的結束已快過去一週多，遲遲不肯動筆，因為並不確切地知道該從哪個方向去寫自己的感受，因為太多，好像是滿滿的洋溢在胸口，想要噴出。」

「我從來不知道圖畫可以讓我和自己如此的貼近。」

「一直以來我都很享受畫畫帶給我的快樂，可能一部分原因是自己從來不覺得自己畫的畫不好看，所以也很樂意去畫。這次兩天的工作坊畫了七、八幅畫，在最後我對自己說：我不要再畫了，好累。或許每一次的放鬆都是和內心深處的

自己去靠近，所以才會令自己感覺筋疲力盡，好像被掏空了一般。」

「於是，我突然間明白是什麼在阻礙著我不能夠快樂，是什麼讓我的生活需要戰戰兢兢、默默地隱藏自己，原來我一直沒有去喜歡自己、靠近自己、貼近自己。我並不是太明確我畫中那個孩子是誰，可能是那個被我遺忘許久的自我，也有可能是某個被我遺棄的人或事物。意象對話中的擁抱和擦拭讓我覺得莫名的感動，似乎我可以用真實的自己去面對生活，不必去想像他人的目光，去考慮他人對自己的評價。我知道自己是好的、安全的、漂亮的。」

「或許現在我真的做到喜歡自己了，工作坊之後最明顯的體驗是不再害怕去承擔一件事情，也不再害怕去表現自己，不再害怕去適當地表達自己的意見，好像自己更像自己，自己更喜歡和自己相處、親近，做事情更果斷，更明快，我不知道這樣的轉變是如何發生的，可是那又如何呢？我現在很喜歡自己，這樣就夠了吧！」

「把放鬆和圖畫還有意象對話相結合是件很奇妙的事情，好像透過這樣的方式完成了一次意識與潛意識的溝通與對話，或許我還不知道前面的路會通向何方，至少我知道我已走在路上。」

心理成長可以在數秒鐘內完成

　　一位學員這樣寫道：

　　「兩天的圖畫心理學活動，最初很好奇，圖畫真的能表達潛意識的內容嗎？又有點渴望，我的潛意識是怎樣的？它們怎麼和我對話呢？如果用圖畫的方式表達出來，它們想告訴我什麼？然後是擔心，從小我就沒認真學過畫畫，看著實物還畫不像，讓自己創作，好像挺難的。這種擔心，在活動開始後的五分鐘就消失了。因為老師說，這兩天，我們要拋棄圖畫這種工具的束縛，手隨心動，每個人都會是畫畫的天才。因此，我放心地帶著期望開始與圖畫心理的第一次親密接觸。」

　　「第一天，我只畫了四幅，結束的時候，卻覺得有些累。因為離內心的最深層越來越近，越來越多的東西以圖畫的形式呈現，矛盾、壓力、恐懼，就像畫裡那一圈圈的漣漪，越來越大，向外擴展。」

　　「今天，我一次次地解讀自己的畫時，發現裡面充滿了歡樂、悲傷、希望、壓力、恐懼。此刻我領悟到：這些體驗，本來存在於我的身上，現在那麼清晰，即使是壓力也能被我所接受，恐懼也能被我所正視，正是因為這些畫。此刻我感受到輕鬆而寬容，因為潛意識裡的這些內容，原來被深深地

壓在某個角落，一層又一層，等待最後的爆發。現在打開了一扇門，它們跟我對話，給我真實的信號，就像作夢一樣，它們得到了宣洩和釋放。此刻我也感嘆：心理的成長和生理年齡不一樣，不是按照歲、年來計算，而是可以短至幾秒鐘內就能完成。」

「結束時，所有的體驗結成一粒種子，豐富而飽滿，播種在春天裡，在肥沃的土壤中，在陽光和雨水的呵護下，帶著所有的能量，成長著。」

見證成長的感動

如果以兩天為單元，一年有 182 個這樣的單元，一生有成千上萬個這樣的單元。但這兩天工作坊對學員和我卻有特別的意義，因為我們都在成長。我們感受著自己的成長，見證著彼此的成長。見證成長是一件多麼奇妙的事情！它是我從事心理學工作的動因之一，也是我喜歡圖畫心理的原因之一。我們期待著彼此更多的成長，並且為成長而祝福。

結語

透過圖畫看中國當代都市人的心理特點

本書呈現的 174 幅圖畫，是當代中國人的心理特點用圖畫形式的表達，是集體心理特點在個體身上的反映。

成長中的禁錮與封閉

因為他人的關注和社會約束而帶來的不安全感。如黑色的鐵塊和平衡木（圖 4-1）、注視與被注視（圖 6-15）。覺得自己是個透明人，一舉一動都在他的注視下，因而他人價值觀與自我價值觀形成矛盾和衝突，生活的重心在他人而不是自我。

自我封閉和過厚的社會面具。如裹裹（圖 6-16）、方盒子（圖 3-6）、被禁錮的心（圖 2-7）。用封閉來尋求安全感，用套上一層又一層面具來自我防衛，只會讓自己更沒有安全感。喪失安全感的一代人。

害怕喪失自由。如被銬住的手腳（圖 5-5）。被束縛、被包裹的一代長大後，會特別擔憂自己喪失好不容易才得到的自由，被害怕喪失自由的恐懼追趕著到處奔跑，卻難以找到自由的王國。

成長的力量

　　小溪、巨石與大海的主題圖畫中（以圖 9-5、圖 9-7、圖 9-8 為代表），表現了都市人成長的力量之大。不論遇到多大的挫折，都可以以千鈞之力，挾裹挫折、困難而下（圖 9-10）。在現代社會中，人的成長不可能一帆風順。遇到的挫折多了，碰壁多了，難免會有滄桑感、被截肢的感覺，但成長的力量卻是不可阻擋的，如同在樹椿上發出的新芽（圖 3-1）。

對青春的祭奠

　　圖 10-21 是對青春期的自我進行回溯的儀式圖，圖 9-2 是對自己青春過往經歷的描摹，圖 10-5 是對自己過往愛情的回顧。青春在每個人的成長中都佔有重要位置，這些圖畫中所表現出來的祭奠是每個人都會進行的。只不過這裡呈現的形式是圖畫，而人們可以選擇音樂、舞蹈、文字或其他。

關於愛情

　　在都市中愛情是一件奢侈品，因為它和太多的因素交織在一起。在愛情中要考慮不喪失自我（圖2-1），愛情與生存的關係（圖4-8），愛情與自由的關係（圖6-13、圖6-14），愛情與依賴和獨立之間的糾葛（圖10-5）。

選擇的艱難性

　　現代人面臨的困惑不是沒有選擇，而是選擇過多，難以放棄。怎麼知道自己放棄的不是最好的？人們希望自己是多頭人，能夠同時關注到所有的選項（圖6-7）。即使這樣，還是會因選擇而產生高度焦慮。人們會糾葛在這些選擇當中（圖4-12）。擺脫糾葛的方法就是：做回自己（圖4-12）。知道什麼對自己最重要。

面對壓力

　　現代人面臨多方面的壓力，承擔多種角色（圖10-

1），需要完成多重任務（圖 10-7）。一些人的心裡像裝了石塊那樣沉重（10-11），或者像被大山壓在下面（圖 10-17）。那些壓力，已如成黑色的尖刺（圖 2-6），生長在每一個人身上，無法拔除，因為它已經是當代人生活的一部分了。只有那些善於應對壓力的人，才能夠生存下來（圖 10-4）。

懷有希望

從圖 9-14 至圖 9-24，都表現的是都市人的希望。這些在內心裡珍藏的種子，在心田裡長出的嫩芽，在呵護中開出的花兒，是都市人在忙碌生活中仍然堅持的希望和夢想。種子成長的力量，世界上沒有任何人或事物能夠阻擋。

渴望變化

龍捲風的主題，在本書數次出現。圖 5-10，用龍捲風代表敞開心扉；圖 6-21，渴望用龍捲風打破安逸的現狀；圖 10-3，用龍捲風代表新生。雖然龍捲風具有強烈的破壞

力，但這三位作畫者不約而同用了龍捲風代表自己渴望變化的心情。

應該努力向上

　　人生應該永遠努力向上，如爬坡的人生（圖 3-14）、上臺階的一生（圖 3-10）。當代社會中，人們已經把不停地爬坡、上臺階看成是「應該」走的路，把追求完美看成理所當然的（圖 6-5），那些惰性就成為強烈被批判的對象（圖 6-1）。安逸的生活會讓人們憂患（圖 6-19、圖 6-20）。但正是這些「應該」，或者把努力向上當作唯一通途的觀念，給一些人帶來巨大的衝突和壓力，無法柔韌，無法靈活（圖 4-3）。城市的多元化也會帶來人們價值觀的多元化。開放的人包容多種可能性。

生活方式

　　城市人的優勢之一是可以選擇自己的生活方式，可以追求品味與格調般的生活（圖 2-11），可以「宅」在家裡（圖

5-6），可以生活在熱鬧的寂靜中（圖 4-10），也可以做一個城市中的農村人（圖 8-8）。選擇和自己匹配的生活方式，讓自己的心安寧、平靜。

父母關係

　　父母與子女的各種關係，如不平等的父母和子女關係，如熊爸熊媽和花栗鼠（圖 7-1）；過度嚴厲的父母對子女的影響，如永遠不滿意的媽媽爸爸（圖 7-14）；父母離異對子女的影響，如狗、蛇和刺蝟（圖 7-3）；父母關係和諧的家庭，如薔薇、牽牛花和百合（圖 7-6）；父母對子女的精心呵護，如向日葵、太陽和澆水的人（圖 7-7）；子女對父母的庇護，如大樹、躺椅和大海（圖 7-11）；子女與父母無法溝通的苦惱，如餐桌上的父女（圖 7-17）。

　　書中 174 幅圖畫直接地反映了城市人的喜怒哀樂、所想所思、困惑和追求、衝突和夢想、恐懼和掙扎、希望和成長。

後記
透過圖畫改變行為

　　翻閱這 174 幅圖畫，我們可以直接地看到一顆顆跳動的心，感受到它們的各種感受，彷彿在遊歷一個神奇的王國，裡面所有的人都沒有戴面具，而以真實的樣子與你相見。或許你從他們的身上看到了自己的身影，感受到與另外一些心靈相遇的喜悅；或許你受他們的影響，也把自己的面具脫下，感受到自由呼吸的舒暢和身輕如燕的輕鬆；或許你也會和他們一樣，拿起畫筆或其他材料，走向通往自己心靈花園的圖畫之旅。

　　在圖畫日記工作坊中，我見證了圖畫的神奇：有的人透過圖畫看清了困惑自己數年的壓力，並找到瞭解決方法；有的人用圖畫陪伴著自己內心最衝突、最困惑的時光，在外界的暴風驟雨中享受著內心的平和；有的人透過圖畫挖掘出自己的潛能，開始了新的職業方向；有的人處境未變，但心情卻變成「一朵等待開放的花兒」；有的人從寂寞走向與他人在一起，有的人又從熱鬧走向了獨處……那些變化和成長讓我驚喜，讓我感動。圖畫日記工作坊帶來的不僅是情緒上的改變，更有行動上的變化。所有的人和我一樣享受著圖畫帶

來的精神愉悅。圖畫日記團隊的活動變成了一頓豐富的精神聚餐。每個人都非常珍惜。因為珍惜，所以參加者就會推掉其他事情來參加這個活動，讓自己受益更多。

參加者行為的改變固然和我的引導有關，但團隊信任、分享和集體作畫也發揮到了很好的作用。在一次次的活動中，隨著分享的深入，團隊信任也越來越深厚，大家都把團隊當成了一個安全港灣，安心地分享著自己的感受，並接受著來自大家的反應，甚至是面質。每一個主題都不是淺嚐輒止，而是在呈現之後還要做推動、深化和改變。這些努力再加上參加者的主動性，在外部推動和內部的反省中，內心開始變化，行為開始發生變化。

雖然我見證著圖畫的神奇，但我並不想神化圖畫的作用：再好的自我成長方式，只有適合自己，才是最佳。就像世界上沒有一種食物適合每一個人一樣，圖畫日記也有它的侷限性。可能有些人並不適合用線條、色彩來表達自己。沒有關係，找到適合自己的方式最重要。

最後，我想以一幅圖畫來結束本書。

這裡是圖畫之河。那些在圖畫河流中流淌的，有絢爛如花的美麗，有黯然神傷的殘骸，有一方潔白的手帕，有溫暖如太陽般的支持，有串成歲月的淚珠，有生活的旋律，有命

運之書，有如霧般湧上來的憂愁，有象徵愛情的愛心項鍊，有飛鳥般的思想，有像大地一樣深沉的愛⋯⋯

　　河流中流淌著過去，倒映著現在，預示著未來，貫穿著一生。

　　那些流淌著的東西，不會死去，不會結束，它們因圖畫而昇華，因圖畫而永生。

　　做一個記圖畫日記的人吧！留住那些飛鳥的痕跡，描畫那些淡淡的憂傷，把那些殘骸和沉渣處理成繁華的瓊漿，澆灌歲月之河岸邊的花兒。

　　圖畫的河，可以流淌多久？不知道。作畫者自己也不知道。時而順流而下，時而溯流而上，探索未知的旅程。那生命的閃電所告訴我們的，我們將透過圖畫記錄下來，告訴熟悉的朋友、陌生的人。即使我們的圖畫中有冬天，我們知道，春天依然會來到。

圖畫之河

國家圖書館出版品預行編目資料

心理畫3：我手畫我心／嚴文華著.
——第一版——臺北市：宇河文化出版；
紅螞蟻圖書發行，2012.7
面 ； 公分——(新流行；28)
ISBN 978-957-659-903-3（平裝附光碟片）

1.繪畫心理學

940.14　　　　　　　　　　101011994

新流行 28

心理畫3：我手畫我心

作　　者／嚴文華
美術構成／Chris' office
校　　對／楊安妮、朱慧蒨、嚴文華
發 行 人／賴秀珍
榮譽總監／張錦基
總 編 輯／何南輝
出　　版／宇河文化出版有限公司
發　　行／紅螞蟻圖書有限公司
地　　址／台北市內湖區舊宗路二段121巷28號4F
網　　站／www.e-redant.com
郵撥帳號／1604621-1　紅螞蟻圖書有限公司
電　　話／(02)2795-3656（代表號）
傳　　真／(02)2795-4100
登 記 證／局版北市業字第1446號
法律顧問／許晏賓律師
印 刷 廠／卡樂彩色製版印刷有限公司
出版日期／2012年 7 月　第一版第一刷

定價 320 元　　港幣 107 元

ISBN　978-957-659-903-3　　　　　Printed in Taiwan